潮汕老厝

四海潮人的心靈故鄉

修訂版

中 香港中和出版有限公司
www.hkopenpage.com

林凱龍 著

U0031163

推薦語

以愛國戀鄉著稱的潮人，既有強烈向心力、凝聚力又勇於走向世界、向外拓展；既崇尚謙直、穩重、中和等儒家所推崇的美德，又不拘一格、隨機應變；他們外表質樸、自抑而內在卻不乏火熱奔放的激情！這種外魯內慧的雙重性格是怎樣煉成的？這和世代居住的環境有甚麼關係？林凱龍的這本《潮汕老厝》，試圖從文化學和建築學角度回答這個問題，可見該書不同於一般民居著作，值得推薦！

—— 莊學山

（香港潮屬社團總會永遠名譽主席、香港潮州商會永遠名譽會長、
香港中南集團主席）

記得十多年前，在汕頭見到凱龍精美的潮汕建築照片，當即邀請他攜照片參展「香港潮州節」並撰文介紹，展出之後，鄉親反映強烈，好評如潮；後來，無論是組織香港「潮青」潮汕文化體驗團，還是拍《嶺南尋根之旅》電視片，或請他設計路綫、或當嚮導帶隊，均不負所望、幫助良多；今天，凱龍的《潮汕老厝》在香港推出海外版，既是緣份，更是旅港潮人熱愛家鄉的見證！

凱龍這本專著，不單介紹潮汕老寨、村居與寺廟，它的價值還在於藉潮汕建築藝術，帶出潮汕歷史、地理和風俗等文化特質，進而追溯大陸文化與海洋文化所帶來的影響，既為海外僑胞開啟一片了解潮汕文化的櫥窗，同時，也將引發讀者對潮人心靈故鄉作繼續探索的慾望！

—— 高永文

（政協全國會議常務委員會委員、香港食物及衛生局前局長、
國際潮青聯合會永遠會長）

林凱龍老師近三十年來走街串巷，深入潮汕鄉村搜集資料拍攝照片，對潮汕老厝瞭若指掌。故這本書資料詳實、可靠，基本上反映出潮汕鄉村古建築的全貌。

更可貴的是，林老師並沒有停留在「就厝論厝」階段，而是抓住「潮州厝，皇宮起」這一主綫，沿波討源，考證出中軸對稱、向心圍合的「下山虎」、「三壁連」、「四點金」、「駟馬拖車」、「百鳥朝凰」等潮汕老厝，不但保留唐宋遺韻，而且其源頭可溯至古代世家大族的「府第式」民居，是皇家建築在潮汕的遷延！這一發現應是這本《潮汕老厝》最大的學術成果，也使該書不同於一般民居著作，值得推薦！

—— 王受之

（美國藝術中心設計學院終生教授、上海科技大學創意與藝術學院副院長）

林凱龍先生這本積十數年之功寫成的《潮汕老厝》，緊扣四海潮人心靈故鄉這一主題，從建築藝術出發，通過對「京都帝王府」如何演變為「潮州百姓家」的分析論證，對潮汕老厝的形制與格局、特殊裝飾工藝及對潮人的影響等，均作了精闢的闡述。還旁及潮人來源、風水傳說、歷史掌故、民俗文化、中外建築比較等等，文筆通暢、趣味盎然，是融學術性和可讀性於一爐的佳作！

林凱龍先生還是很有成就的畫家和攝影家，開闊的視野與獨特的視角為他的研究提供大量精彩的圖像，通過這些圖像，讀者可以在藝術享受中認識底蘊深厚的潮汕民居的價值，而更自覺地加入保護文化遺產的行列！

<div align="right">

—— **司徒立**（Szeto Lap）

（法籍華裔著名畫家和理論家；中國美術學院藝術現象學研究所所長，
藝術哲學與文化創新研究院院長、教授、博士生導師）

</div>

從事潮汕語言文化教學近二十年，我常向學員說，我的潮汕知識都是偷來的。而對潮汕民居的認識，就是偷自林凱龍兄。偶有閒暇，每愛捧着凱龍兄的力作《潮汕老屋》，按圖索驥，尋幽探秘。幾年前為電視台拍攝潮汕文化節目，無有凱龍兄這枝「盲公竹」，直是茫無頭緒，不知從何入手。潮人稱屋作厝，潮汕民居雖無徽派馬頭牆的奪目外觀，但形制格局獨特而恢宏，獨承華夏古風，詮釋潮人敬祖重親的精神追求。凱龍兄美術民俗雙修，他以藝術家的靈睿，苦心孤詣，透析潮汕民居的文化意涵。此次凱龍兄將《潮汕老屋》易名《潮汕老厝》在海外出版，既為潮厝正名，亦為饗吾輩之飢，鄙心殊幸，願以薦同好。

<div align="right">

—— **許百堅**

（潮汕文化協會管理委員會委員兼知事、潮汕語言文化課程導師）

</div>

目錄

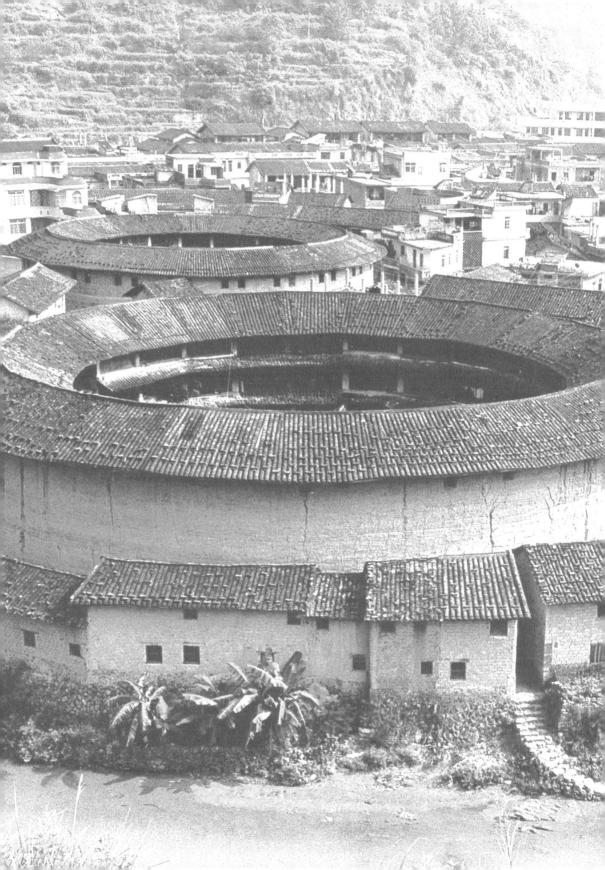

序

　　潮汕地區的城市建設，經過改革開放初期的高速發展之後，目前反而有些落伍，但這也無形中保留了許多古村落、舊城區和古建築。最近，我驚奇地發現這裡不但有很多明清時期的住宅、祠堂、廟宇，居然還能見到宋代的住宅建築，而且不是獨棟存在，而是一個區域、一片住宅地矗立着，這在全國也是絕無僅有的奇觀了。然而，隨着潮汕機場的興建、廈深高速鐵路與第二條高速公路的開通，潮汕這種遠離塵世的狀態很快將不復存在，這些古建築、古村落、古民居還能夠屹立多久，我們心裡都沒有底。在這種前提下，汕頭大學長江藝術與設計學院的林凱龍老師積數十年之功寫成的《潮汕老厝》，將給我們留下一份非常可靠、具有高參考價值的文獻。

　　我在長江藝術與設計學院擔任過八年負責學術的副院長，去年開始任正院長，和林凱龍老師有很深的交情，他發現古村落、古建築，經常先來告訴我，然後我們一起下鄉考察拍攝。通過林老師和這本《潮汕老厝》，我了解了更多的潮汕建築，特別是那些被全世界潮人視為心靈故鄉的老房子——潮汕的「老厝」。

　　潮汕鄉村至今保留着唐宋世家聚族而居的傳統，村寨規模往往十分巨大，它們大多以宗祠為中心，次要建築圍繞宗祠展開，相連形成外部封閉而內部敞開的宏偉建築群體，發展出諸如「下山虎」、「三壁連」、「四點金」、「五間過」、「駟馬拖車」、「百鳥朝凰」等生動多樣的建築形式；而據林凱龍老師考證，這些中軸對稱、向心圍合的以天井為中心的民居建築，其源頭大多可溯至唐宋，是古代世家大族居住的「府第式」民居體系在潮汕的遷延！

　　作為潮汕鄉村最常見的四合院式建築，「四點金」因四角上各有一外形如「金」字的房間壓角而得名。林老師通過將「四點

金」與北京四合院比較，發現雖同為四面閉合的合院，北京四合院院落較大但不一定在中心，而「四點金」則以天井為中心，緊湊簡練，北方寬大的庭院被縮小為狹小方正的天井；北京四合院大門不能居中面南，而受到先天八卦的影響開在西北角或東南角上，林老師根據宋代以後先天八卦才開始在北方流行的史實，認為北京四合院是宋代之後的建制，而不受先天八卦影響、左右對稱、大門居中面南的「四點金」是宋以前古制。後來，林老師又在唐代大詩人王維所畫的《輞川圖》與北宋畫家喬仲常所作的《後赤壁賦圖》中找到類似「四點金」的合院，林老師據此斷定，潮汕「四點金」是一種比北京四合院更為古老的合院式建築。

對「駟馬拖車」等大型民宅的研究也是如此。「駟馬拖車」是一種以宗祠為中心象徵「車」、兩旁次要建築象徵拖車的「馬」的大型建築群體。林老師根據「駟馬拖車」與唐代律宗寺院、北京紫禁城格局相似的特點，以及古代中原士族動輒「捨宅為寺」之史實，得出既有禮制功能又有居住功能的「駟馬拖車」，是從古代「京都帝王府」演化衍變而來的結論，正因為如此，本地才有了「潮州厝，皇宮起」的說法——即潮汕民居是按皇宮的式樣精心建造的。

從歷史原因看，潮人的先祖大多是因戰亂南遷的中原士族，因為離開祖地最遠，對祖宗的一切便愈加珍視。進入潮汕後，又因其山環海抱的地理環境和相對偏僻的地理位置，潮汕先民既能夠不受皇權的束縛，又能夠避免改朝換代的戰亂，而有時間、精力和心情將民居當成宮殿來建造，讓那些體現禮制觀念與建築等級的「京都帝王府」逐漸變為「潮州百姓家」。

　　林凱龍老師從 20 世紀 80 年代末開始走街串巷，深入潮汕鄉村搜集資料拍攝照片，對潮汕老厝可說了如指掌。在書中，我們除了可以看到「一條牛索激死三個師父」等掌故，還能見到國內甚為罕見的許駙馬府和趙厝祠等宋代建築、足以與山西喬家大院相媲美的澄海陳慈黌故居、規模為嶺南之最的有七百多間房的普寧洪陽德安里等著名民居，就連散落民間的不起眼的建築局部，只要有特色和價值，林老師也盡量收入，故這本書資料翔實、可靠，基本上反映出潮汕鄉村「老厝」的全貌。

　　而更為可貴的是，林老師並沒有停留在「就厝論厝」階段，而是以建築藝術為中心，從文化和審美的角度將筆觸輻射到潮人來源、風水傳說、歷史掌故、民俗文化中去，通過娓娓道來的文字，對潮汕建築的始源及歷史的演變、潮汕老寨府第的形制與格局、特殊的裝飾工藝及其對潮人的影響等，都做了深入的研究和精闢的論述。間中還旁及中外建築藝術的比較，視野開闊，圖片精彩，趣味盎然，是一本融學術性和可讀性於一爐的佳作。

　　這本專著的面世，凸顯出林凱龍老師保護潮汕民居、弘揚潮汕文化的拳拳之心。在這裡一方面祝賀林老師的新書出版，同時也期待他佳作連連，給我們帶來更多關於潮汕傳統建築的研究成果。

美國藝術中心設計學院終身教授、
上海科技大學創意與藝術學院副院長

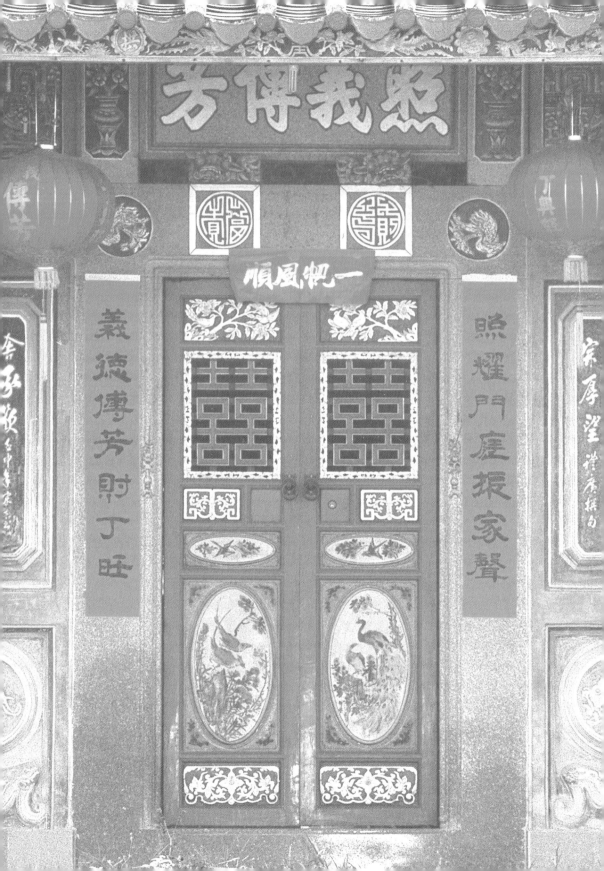

前言

　　潮汕是我的家鄉，我的青少年時期就是在這個鍾靈毓秀、人傑地靈的南海之濱度過的。這裡有數不盡的美味佳餚，有豐富多彩的鄉間習俗，有艱澀難懂的方言和那古意盎然的被稱為「厝」的老屋。我和很多同代人一樣，是在「老厝」裡讀完中小學的，那寬敞明亮的祠堂通常是學校的禮堂，那環繞祠堂的成排從厝和包屋是我們的教室，還有屋架上那些神秘的雕刻和彩畫，也常常讓我出神，有的還成為寫生和臨摹的範本，而祠堂前闊大的陽埕豎上籃球架就變成了學校的操場，可一用力就會把球扔到埕外的池塘裡！

　　在這些「老厝」裡讀了整整十年書之後，我考上了武漢科技大學材料系，於是，和離開祖地的先人一樣，用紅紙包起一抔鄉土，扛着行李第一次離開了家鄉。

煙雨迷離的揭陽炮台塘邊村，如一幅水墨淋漓的中國畫。

潮汕村莊裡有一圈一圈
的老厝，古意益然。圖為
原揭東縣石牌古村一角。

　　興沖沖來到武漢讀書，懵懵懂懂上了半年課後，我才發現所
學專業和興趣相去甚遠，而當時「一考定終生」的現實又逼得我
硬着頭皮讀下去，心境自然十分壓抑；這時，家鄉的風物，便趁
機慢慢地侵入我的夢鄉，滋潤着我苦悶的心胸——在夢中我盡情
享受家鄉的美味佳餚，倘徉在幽深曲折的窄巷，撫摸「老厝」那
古老粗糙的牆壁，考證它的年代和特徵，一覺醒來才發現原來身

位於桑浦山脈桃山腳下
的我的母校揭陽新華中
學一角

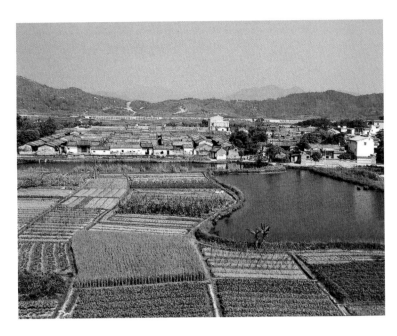

潮汕鄉村保留着漢唐世
家聚族而居的傳統，村寨
規模十分巨大。圖為揭
東縣新亨鎮某鄉圍寨。

在異鄉……看來，我無可避免地患上了世界上所有潮人「思鄉」
的通病！

　　也許正是這種「病」，使我 1993 年在北京完成國家重點項
目《中國美術史》的編撰與插圖後，謝絕師友的挽留，毅然返回
家鄉，一頭扎進母體文化的懷抱，將自己的身心和鬥志，徹底消
融在南海的熏風和裊裊的茶煙之中。

小橋、流水、老屋，四海
潮人夢魂縈繞的家園。
桃山腳下的這條小橋和
這個門樓，是我讀高中時
的必經之路！

我真正涉足潮汕民居是在1987年被王朝聞先生聘為《中國美術史》撰稿人後，因常有到各地考察的機會，得以接觸不同民居。當時就有意無意地把它們和潮汕「老厝」相比較，覺得潮汕「老厝」不比別處差，而且可能和潮菜一樣更具特色。當時，潮州菜在各地也未受重視，我常向外人誇耀潮菜如何好吃，往往引來笑話：「滿漢全席和八大菜系都沒你們潮菜，你林凱龍吹甚麼牛！」何況，地處省尾國角的潮汕民居不可能和潮州菜一樣「端」出去讓人品嚐，當然更難引起外人注意了。

直到1989年，同樣是王朝聞任總主編的國家八五重點圖書《中國民間美術全集》開始編撰，我極力向民居卷主編陳綬祥推薦潮汕民居。承陳先生不棄，派我和廣州美院的黃啟明兄到潮汕和閩南拍照，當時，我們只在潮汕匆匆拍了一天就趕往閩南，所選擇的地方也遠非潮汕代表性民居，但還是有近十幅作品入選《中國民間美術全集・起居編・民居卷》，此第一本收有潮汕民居的大型畫冊在大陸和台灣出版後，獲獎無數，在海內外引起很大反響。

自此以後，一發而不可收，我開始發狂似的拍攝潮汕民居。經過二十多年的努力，積累了數以萬計的圖片資料；通過這些材料，我才真正了解潮汕的那些「老厝」，不但有獨特的文化內涵，有巨大的美學和文化學價值，而且是一筆遠未得到重視就開

元代至元年間，福建莆田人張翠峰七兄弟偕妹翠娥來到普寧燎原鎮虎山腳下的泥溝開基創業，枝繁葉茂，子孫眾多。今天，張家後代在泥溝鄉有萬餘人，而在海外則多達5萬。圖為泥溝鄉一角。

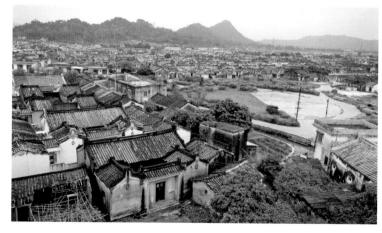

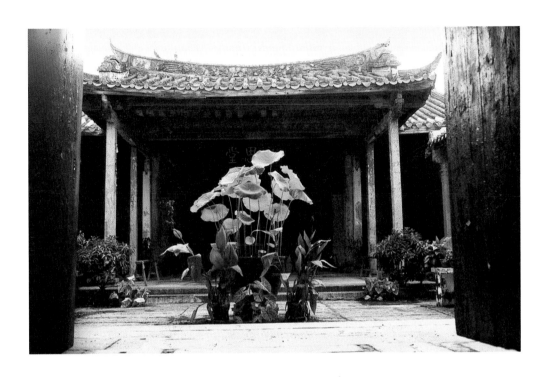

始消失的文化遺產！和很多潮人一樣，我原以為那些外表並不起眼的「老厝」土得掉渣，較之閩西客家土樓或閩南紅磚區民居，甚或附近的客家圍龍屋，似乎缺少魅力，殊不知潮州饒平就屹立着六百多座土樓，還有到目前為止發現的最大的八角形土樓，其居民是和我一樣講潮汕話的潮人！

除了擁有最大的八角形土樓和眾多的圓樓外，潮汕還有比土樓大得多和早得多的古寨和府第。經過分析和論證之後，我發現這些聚居人數動輒過萬的古寨和府第，居然是中原古代世家大族居住形式的遺存，是宋代以前在中原地區流行的「祠宅合一」的建築體系的複製！例如古畫中那令無數學人嚮往的唐代王維的「輞川別業」（相傳宋代文學家秦觀臥病時，因觀賞了朋友高符仲送來的王維《輞川圖》摹本，不覺身與境化，病也好了），宋代蘇東坡在黃州住過的府第就是它們的前身。而且，無論從規模佈局上，還是從裝飾工藝抑或從建造年代與方式上，都可追溯到遙遠的年代！

潮人喜歡在天井正中種植蓮花，蓮花亭亭淨植，出淤泥而不染的高貴品格，是潮人追求的人生境界。

另外，潮汕還有大量的文教、宗教等建築，它們或以歷史悠久、形制古老，或以規模巨大、中西合璧著稱。如最近我才發現，我青少年時期習畫的場所——揭陽學宮，不但規模為華南諸學宮之冠，而且還是全國同級學宮中最大的！而小時曾隨祖母去燒香拜佛的潮州開元寺，其寬達 11 間的天王殿不但為漢地同類殿宇中之最大，而且還是號稱世界現存最大木構建築——日本奈良東大寺大佛殿的建築母本，其如人的脊樑柱一樣排列的絞打疊斗，其形制甚至可追溯到漢代！而那些在潮汕大地上隨處可見的氣勢恢弘、傲然挺立的基督教和天主教教堂，則體現了潮汕人虔誠的宗教情懷，同時也折射出潮汕文化包容開放的一面。因此，藉此次出版之機，本人特意在十年前完成的拙著《潮汕老屋》的基礎上，補充了「宗教建築」一章，以期能更全面、客觀地反

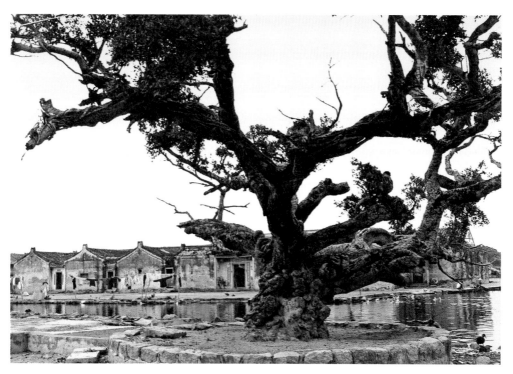

古樹、池塘、府第，這是潮汕鄉村隨處可見的景致。圖為揭陽登崗的楊祺古村一角。

映潮汕古建築全貌以符「老厝」之實（因為在潮人心目中，「厝」
比「屋」要寬泛，「厝」除有「屋」的含義外，還指處所、家鄉、
建築等），對其所呈現出來的潮人文化心態和潮汕民性也作了些
探討。

　　就研究方法而言，本書的初衷是以對潮汕大地上的古建築作
一巡禮為基礎，從文化學和圖像學角度切入，通過對潮汕各類古
建築特點的剖析，尋找它們各自的淵源和演變的規律，然後再回
過頭來闡明潮汕古建築對潮汕文化和潮人精神形成的影響等等。
而在拍攝和研究過程中，由於我更多地從視覺美學角度擷取潮汕
「老厝」那古老滄桑的一面，遺漏和紕錯在所難免，這就要請讀
者多多包涵了。

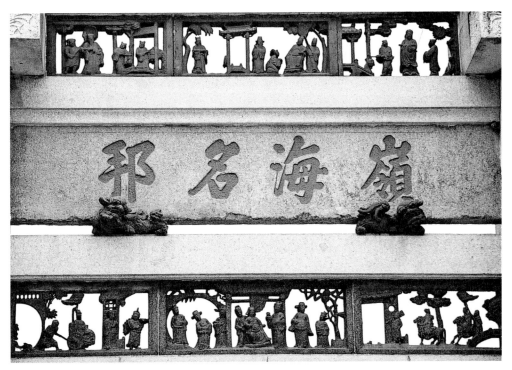

潮州府城「嶺海名邦」牌坊局部。數以百計的潮州古城牌坊曾於 20 世紀 50 年代初被拆毀殆盡，近年雖有恢
復，但工藝水平較古代相去遠甚。

位於棉湖古鎮的幽深「進士第」和「四知」、「三相」的門聯，將世家大族身份表露無遺。

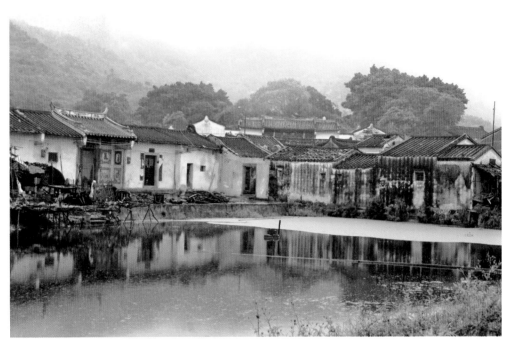

創建於魏晉時期的揭東縣烏美村一角，該村是鄭氏宗族聚居的大鄉落，位於揭東縣的桑浦山下。

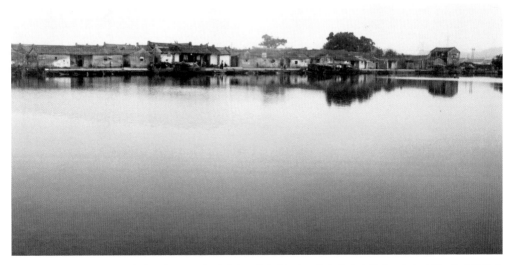

已成為機場跑道的揭陽登崗許氏宗祠。甲午戰爭後，著名愛國志士許南英在台灣遭日本人追緝，應登崗許氏兄弟子榮子明之邀，攜家避難於此。時許南英之子許地山年僅三歲，他後來在《我的童年》中記敘了這段生活。

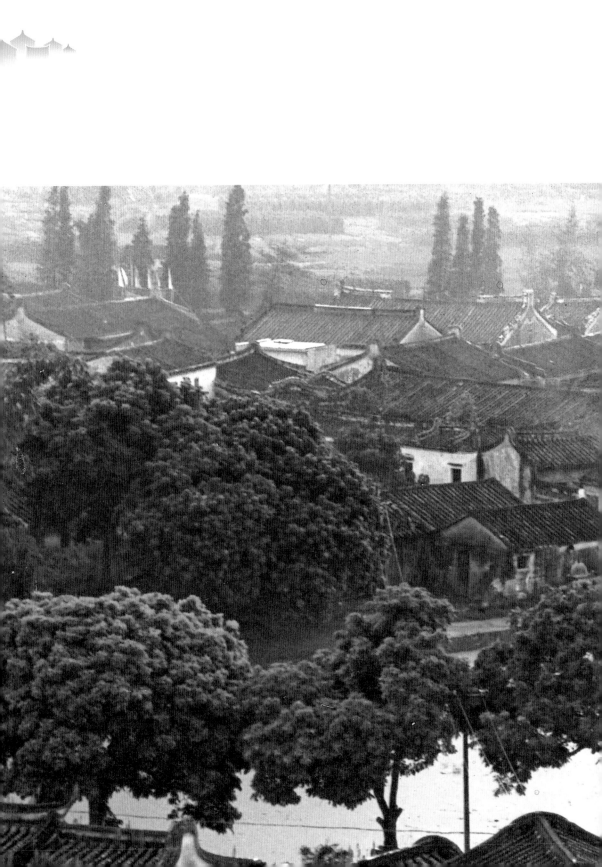

「暖暖遠人村,依依墟里煙。」此晉人陶淵明句也,潮汕鄉村極具魏晉古韻。此為揭陽市千年古村桃山鄉一角。

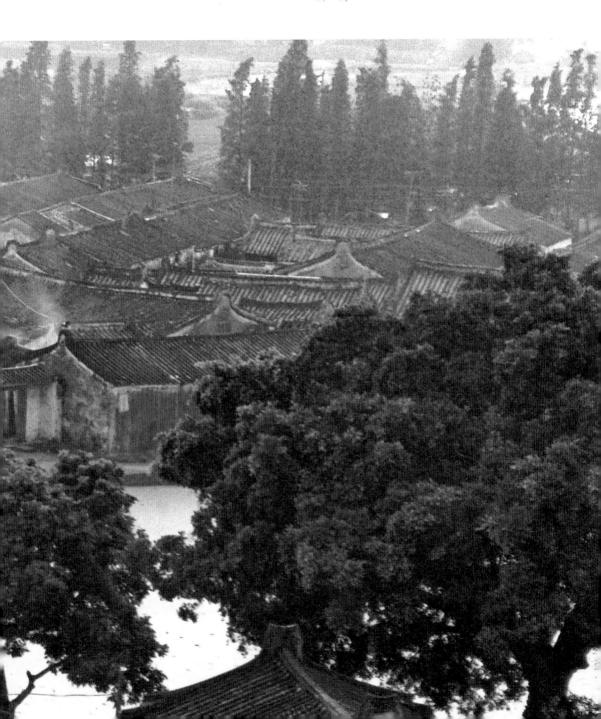

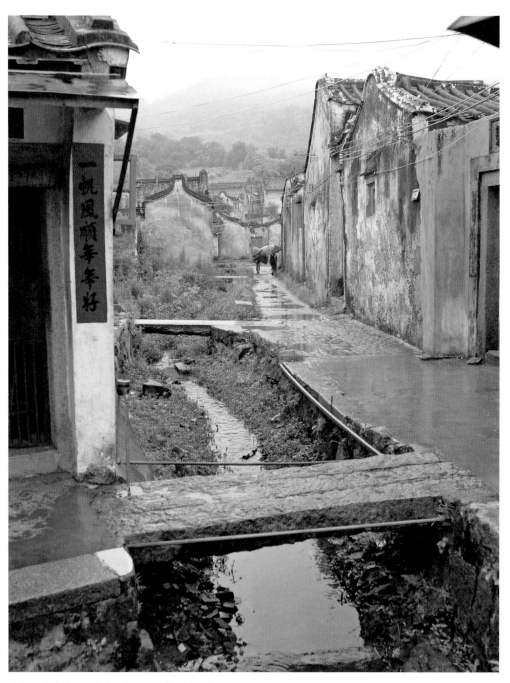

小橋流水人家·風景秀麗的揭東烏美古村一角。

第一章

「潮州厝，皇宮起」

有 海 水 的 地 方 就 有 潮 人

　　朋友，如果您有機會前往廣東省東部沿海，在經過連綿的山嶺丘陵之後，會出現一個海天一色、平疇百里的錦繡平原，在繡花般的農田和菜畦簇擁下，在層層的山川河海環抱之中，可以見到一個個狀如蓮花、如八卦、如蘑菇、如手挽着手向外擴展的人群般巨大密集的村落——它那環抱圍合的寨牆、排列整齊的屋舍、鱗次櫛比的屋面、高聳挺拔的山牆、縱橫交錯的巷道、高高的望樓碉堡以及清澈的溝渠池塘……彷彿如陶淵明筆下的世外桃源，這是甚麼地方？

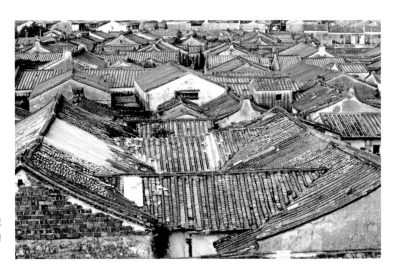

不斷向外擴展的揭陽漁湖京崗村，是一個巨大的村落。

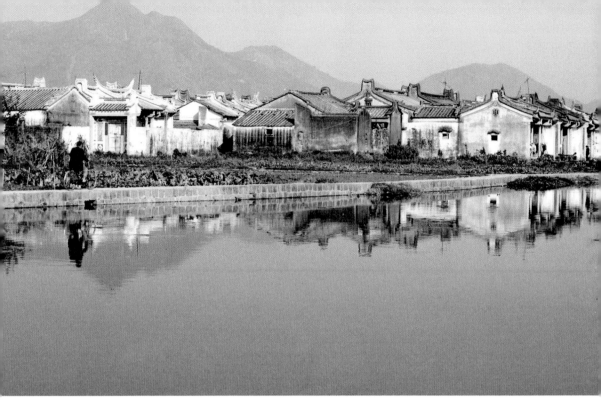

潮汕是全球三分之一華僑的故鄉。圖為依山傍水的普寧著名僑鄉果隴村一角。該村為著名愛國僑領、原中國僑聯副主席莊世平先生故鄉。

　　這就是古代世家大族避世的海隅之地——潮汕。

　　潮汕，指的是過去為潮州府管轄，大體包括現在的汕頭、揭陽、潮州三市的背靠五嶺、面朝南海，東與閩南相接、南與台灣隔海相望的被稱為「省尾國角」的地方。它的面積雖然只有全國的千分之一，但卻生活着全國百分之一的人口，還是幾乎和本地人口相等的全球三分之一華僑的故鄉；它物產豐富，氣候溫和，山川秀麗，人傑地靈。在古代，常常成為中原士民逃避戰亂的「世外桃源」，今天，則被認為是中國最適宜居住的地方之一！

　　由於潮汕以前長期隸屬於潮州府，「潮汕人」對外一般稱「潮州人」，不過，現在都簡稱「潮人」了。

　　「有海水的地方就有潮人」，這是一句流傳甚廣的話。潮人——一個以「潮」為名的華夏族群，其命運注定和大海連在一起。大海是潮人的母親，它以寬廣的胸懷日夜接納來自潮汕

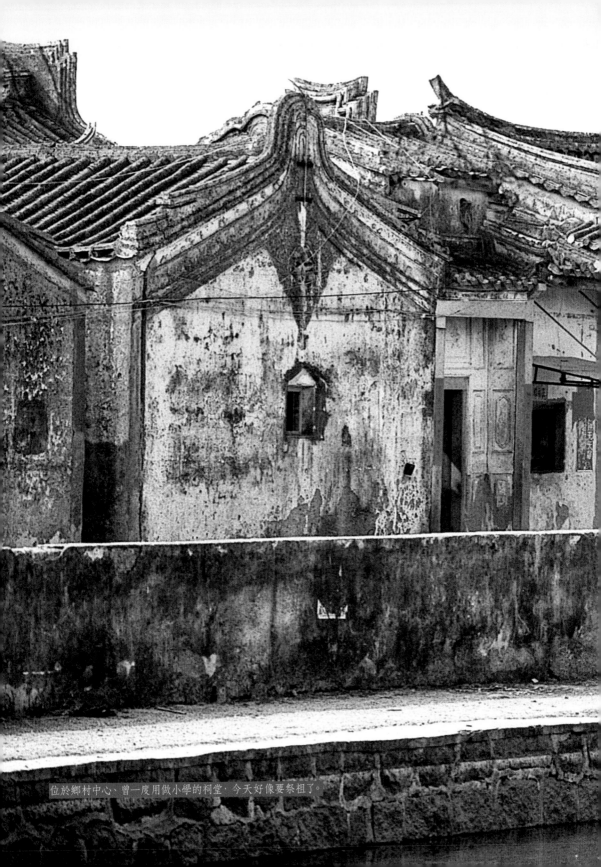

位於鄉村中心、曾一度用做小學的祠堂，今天好像要祭祖了。

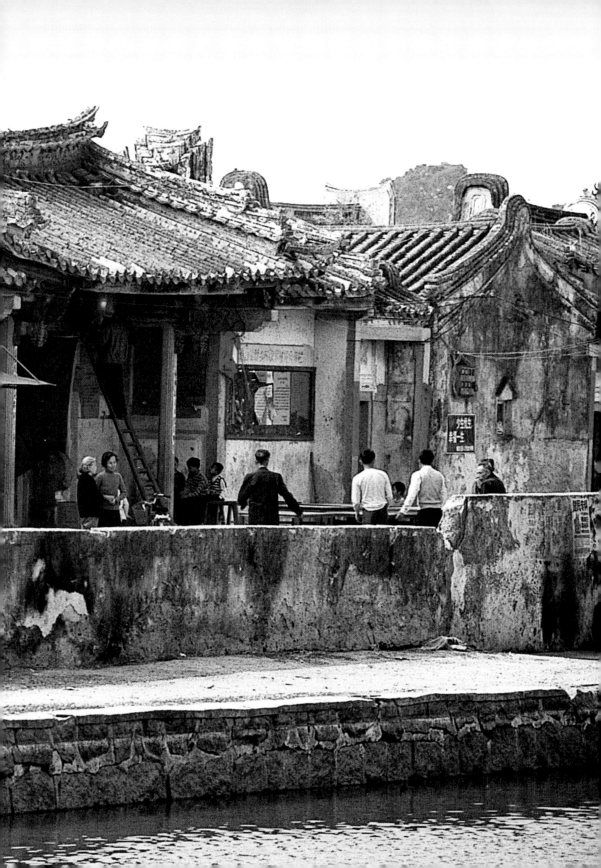

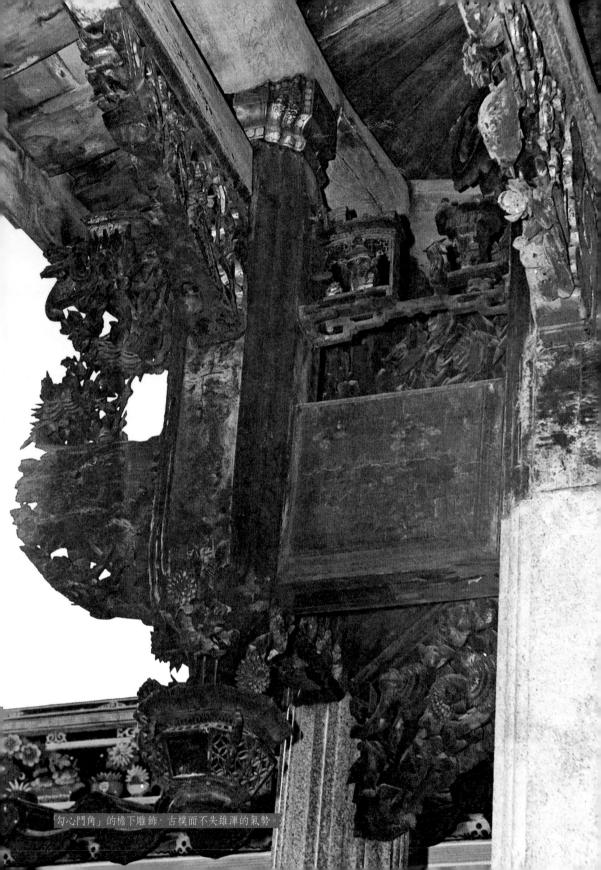

「勾心鬥角」的簷下雕飾，古樸而不失雄渾的氣勢。

平原的江河水，也同樣接納着來自潮汕大地的子民們。由於宋代以後南遷士族的不斷擁入，使潮汕的人口漸趨繁密，耕地越來越緊張，這些中原士民的後代，又不得不隨着那來來往往的潮水，再次踏上漂泊之路。

紅頭船，是清代潮汕商船，船頭漆成紅色，以別於其他地方的商船。大型紅頭船長可達三十餘丈、寬可十丈。船舷足有三層樓高，最大可載千人，一般有三桅，遇好風時六帆齊張，船行如飛。

眾多祭品中右下角的甜粿，是一種用糯米慢火蒸成的糖糕，能壓一兩個月不發霉。平日用於祭神，出洋用做乾糧。

神靈，保佑親人早點歸來吧！圖為還保留古裝頭飾的南澳島婦女在拜神。

　　據史料記載，潮人很早就向海外拓殖了，但比起鴉片戰爭後波瀾壯闊的移民浪潮，以前所有的移民均微不足道。近代海禁大開後的潮汕，承受不了突如其來的衝擊，經濟瀕臨破滅，加之災害和戰亂頻繁，很多潮人如《過番歌》所唱「斷柴米，等餓死」，無法在潮汕生存下去，只能「無可奈何炊甜粿」，然後「一條浴布過番去」——用幾乎人手一條的隨身浴布（又名水布），打起包袱，裝上一抔鄉土和一大塊甜粿，「心慌慌，意茫茫，來到汕頭客頭行（專辦苦力出洋業務的行頭）」，告別父老妻兒，登上「一溪目汁一船人」的紅頭船，然後「大海茫茫心茫茫」地融入大海，出洋「過番」謀生。

山川秀麗、人傑地靈的潮汕平原是最適宜人類居住的地方之一。圖為桑浦山下的炮台石牌村。

　　對習慣漂泊的潮人來說，潮汕不過是他們旅程中住得最久的一站而已；然而，和以往不同的是，這一次大規模遷徙面對的卻是浩瀚的南海，而且一下船就被扔進充滿敵意的國度（「人地生疏，番仔架刀」是潮人過番最著名的俗語）和無邊的熱帶雨林之中，顯得更為艱難和悲壯。據《汕頭海關誌》記載，自1864 年至 1911 年，有三百萬的「豬仔」（包括潮人和一部分閩南人、客家人）被販運到南洋。據資料記載，在這「海上浮動地獄」的販運過程中，被當成畜牲的「豬仔」死亡率高達三分之一，僅 1852—1858 年，在汕頭媽嶼島海灘上被拋屍的「豬仔」就高達八千！那些幸存者到達南洋後，「雨來給雨沃，日來給日曝，所扛大杉楹，所作日共夜」的超強度勞動，又使很多人累死國外；而當不堪忍受，或走投無路，無臉回鄉見父老妻兒時，又有人用隨身的浴布結束自己的性命，正如《過番歌》所唱的：「過番若是賺無食，變做番鬼恨難消！」

　　然而，經過一代代潮僑前赴後繼和胼手胝足的艱苦創業，潮人終於在東南亞和世界各地站穩了腳跟，慢慢積聚了巨大財富。他們隨潮而來，伴潮而生，每到一個地方，就在那裡落地生根。於是，地球上凡是「有海水的地方就有潮人」。他們吃苦耐勞，靈活機敏，團結拚搏，拓展工商，發展貿易，傳播中華文化，取得了驕人的成績，被譽為「東方猶太人」。

水布，是一種大約長四尺、寬一尺半的彩印薄紗布，平時紮在腰間，可用於擦汗、洗澡、遮羞、鋪床，甚至可以當防身的武器。

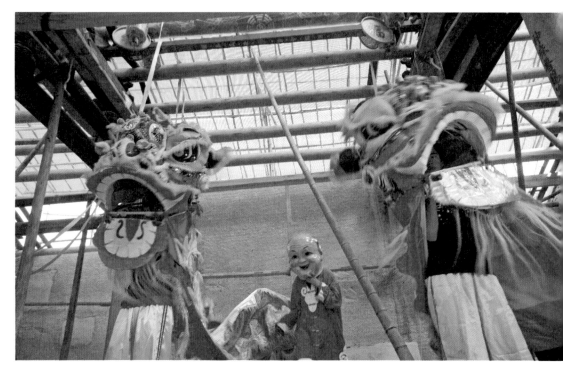

以「潮」為名的潮人，對海神媽祖有很深的感情。特別是潮汕林姓，與媽祖林默同為福建莆田宋代「九牧林」之後，故稱媽祖為祖姑。潮汕最大的媽祖宮是建於清乾隆五十二年（1787 年）的樟林古港新圍天后宮，這是 2013 年農曆八月初三重修時的上中樑儀式。

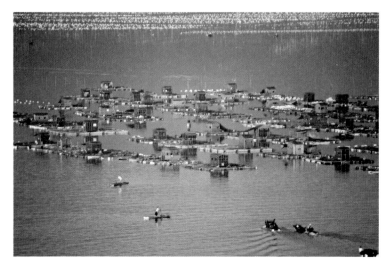

南澳山海風光，南澳島是廣東省唯一的海島縣，風光旖旎，海產豐富，此為漁民網箱養魚的漁排小屋。

潮人與「厝」

　　散佈四海的潮人，無論身在何方，財富多少，地位高低，在他們心中，有一個字永遠是神聖的，這個字足以使他們百感交集、熱淚盈眶。這個字就是「厝」！「厝」是他們的根，是他們告別列祖列宗向外漂泊的出發點，是故鄉牽引着他們的綫；有了它，遊蕩的心就有了停泊的港灣，有了歇息的驛站，充滿變數的人生就能得到時時的撫慰。「厝」不但是四海潮人夢魂縈繞的精神家園和他們心靈深處永恆的故鄉，還是他們生命的力量之源，為它添磚加瓦以光宗耀祖似乎成了潮人披荊斬棘的動力！

　　「厝」本地讀如「處」，有「處所」之意，《列子‧湯問》「愚公移山」中有「命夸娥氏二子負山，一厝朔東，一厝雍南」三句，從此衍生出「厝」的古義。潮汕很多村莊就在姓氏後面加「厝」字作為村名，如陳厝、林厝、蔡厝、許厝等等，在潮人心目中，「厝」也代表家鄉，「返厝」即回鄉之意，同樣，「起厝」即指蓋房。

蒼老的古屋，一貼上春聯，馬上就有了春天的喜氣。

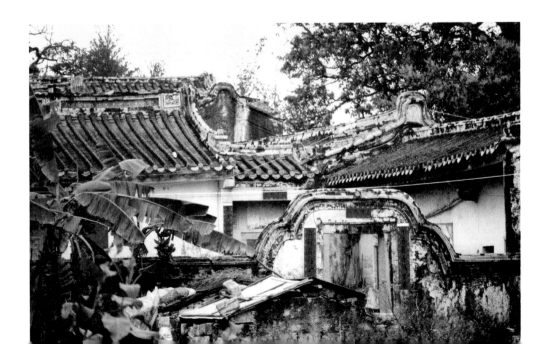

竹苞

老厝的灶間,火紅而熱烈,是潮人最熟悉的故鄉場景,也是遊子夢牽魂繞的地方。

　　有一位俄羅斯人曾問一個中國學者，你們中國人真奇怪，
在外發了財總想着要回去，而我們俄羅斯人卻不這樣做，這是
為甚麼？這位俄國人不懂，中國文化是一條連續不斷的鏈，因
為哺育華夏文明的黃河長江的流向和地球自轉方向相同，中華
文化也和旋轉的地球一樣，迎來送往，生生不息。

「藻井」有「水」之意，「水」可剋火預防火災，故古建築多用之。圖為煥然一新的
揭西棉湖永昌古廟藻井。

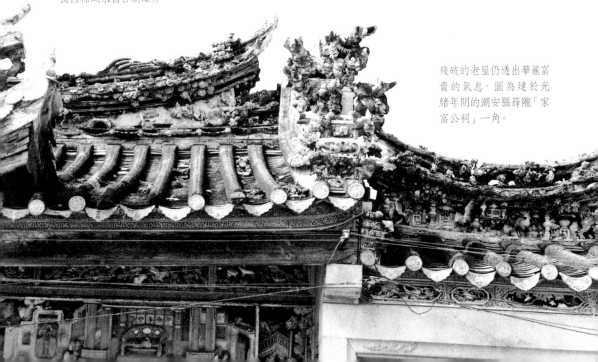

殘破的老屋仍透出華麗富
貴的氣息，圖為建於光
緒年間的潮安縣薛隴「家
富公祠」一角。

揭陽桃山村民宅屋檐窗
扇裝飾

中華文明儘管歷經各種劫難，但卻總是「野火燒不盡，春風吹又生」，之所以如此，或許應歸功於先民的遷徙。在故鄉橫遭劫難時，先民一次次地帶走了文明的種子，小心呵護着，想方設法讓它們在外開花結果，然後再帶回來對故鄉進行反哺，使中華文明能夠一次次得以起死回生，成為舉世公認的能憑自身力量再生的連續文明。

這一特性在潮人身上表現得尤為徹底，潮人本來就是不遠萬里從中原的「河洛」一帶遷到海隅的中原士族後代。當中原發生戰亂時，他們懷揣着一抔鄉土，背着祖先的神位經過江淮和福建、江西等地輾轉來到了潮汕；當潮汕人滿為患時，他們又背起包袱漂洋過海散居世界各地。因離開祖居地愈遠，戀

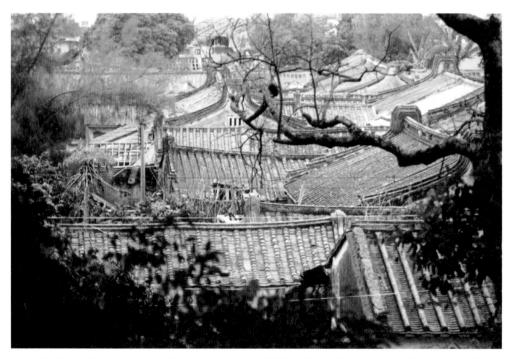

澄海北隴鄉背倚龜山，旁臨東溪。龜山之上，有頗具規模的漢代遺跡，其中心是座高台榭兩側有配房的天井式建築，是中原漢代府第繁衍潮汕的實例。此為北隴古村落屋頂一瞥。

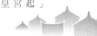

鄉的情結會愈重，對祖先的一切就愈加珍愛。在不斷遷徙過程
中，每到一個地方，只要稍為安定，他們就會營造一個和故鄉
相似的居住環境，竭盡全力保護祖先的文化。因為只有這樣，
才能免於因被新地方的文化同化而失去尊嚴；而當條件許可，
他們都會毅然返鄉，將這種情結化為現實，出錢出力資助文教
事業，舉辦和恢復各種傳統文化活動，修葺殘破的老厝，重建
被搗毀的宗廟祠堂，然後開始大興土木營建可以「光宗耀祖」
的「新厝」。誠如民國的《廣東年鑑》所言：「粵有華僑，喜建
造大屋大廈，以誇耀鄉里。潮汕此風也甚，唯房屋之規模，較
之他地尤為宏偉。」下面二則潮汕婦孺皆知的「起厝」故事可
為佐證。

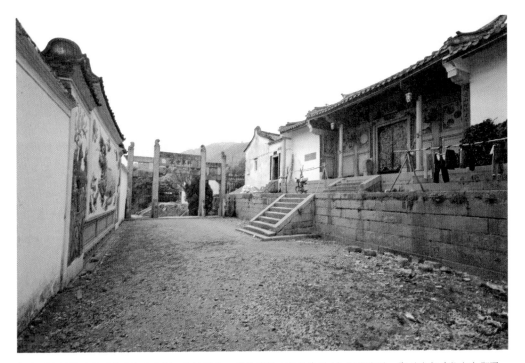

揭東縣烏美村建於明代的鄭氏宗祠，是該村十一世祖鄭旻（明嘉靖進士）回鄉所建。鄭旻在任兵部主事期間，
曾奉詔督修三殿，受到嘉獎，後從北方用 13 條大船運來優質磚塊，於隆慶二年（1568 年）建成該祠。

「慈黌爺起厝 —— 好慢孬猛」

　　「慈黌爺起厝——好慢孬猛」，講的是號稱「富甲南洋」的澄海陳慈黌家族，在故鄉前美營造被稱為「小故宮」的「陳慈黌故居」的故事。

　　陳慈黌家族和福建的陳嘉庚一樣，都是唐代太子太傅陳邕的後代。陳邕是唐玄宗李隆基的老師，因與李林甫不協，開元年間被謫入閩，最後在漳州落籍定居，卒後被封為忠順王，稱「忠順世家」。陳邕的子孫中有個叫陳家衰的，元末明初為逃避戰亂，挈四子從泉州來到前美落籍，陳慈黌家族即出自這一脈，故其門第燈籠和福建的陳嘉庚一樣，都寫「忠順世家」。

有雙層包屋環抱的「陳慈黌故居」中的「善居室」，是陳慈黌最小的兒子陳立桐的居室，也是該群落中最大的一組。

　　陳慈黌的父親陳煥榮生於清代道光年間，因短小精明，以
撈魚為生，終日浸泡在水裡，被鄉人稱為「水鬼核（潮語音同
『佛』）」。第一次鴉片戰爭後，生計艱難，陳煥榮和族人到澄海
樟林港搭紅頭船去泰國謀生，誰知卻被一蔡姓船主收留在船上
當水手。陳煥榮虛心好學，幾年後即熟練掌握航海技術和經商
經驗，遂自購紅頭船，航行販運於國內各大港口和南洋等地。
經過苦心經營，船隊日益擴大，陳煥榮也漸漸地由「水鬼核」
變為「船主佛」，並率先在香港設立港島第一家華人進出口商行
「乾泰隆」，開展跨國貿易，陳氏家族由此發家。

　　到了咸豐四年（1854 年），陳煥榮將 12 歲的兒子陳慈黌帶
到香港從商，在父親的栽培下，天資聰穎的陳慈黌很快掌握了
經商之道，28 歲隻身到泰國創立「陳黌利行」，並在新加坡、
越南、汕頭等地設立分支機構，形成了一個橫跨南海各國的貿
易體系，獲得巨大利潤。當時潮汕民間有句話說「再富也富唔

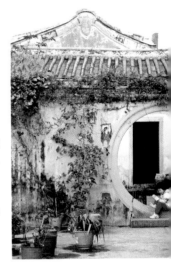

「陳慈黌故居」旁邊的「通
奉第」裡植滿花木的庭院

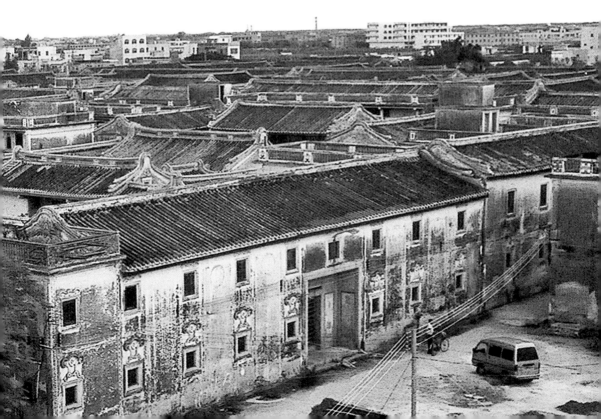

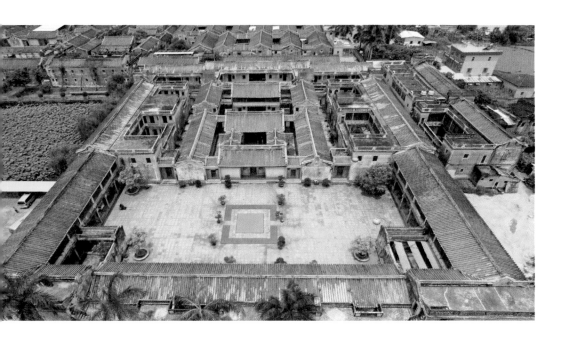

「陳慈黌故居」的「善居室」正面俯瞰（黃曉雄攝）

過慈黌爺」，僅汕頭的黌利棧，每天要盤點的銀元就多得沒法數，只能用米斗量。陳氏家族在陳慈黌的帶領下，登上了「泰華八大財團之首」寶座。

眼看兒子的大業已定，陳煥榮即返梓頤養天年。回鄉後，他樂善好施，興學育才，重修村道和祖屋，並於同治十年（1871 年）開始在前美永寧寨祖屋兩側營造巨宅，惜未完工陳煥榮即去世。陳煥榮去世後，年屆 50 的陳慈黌也和父親一樣，在事業峰巔時將家業交給次子陳立梅管理，自己告老回鄉，繼承父親未竟之志，終於在年近 70 時建成了三座「通奉第」、一座「仁壽里」等巨宅。然而，陳慈黌不甘就此罷休，又開始在永寧寨的東南面擇地創建「新鄉」，開始營造佔地面積 2.54 萬平方米，有廳房 506 間，包括「郎中第」、「壽康里」、「善居室」和一座稱「三廬」的書齋共四座互相依靠和連接的巨大建築群落。

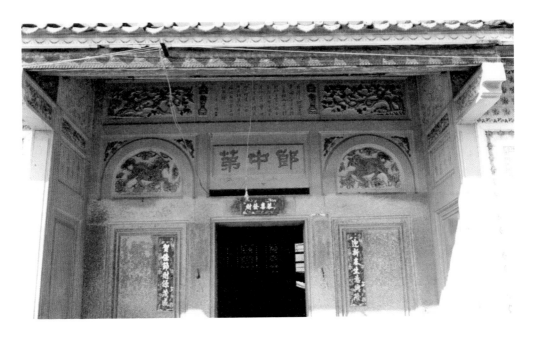

「新鄉」於 1910 年動工，到十年後陳慈黌去世時，才建成了一座佔地 1.5 萬平方米，有廳房 158 間的「郎中第」。

當年，為了方便運輸，陳慈黌專門挖了一條從村前直通碼頭的小運河運送建築材料，然後將從泰國運來的數萬根楠木打進原為田地的宅基裡，再在上面填土建屋。由於陳慈黌對建築質量的要求極高，在建造的十年裡，「郎中第」曾反覆三次被推倒重建！

陳慈黌去世後，陳氏後人繼承了這種精益求精的精神，如由陳慈黌的幼媳一手督建的建築群中最為壯觀的佔地 6861 平方米、有廳房 202 間的「善居室」，在建造的近 20 年時間裡，不知反覆了多少次，以至 1939 年日本侵佔潮汕時仍未完工而被迫停工。

陳慈黌故居建築風格中西合璧，總格局均是以傳統的「駟馬拖車」糅合西式洋樓，深深的宅院、雙層環抱的護厝與巷道，圍繞着中間高大的宗祠展開，裡面復道連廊，縈迴曲折，周閣相屬，排空接翠，巧妙的通廊與天橋設計，不但使巨宅四通八達，還可使行人免於日曬雨淋。

「陳慈黌故居」的「郎中第」正門，這縮進的門樓在潮汕被稱為「凹肚門樓」。

「善居室」正堂「傳葉堂」門匾，出自清末大書法家華世奎手筆。

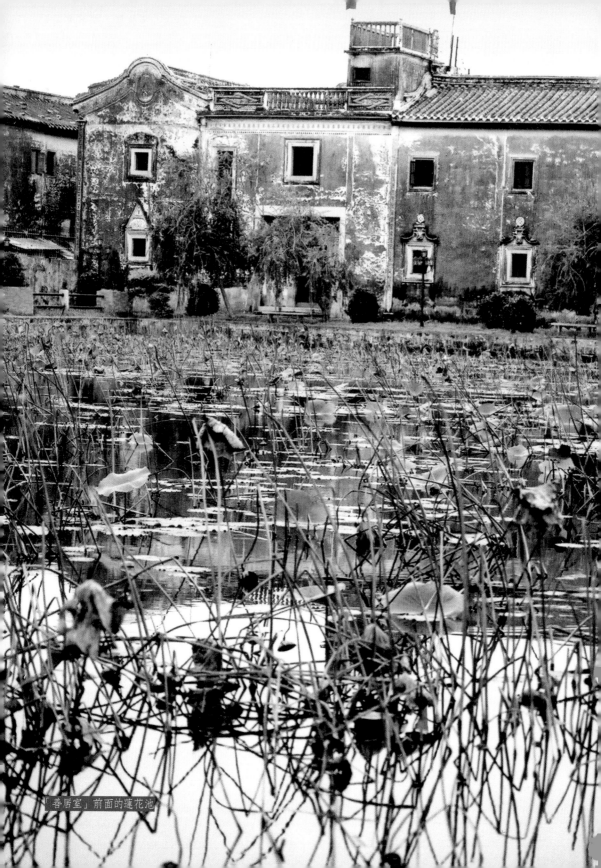
「善居室」前面的蓮花池

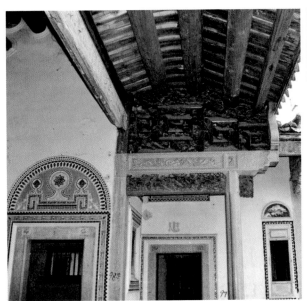

貼滿西洋瓷磚的過道門（右圖）和西式騎樓（左圖），是中西結合的式樣。

　　由於陳氏家族經濟力量極其雄厚，建這麼大的工程居然不用圖紙。據說當時只請風水先生相了地，然後憑主人的興致和工頭手上的竹竿，丈來量去，建到哪兒算哪兒。錢財物料該用多少用多少，洋貨如瓷磚、彩色玻璃、「紅毛灰」（本地稱西洋人為「紅毛」，至今仍稱「水泥」這一外來建築材料為「紅毛灰」，以別於當地的「貝灰」）的應用成了家常便飯，甚至到了堆砌的程度。據統計，巨宅裡僅進口瓷磚式樣就達幾十種，這些瓷磚歷經近百年，依然亮麗如新；西方紋樣、羅馬柱、大面積玻璃窗等也大量出現。最著名的是那些以西洋圖案和瓷磚為外部裝飾，以花崗石為內框，以閃亮的銅柱為窗欄，以泰國進口楠木為窗扇的形態各異數以千計的窗子，據說當時一個專職開關的傭人，一早就挨門挨戶開窗通氣，全部開完已是中午，午後逐個關上，到晚上還常常忙不過來，可知宅第之大、窗數之多了。

陳慈黌對待建造者的態度極為體貼寬厚。當年，無論何人，只要拿得起工具都可以到工地來幹活，無論幹多幹少，一天一個銀元的工錢是不會少的，如果慈黌爺發現你幹快了，就會問你家內是不是有事，有事就先去辦，工錢照付；發現你一次挑沙土太多，便會讓你少挑點，別撒在路上。所以幾十年下來，這幾座巨宅不知養活了多少人。「慈黌爺起厝——好慢孬猛」也成了澄海的一條俗語，成了富而好施、慢工出細活之代名詞；也可見陳慈黌在保護村民自尊心情況下接濟他們的良苦用心！

儘管「陳慈黌故居」大量採用西洋裝飾，大宅裡面大院套小院，大屋套小屋，結構複雜，還夾雜着雙層的西式洋樓，數百間廳房使觀者如入迷宮，但仍然以潮汕傳統的「府第式」（也稱「從厝式」）民居為「本」，以西洋裝飾風格為「用」。這種風格在清末民初曾風行過一陣，這應是當時流行的「中學為體，西學為用」文化思潮在民居中的反映。

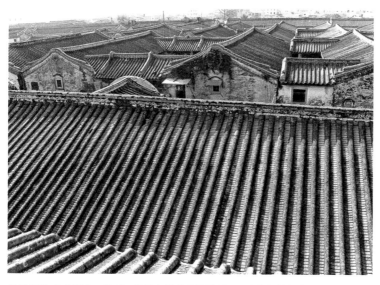

極目遠眺，「善居室」後面一排排比屋連瓦的屋頂，可見其規模之大。

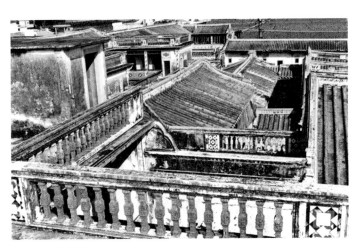

大宅裡復道連廊，周閣相屬，結構複雜，巧妙的設計可讓穿行於大宅的人免於日曬雨淋。

這些神態各異的窗子，足使一個專職開闔的僕人一天都忙不過來。

頗有幾分故宮午門氣概的「陳慈黌故居」南向大門，威風凜凜，足以顯示陳氏家族富甲南洋的氣勢。

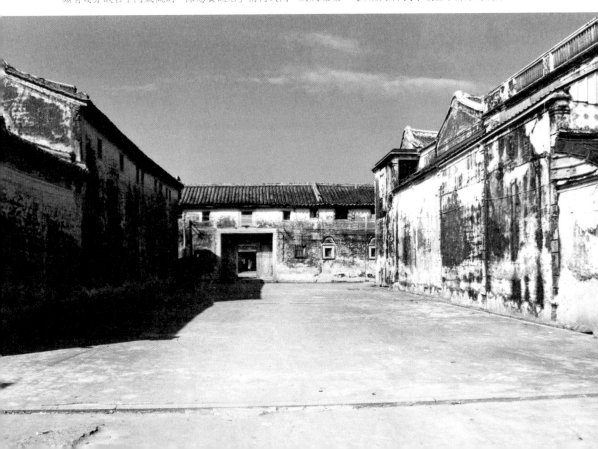

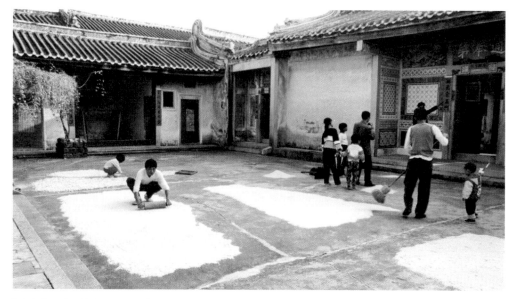

「通奉第」前面的闊埕，為進門之後的緩衝空間，平日可用於曝曬穀類食物。

「通奉第」二樓隔扇

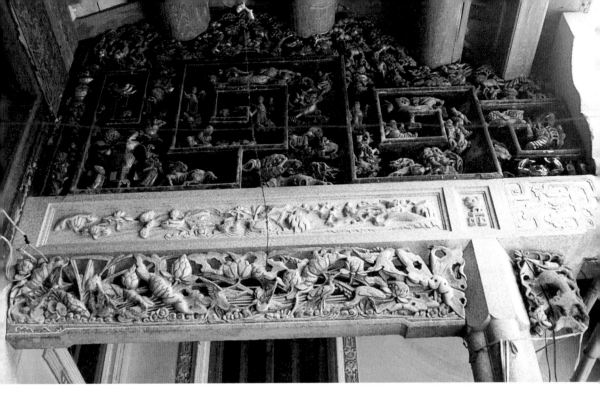

陳慈黌故居中的木石雕刻，華美精緻。

「通奉第」正門為融和中西的裝飾風格。

陳慈黌所建的被稱為「三廬」的書齋，是一座以潮汕民居「下山虎」為「本」，以外來裝飾風格為「用」的融合中西的雙層建築。

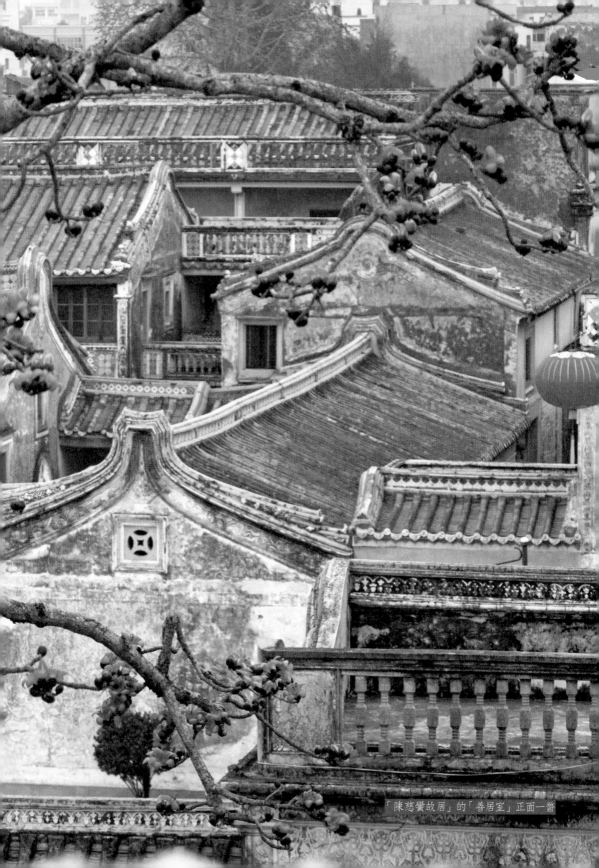

「陳慈黌故居」的「善居室」正面一瞥

「一條牛索激死三個師傅」

長大後之所以會熱衷於潮汕民居研究，可能和我小時聽過的一個關於潮汕建築的感人故事有關，這個故事源於潮安縣彩塘金砂鄉「斜角頭」從熙公祠的石雕牛索（繩）。

從熙公祠是清末華僑巨商陳旭年營建的大型民居群落「資政第」的中心，坐東朝西的「資政第」是一座由五個天井、六條從厝火巷（窄天井）和後包組成的俗稱「三壁連」的以宗祠為中心的「祠宅合一」的建築。

陳旭年（1827—1902 年），原名陳毓宜，又名從熙，早年喪父，家境貧寒。清道光二十四年（1844 年），身無分文的陳旭年躲進開往馬來半島的紅頭船，隻身來到柔佛國（現馬來西亞柔佛州）。柔佛開發前是一片茂密的原始森林，19 世紀前中期才招募各國人士去開闢草萊荒野，種植胡椒甘密，謂之「開港」，並設立港主制，由港主統領一切。

由於開發條件優惠，各國人士趨之若鶩，可這些原始森林古木參天，猛獸出沒，毒煙瘴霧籠罩，有一個特別險惡的地方，連續去了幾批人馬都無功而返，有的還成了山大王的午餐，於是再無人敢應召。

透過「資政第」石門斗，可看見裡面的「從熙公祠」。

陳旭年得知後決定試試運氣。他先按家鄉習俗備上豬頭大粿及三牲水酒，仿照一千多年前韓愈在潮州祭鱷的形式，請人寫了一篇祭文，在山口隆重祭拜一番後，念起了祭文，燃起了鞭炮，禮畢後才帶工人進山。說來也怪，當年韓文公從中原帶來並在潮州用過的這一招如今在柔佛用起來同樣靈驗，山魈鬼神和毒蟲猛獸竟然躲得無影無蹤，遂「開港」成功。

此後，陳旭年又如法炮製，開闢很多新港，成為當地最大的港主。以至連柔佛蘇丹王子阿布巴卡都成了他的拜把兄弟，這個會講潮州話的王子（傳其母是潮州人）1864 年繼位成了柔佛蘇丹。

藉助這一層關係，陳旭年取得皇家特許的鴉片和酒類經營權，還被授予「資政」頭銜和華僑僑長的稱號，該州首府至今還有用他的名字命名的「陳旭年街」。當時南洋有「陳天蔡地佘皇帝」的民諺，「陳天」即陳旭年。

陳旭年發家後，於同治九年（1870年）斥資在家鄉金砂「斜角頭」興建從熙公祠。

儘管陳旭年也是見過世面的南洋富商，但與「陳慈黌故居」中西結合不同，

從熙公祠前精緻而渾厚的石鼓

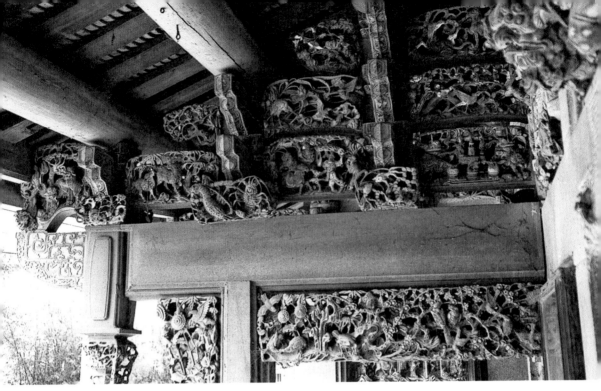

從熙公祠門樓雕續滿目的石雕樑架，可看出工匠們鑿石如木的本事。

從熙公祠找不到任何異域痕跡，完全是本地土生土長的「府第式」民居建築，陳旭年也把重點集中在裝飾工藝尤其是石雕的完美上，竭盡全力把傳統工藝推向極致。

當時，工程前後花了 14 年工夫，共耗資 26 萬多銀元，其中有十年時間花在石構件的精雕細刻上。為了使石匠安心工作，陳旭年先在石匠的家鄉潮州茶陽建屋相贈，開工後更是好煙好酒敬若上賓，讓工匠吃好睡足之餘再動手幹活，精神稍一疲倦即令歇息。每天只讓幹一兩個時辰，而磨刀的時間卻要兩三個時辰，怪不得陳旭年的後代講，那些精美絕倫的石雕簡直不是「鑿」而是「剔」出來的。

用大理石砌成的從熙公祠門樓上的石斗拱、石柱、石雕畫屏被稱為該祠三絕。石斗拱上嵌有多層鏤空花籃、通雕龍蝦及各種奇珍瑞獸，特別是柱前多層倒吊鏤空石花籃，玲瓏剔透，工藝較之祠內的木雕花籃甚或過之，可謂鑿石如木；門樓石柱則用潮

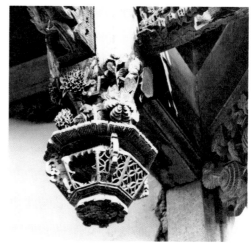

左下圖和右圖兩個鏤空
的「倒吊花籃」，您分得
出哪個是木雕哪個是石
雕嗎？

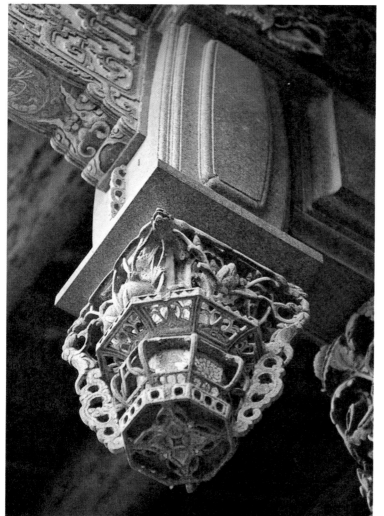

從熙公祠秀氣纖弱的各
式石柱，雖形式多樣，精
工細緻，但與粗獷的唐
宋石柱相比，彷彿是瘦
弱的清人的寫照。

州獨有的「打巧」技法，使每根柱子 12 條鋒利的棱角邊綫筆直堅挺、尖銳分明，鋒利如刀刃，被當地人稱為「割紙石」；而最為精彩的是鑲嵌於門樓石壁上的士農工商、漁樵耕讀二幅石雕畫屏，各由一塊長 120 厘米、寬 80 厘米的巨石雕成，畫面借鑒國畫與戲曲虛擬空間手法，用「之」字形構圖，通過巧妙穿插和經營，將二十來個不同時空的人物組成一個完整的畫面，其透雕和浮雕相結合的形式、鬼斧神工的雕刻工藝，連同發生在其身上的「一條牛索（繩）激死三個師傅」的故事，使從熙公祠名聲遠揚。

「一條牛索（繩）激死三個師傅」的悲壯故事就發生在「士農工商」畫屏裡。傳說當時為了雕刻牧童手裡那條穿過牛鼻細長有如牙籤的雙股相纏的懸空牛索（繩），竟有雕刻它的師公、師父、徒弟三位前仆後繼，皆功虧一簣，鑿斷牛索而吐血身亡！

當然，傳說不免有誇張的成份，但確有師公、師父二人，無論怎樣小心謹慎，都在快成功時鑿斷牛索，覺得對不起主人，臉上無光，遂背起包袱從潮汕消失。到了徒弟上陣，才吸

端莊威嚴的從熙公祠，彷彿如它那不可一世的主人。

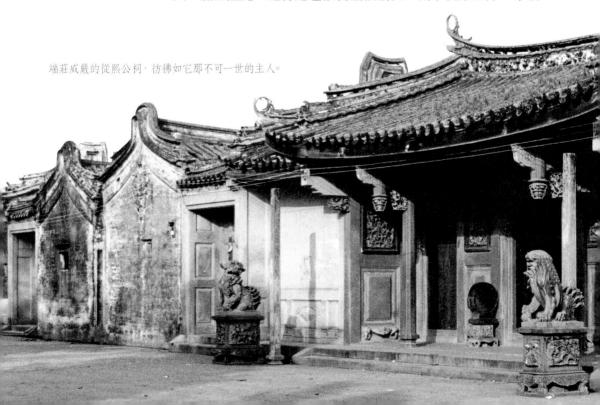

取師公、師父的教訓,先將石塊丟進池塘浸泡,再用酸性的楊桃汁使其變軟,最後再細磨剔刮才大功告成。

後來,陳氏子孫認為原素雕效果不夠富麗堂皇,請人將石雕畫屏全部彩繪。不久,一個慕名而至的僑胞,因看不到被覆蓋的質地而不信是石刻的,遂拿「動角」(拐杖)一敲,竟將牛索攔腰敲斷,現在的牛索是用別的材料補加上去的。

從熙公祠建成後,陳旭年還特地從潮汕運去原材料並請去工匠,依照從熙公祠的格局在新加坡克里門梭路和檳榔路之間修建「資政第」。此建築日後成為新加坡「國家第五古建築」,並於 1984 年 6 月被印成郵票向全世界發行。

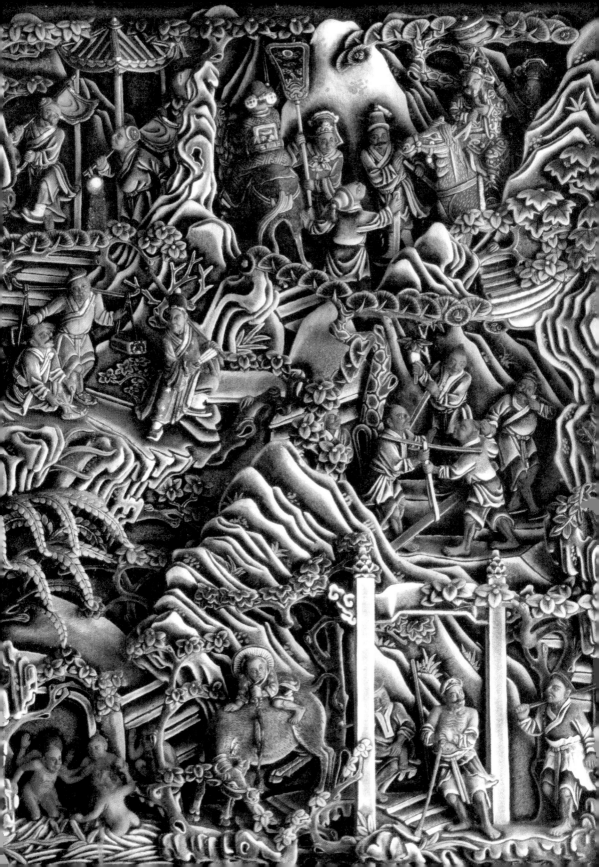

左圖從熙公祠石門斗上的「士農工商」石雕屏

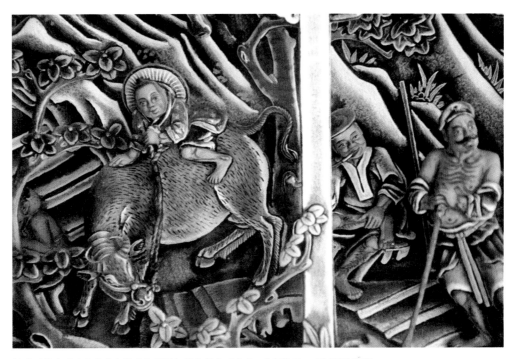

就是這牧童手中的穿過牛鼻子的雙股相纏的鏤空石牛索，曾「激死」三個石雕師傅。

門樓斗上的鏤空石雕花鳥屏，彷彿如一幅立體的宋元重彩花鳥畫。

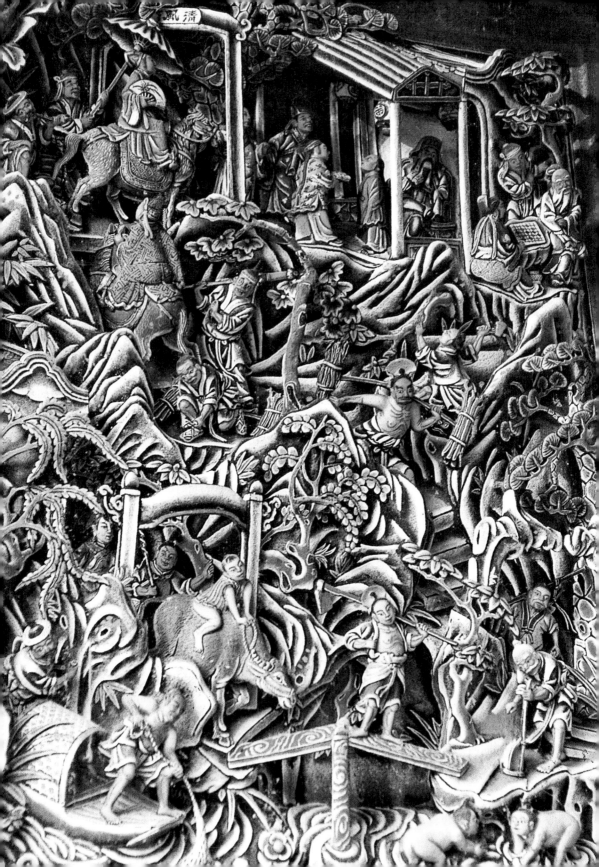

左圖　從熙公祠門斗上的「漁樵耕讀」石雕屏

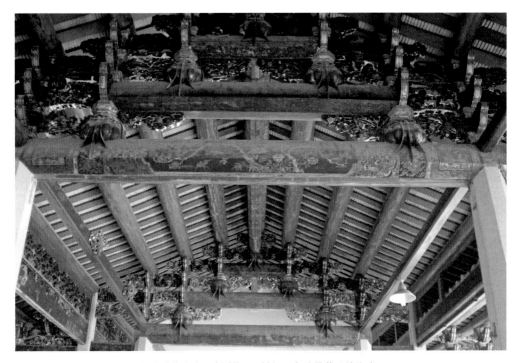

已重修的從熙公祠樑架，已部分地恢復昔日的輝煌，可惜樑下木雕構件已被盜去！

從熙公祠的厝角頭採用
「水木火相生」的形式，
從次房逐漸生向主座，以
祈香火旺盛。

如此精緻華麗的獅子，是
典型的清代風格，精緻有
餘，霸氣不足！

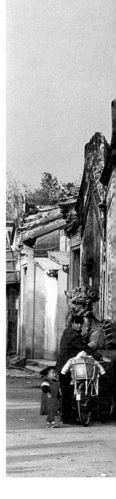

層次豐富、錯落有致的門面，有利於
最大限度吸納「真氣」，這或許就是
潮汕民居門樓風水秘密所在。

金漆木雕與泥金漆畫相
得益彰，共同構成金碧
輝煌的視覺效果。

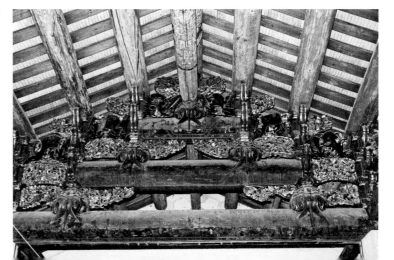

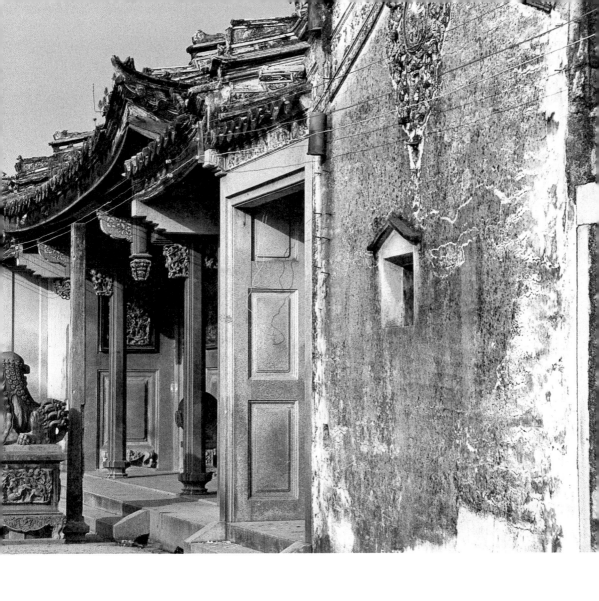

梁架上的「三載五木瓜，
五臟內十八塊坯」，是傳
統民居屋架的典型樣式。

「潮州厝，皇宮起」

　　陳慈黌故居和從熙公祠雖說裝飾風格不同，但就建築結構而言，都是潮汕民間按皇宮式樣建造的「從厝式」民居，而本地也有「潮州厝，皇宮起」之說。

　　將潮汕大型「從厝式」民居和以北京故宮為代表的「京都帝王府」比較，儘管氣勢規模不可同日而語，但其結構確有相似之處：「從厝式」民居以形體最為高大端嚴、裝飾最為豪華氣派的大宗祠為中心和主體（如故宮的太和殿），然後是圍繞着它按尊卑順序依次在左右展開的小宗祠，以及附帶的包屋或從厝（如故宮的東西宮），有的還在四面設更樓（如故宮的角樓），外面還挖有池塘和環繞的溝渠（如故宮的護城河），前面有寬闊的陽埕（如天安門廣場），從而形成一個與故宮相似的對外封閉、中軸對稱、形體端莊、等級森嚴、向心圍合的建築整體。這種格局的相似性，使「陳慈黌故居」有了「小故宮」之稱，因此，潮汕的「從厝式」民居也常被稱為「府第式」民居。

向心圍合、中軸對稱的「從厝式」民居，是從古代宮殿和府第衍變而來的古老建築形制。

　　「潮州厝」之所以能「皇宮起」，民間傳說是因為明代潮陽貴嶼華美村出了「假國舅」陳北科之故。陳北科原名陳洸，號東石，明正德六年（1511 年）二甲進士，授戶部給事中，後任大理寺少卿、黃門侍郎等職，曾陪明武宗遊江南。嘉靖十年（1531 年）被排擠回鄉，兩年後於家鄉病故。傳說當年陳北科赴京趕考時，在路上碰到前往京城認親的國舅，二人成為好友，後真國舅途中病死，陳北科遂盜用其名進京認了皇親，當起了國舅。一次上朝，天色忽變，雷電交加，大雨傾盆而下，陳北科慌忙躲進桌子底下藏了起來，皇上驚問其故，陳答曰：臣鄉中屋舍，皆是泥作牆、草作頂之茅屋，不避風雨，故風雨一來即習慣爬進桌子底下以防不測云云。皇上聽後，心生憐憫，特恩准他回鄉按皇家式樣興建國舅府「黃門第」，並由朝廷負責建築材料。

如果從景山上望故宮見到的是金色的宮殿之海，在潮陽成田這裡則是一條金波蕩漾的小溪。

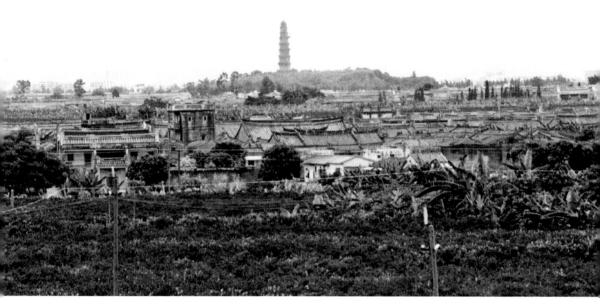

一進入潮陽，馬上可見橘黃色屋頂，而榕江對面的揭陽還是素瓦。

　　因為有陳北科這一層特殊的關係，皇家式樣首先在潮陽流
行起來，其顯著的特點是屋頂居然用起了皇宮專用的黃顏色！
這在京都是連王府也不敢用的，但潮陽人照樣蓋起了黃燦燦的
大屋，並且自負地聲稱這才是真正的「皇宮起」。此外，結構和
規模也往往「逾制」和「超標」，如按照封建王朝的規定，公侯
房舍最多「門屋三間五架」（見《明會典》），可是潮汕民居的
門屋往往超過此數而多為「五間過」、「七間過」。山高皇帝遠，
模仿皇家的式樣玩玩算不了甚麼，萬一上頭怪罪下來，找個當
過大官的祖宗牌位往神龕一放，聲稱這是皇帝特許的，而在這

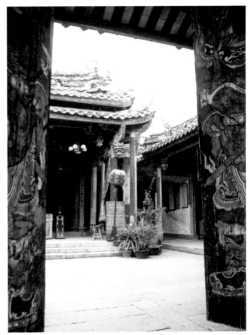

府第裡悠深的巷道，在本地被稱為「火巷」或「花巷」。圖為因修潮汕機場被拆毀的揭陽登崗許厝。

從揭西錢家鎮林氏聚祖公廳內望，可見二層屋面的拜亭。

些世家裡找個有功名的人還不容易？再不行就出海一走了事。因為「州南數十里，有海無天地」的潮汕，有一股「黑潮」暖流從近海經過，順着這股暖流，從潮汕出海的帆船極易漂向海外，所謂「帆風一日踔數千里，漫瀾不見蹤跡」（韓愈《送鄭尚書序》）。潮人有了這一條海上通道，就更有恃無恐了。

對封建王朝住宅制度的藐視，反映出潮人以世家大族後代自居的心態和海洋文化的開放叛逆性格，這當然與潮人的身世來路和潮汕特殊的地理條件有關。

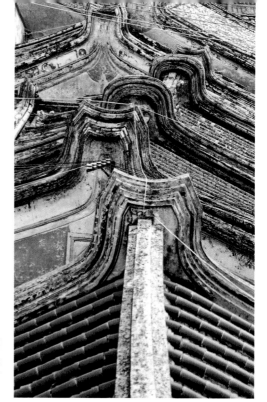

潮汕「府第式」民居的門
屋多為「五間過」、「七
間過」，圖為揭陽市揭西
縣棉湖鎮某宅屋頂。

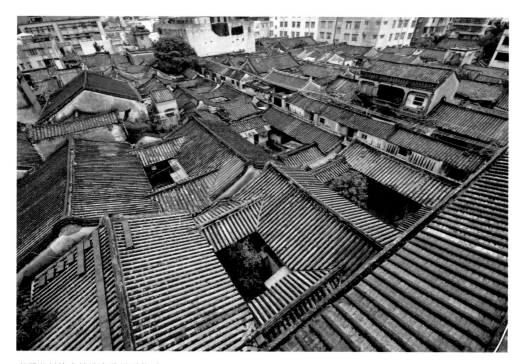

富甲潮州的府城城南民居群俯瞰

「京都帝王府，潮州百姓家」

「海濱鄒魯是潮陽」

地處東南海隅的潮汕，北與大陸腹地有連綿數百公里的五嶺和武夷山脈阻隔，歷代戰亂傳到這裡已是強弩之末，向南則為波濤洶湧的台灣海峽和南海，東西兩面有南陽山和大南山環抱，這種山環水抱的地理環境和與外隔絕的地理位置，在古代曾吸引一批批逃避戰亂的中原士民競相遷入。

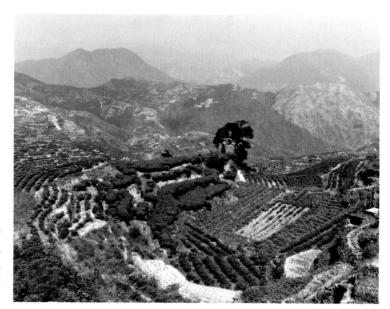

潮汕背面有連綿數百里的
五嶺和武夷山脈，阻隔來
自北方的寒氣，使潮汕成
為四季常青、長夏無冬的
海濱樂土。

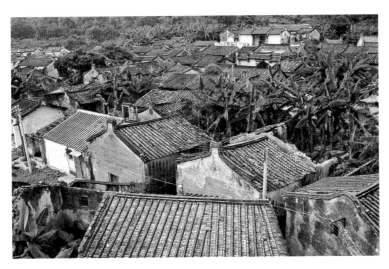

「自古立大宗祠之處，族人陽宇四面圍位」，潮陽關埠東波古寨即如此。

汕頭市潮陽區金灶鎮某宅的正對巷門的槍孔

　　翻開一本本潮汕族譜，可看到這樣的字樣：祖宗居河南光州固始，或河北范陽，或長安京兆，或山西洪洞……它們大體上位於黃河中上游的「河洛」（河套以東和洛陽）地區。東漢時期，隨着宗法制度的完善，「河洛」所在的中原地區出現一批顯有特權的門閥士族，他們把持朝政，操縱皇帝的廢立。由於中原地區曾是華夏文明的中心，是各路英雄逐鹿之地，戰亂頻繁。特別是西晉「永嘉之亂」，曾使中原陷入兩三百年的動盪。當時，這些門閥士族為對付動亂，紛紛以血緣為紐帶，以宗族為中心建起「塢壁」以自衛。後來，戰亂加劇，他們便帶領宗族南遷，據考證當時南遷士民佔全國人口的六分之一。

　　「不指南方誓不休」，聽說南方偏安一隅，有大江和崇山峻嶺阻隔，沒有兵燹，是一塊人間樂土。帶着對安定生活的渴望，帶着對世外桃源的嚮往，這些「河洛」人（簡稱「河佬」）背起祖宗的神位，懷揣一抔鄉土，穿過黃河，渡過長江，一路南奔至福建才稍事停歇。發源於河南衛輝縣的潮汕林氏始祖、唐代的林蘊在《林氏族譜序》言：「今諸姓入閩，自永嘉始也。」唐末的林諝在《閩中記》也言：「永嘉之亂，中原士族林、黃、陳、鄭四姓入閩。」

潮汕古寨的淵源

原始穴居平面

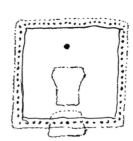

漢晉時代塢壁
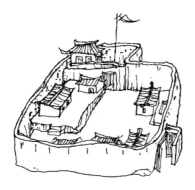

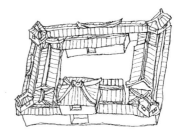

潮汕古寨
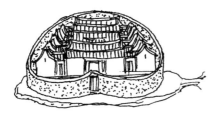

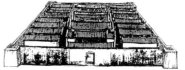

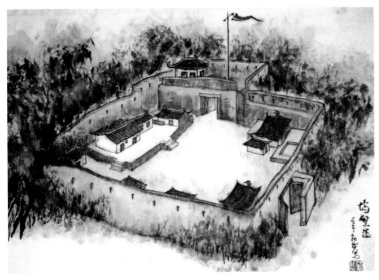

在福建定居一段時間後，接下來的安史之亂又使「三川北虜
亂如麻，四海南奔似永嘉」（李白詩），又有一批批逃難士族不斷
從北地湧入，使福建人滿為患，於是，又有部分「河佬」，如歐
陽修在《新五代史》所說的「以嶺外最遠，可以避地，多遊焉」，
離開福建踏上了到嶺外尋找新樂土的征途，南下進入潮汕，故
「河佬」也被稱為「福佬」。

無論是「河佬」還是「福佬」，都是來自中原的遺族。當他
們乘船穿過南海的煙濤，或扶老攜幼越過莽莽的五嶺來到這裡
時，見逶迤丘陵從三面環抱着一塊肥沃秀麗的沖積平原，把兵燹
殺氣阻隔於千里之外；腳下青碧見底的江河溪澗，引導着山川靈
氣，歡快地流向前面浩瀚的大海；潮水浸泡着岸邊的老樹，海風
帶來濕潤的水汽，滌去了身上的征塵……他們精神一振，或許這
就是能給子孫帶來安寧和福祉的「風水寶地」。於是，他們停止
了漂泊，先取出懷中的鄉土，倒進潮汕的江河裡，再用紅土拌上
點海灘上的沙與貝殼，做起土磚，築起簡陋的家祠，放上祖宗的
神位，在這塊有潮水往返的「潮」地上定居下來。誠如光緒《潮

塢壁　宋元之際的史學
家胡三省對塢壁的註釋
是：「城之小者曰塢。天
下兵爭，聚眾築塢以自
守，未有朝命，故自為塢
主。」曹操的部將李典
和許褚原就是塢主，他
們帶領宗族挖壕溝、築
寨牆、設望樓、貯武器、
擁私兵，當時最大的塢
壁可容納萬戶以上，所
謂「一宗將萬室，煙火相
接，比屋而居」（宋孝王
《關東風俗傳》）。

073

踏上征途，到嶺外尋找新樂土的「河佬」。

州志》所言，潮人「營宮室，必先祠堂，明宗法，繼絕嗣，重祀田」，以達到敬宗收族目的。清人張海珊《聚民論》（見清《經世文編》卷五十八）中言「閩廣之間，其俗尤重聚居，多或萬餘家，少亦數百家」，他們「皆聚族而居，族皆有祠，此古風也」。

而與宗族在「閩廣之間」重新聚集的同時，由於唐代開始了打擊士族的措施，如科舉制的出現，使中原北方士族逐漸瓦解，加之五代分裂，兩宋或北或南，元又定都於北方，首都附近難以培養出世代巨族（因皇室怕其爭權），以至於入明以後，「中原北方雖號甲族，無有過千丁者，戶口之寡，族性之衰，與江南相去復絕」（顧炎武：《日知錄集釋》卷二十三·《北方士族》）；而江南地區又由於個體經濟的發展，即所謂「資本主義」的萌芽，也使封建宗法觀念逐趨淡薄，其以宗祠為中心的聚居意識日漸式微，其聚落也多是由鬆散的個體組合而成。

只有在「閩廣之間」的「河佬」和「福佬」，依然頑固地維護宗法觀念，繼續沿用祖先以宗祠為中心的向心圍合、合族而居的方式。於是，潮汕鄉村有了一座座規模巨大、中軸對稱、主次分明的民居聚落。而且和門閥士族重視門第相似，那些祠堂的門額和燈籠上無一例外地刻上諸如「河西舊郡」、「潁川世家」、「西京舊家」、「九牧世家」、「濟陽世家」、「渤海家聲」之類的門第堂號，因為他們念念不忘在中原失去的身份。而潮汕「入門看人

潮陽深洋谷饒鄉高聳的碉樓，樓上各層均有可向外射擊的「T」字形槍眼。

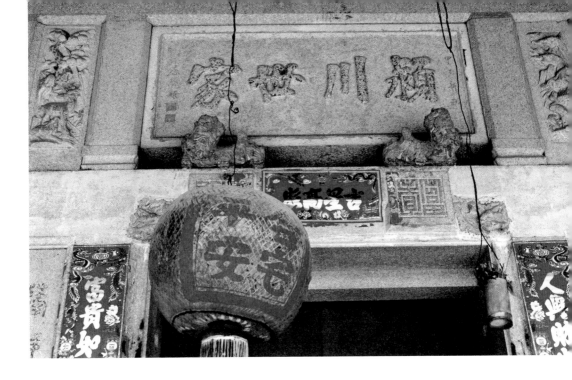

意，出門看閥字」，「門風相對，閥閱[1]相當」的俗語，均可視為魏晉門閥觀念的殘存。

　　除了「河佬」和「福佬」的遷入外，謫宦的教化也為潮汕帶來了上層的中原文化，在唐宋的當朝者看來，僻遠的潮州是流放官員的蠻荒之地，韓愈曾言「潮州底處所，有罪乃竄流」，僅唐代就有常袞、李宗閔、李德裕、楊嗣復四位宰相被貶來潮，加上宋代的陳堯佐、趙鼎、吳潛、文天祥、陸秀夫、張世傑，兩朝共十位宰相到過潮汕，史稱「十相留聲」。此外，還有張玄素、唐臨、盧怡、李皋、劉暹、洪圭、李宿、韓愈、丁允元等高官被貶來潮……其中最著名者為「潮人獨信之深，思之至」的韓愈，謫潮僅八個月，卻得以在潮汕「廟食千歲」，以及有功於潮而得以「配食韓祠」的陳堯佐、陸秀夫和丁允元等人。

潮人總喜歡將自己的來源和出處標示在門楣上，圖為汕頭市郊蓬州所城陳氏家族門樓上的堂號。

[1]　閥閱，俗稱門簪，木門框上的一種構件，因其作用和形狀與婦女髮簪近似而得名。潮汕的門簪式樣，幾乎涵蓋了古代中原所有的門簪式樣，後定格為方方正正的官印式門簪。

屹立於河堤之上、可俯視整個村子的澄海渡頭碉樓。

從熙公祠巷門「義路」上的裝飾，中間是已挖掉籽的苦瓜和秋瓜裝飾，下為方方正正的官印式門簪，門簪上自右至左以「九疊篆」的形式寫着「文章」、「華國」的字樣。

陳堯佐於宋真宗咸平二年（999 年）從開封府推官被降為潮州通判，在潮時間不滿兩年，但興孔廟、建韓祠、戮鱷魚，一切效法韓文公所為。後來當上宰相也「未嘗一日忘潮」，還寫過兩首著名的「潮詩」，一是：「潮陽山水東南奇，魚鹽城郭民熙熙。當時為撰玄聖碑，如今風俗鄒魯為」（《送潮陽李孜主簿》）；另一首是：「休嗟城邑住天荒，已得仙枝耀故鄉。從此方興載人物，海濱鄒魯是潮陽」（《送人登第歸潮陽》）。從詩中可看出，宋代時潮州已頗為繁榮，文化氣氛濃厚，簡直可稱「海濱鄒魯」了。

潮州牌坊。舊時潮州牌坊眾多，僅潮州府城有史可考的就有 154 座，其中太平路 47 座，如果能保留至今，當堪稱世界奇觀。

距陳堯佐離開潮州後近二百年，另一個從太常寺少卿被貶為潮州知州的常州人丁允元到潮上任，他置學田、遷韓祠，並在湘子橋[1]江心深處增建五座石橋墩，後人稱之「丁公橋」，由是也得以「從祀韓祠」。

傳說被貶潮的丁允元和時任潮州海陽縣知縣的福建晉江人陳坦關係不錯，陳坦精於堪輿學，二人公餘之暇，常一起尋幽訪勝。陳坦向來以為潮州的風水好，有意將家眷從福建遷來定居，並已在潮州仙田擇得一處稱「鳳囊」（本地稱鳳規）的風水寶地。當時，丁允元的家眷仍留在宋金交戰前綫常州，也有意遷居潮州。於是，他坦率地對陳知縣說：「你家在福建，暫無戰火之災；我家在常州，旦夕有兵刀之虞，你擅美地理，相地不難，這塊美地能否先讓給我？」陳坦躊躇不決。幸好不久陳坦又在瀕海的秋溪官塘擇得可逐年浮露擴大的地基一塊，才將仙田讓給了丁氏。丁允元遂將家眷遷到仙田，陳坦任滿後也把家眷接來官塘定居。

[1] 湘子橋，又名廣濟橋，位於潮州城東門外，傳為韓湘子所建，故又名湘子橋，是世界上第一座啟閉式橋樑，中國古代四大名橋之一。由於韓江江心流水湍急，故只在兩邊建 24 座石橋墩，中間用 18 艘木船連成浮橋相接，橋墩上建有各式各樣的亭台樓閣，民諺有「潮州湘橋好風流，十八梭船廿四洲。廿四樓台廿四樣，兩隻鉎牛一隻溜」。1958 年被改為鐵橋，現已按明代式樣重建。

　　為紀念此事，陳坦特留一房子孫到仙田與丁家同住，和丁允元約定，日後丁家不可欺凌留在仙田的陳家，丁家後代遵祖囑善待陳家。雖然陳家八百多年來戶數不多，但也形成陳厝巷，和繁衍幾萬人的丁允元後代和睦相處。

　　南宋「三大孤忠」之一的陸秀夫，原是江蘇楚州鹽城人，因在朝與宰相陳宜中不合，被貶潮州安置為辟望司。他拖家帶口，一路奔波來到潮州辟望港口（今澄海城區）時，受到已在此佔籍的潮州知州、宋大書家蔡襄六世孫蔡規甫的熱情接待，蔡規甫不但騰出房屋讓陸秀夫家人居住，還和他同枕臥，共起居，一起品茗論道，陪他登臨選勝，並在南崎山和鳳嶺留下了「探驪」、「鳳鳴岐崗」等摩崖石刻。

《登臨選勝圖》（林凱龍畫）

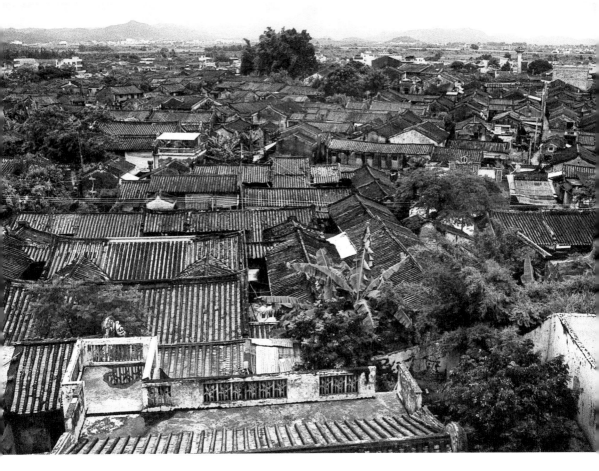

潮汕的秀麗風光和朋友真摯的感情，讓陸秀夫萌生以潮州為「家邦」之意。他在一首言志詩中敘述了這一段經歷：「黜職攜眷度遠山，飄零辟望駐安定。碧山秀水緣殊願，桑麻雞犬作家邦。」

可是兩年之後，風雨飄搖中的南宋朝廷又召回陸秀夫並加封左丞相，陸秀夫遂將好漁獵而不喜讀書的長子陸繇和另外兩個兒子留在潮汕，陸秀夫後代因而在潮汕繁衍開來，他們聚居的地方被稱為「陸厝圍」，從「陸厝圍」開始，陸氏後代逐漸擴散到潮汕各地。

宋代大學者和大文學家歐陽修在《新五代史》中寫道：「唐世名臣謫死南方者往往有子孫，或當時仕宦遭亂不得還者，皆客嶺表。」他大概不會想到，他的表弟、因不附和王安石青苗法而出知潮州的江西廬陵人彭延年，正擬隱居潮州呢！彭延年被貶潮後，曾率領潮州軍民四戰四捷，擊退山寇對潮州的圍困。之後，

陳坦後代聚居的潮州秋溪官塘一角，其屋宇均朝向遠處的潮郡文峰——鍾靈毓秀的蓮花峰。

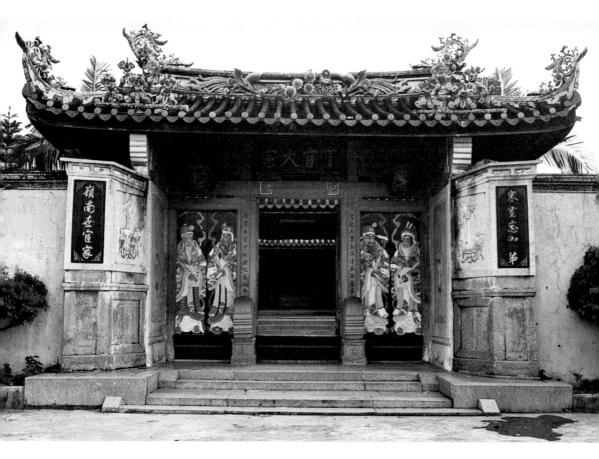

潮州仙田「丁宦大宗祠」
正門，是丁允元後代紀念
先祖的祖祠，至今仍有宋
元建築的遺風。

他被晉升為大理寺正卿。赴任之日，潮人老幼遮道涕泣，使彭延
年竟累日不得脫身，於是，只得留下家眷赴任。後因厭倦官場傾
軋，遂辭官隱居於揭陽梅雲的厚洋村。

　　厚洋村位於梅溪環繞的浦口上，前對着寶鴨形的浮丘山，
為一方形勝。彭公以皇上賞賜的金帛，在這裡建了四望樓，構
築了碧漣亭，創置了有藥圃園、東堂軒，左松右竹、負丘面澤的
彭園。據說為修此園，他特地從家鄉江西廬陵請來名匠負責建造
（就如近代潮汕的大師傅常被請出國一樣，這是內地建築文化繁
衍潮汕的最早實例）。此園建成後，朝廷有位姓鄧的特使，參觀
彭園之後竟稱洛陽富園、東園、獨樂園，皆乏彭園之特色。

　　彭公平日登上四望樓，見腳下稻田千頃，農舍數間，好一派田園風光，遂吟成《浦口村居好》五首，其中第四首：「浦口村居好，盤飧動輒成。蘇肥真水寶，鰜滑是泥精。午睏蝦堪膾，朝醒蜆可羹。終年無一費，貧活足安生。」平淡的語句透露出對潮州人稀地僻可以「終年無一費」的生活的看重。高官尚且如此，對於地狹人稠、「雖欲就耕無地力」的七閩民眾來說，潮州的吸引力就更不言而喻了，於是出現了開篇所提到「河洛人」大規模遷入的一幕。

　　可見，「河佬」和「福佬」的遷入與謫宦的教化，最終使得潮汕「流風遺韻，衣冠習氣，熏陶漸染，故習漸變，而俗庶幾同中州」（道光年間《廣東通志》卷九二），成了名副其實的海濱鄒魯。

立於村口之「八卦」，有鎮邪去煞的作用。

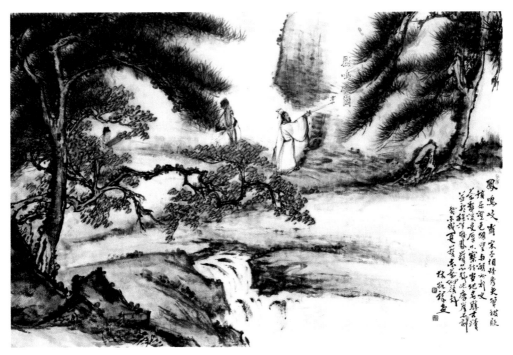

《鳳鳴岐崗圖》（林凱龍畫，蔡仰顏題）
陸秀夫和蔡規甫同遊鳳嶺，拔劍刻下「鳳鳴岐崗」四字，至今猶存。

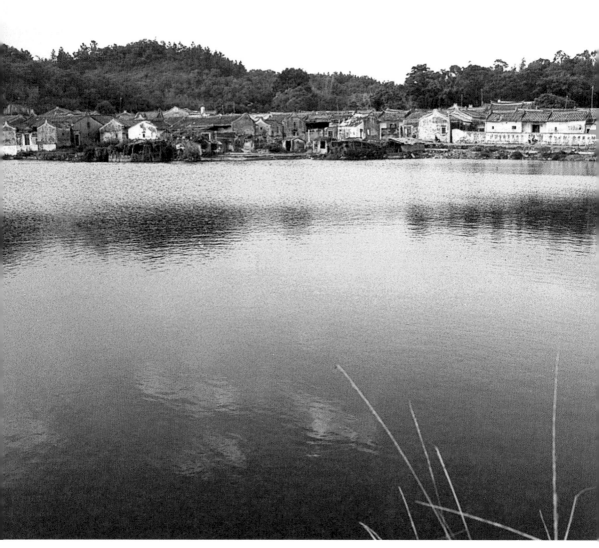

從澄海「陸厝圍」開始，陸秀夫後代擴散到潮汕各地，圖為陸秀夫後代聚居的揭
陽炮台東嶺陸的一角。

創鄉先民用貝殼砌成的牆

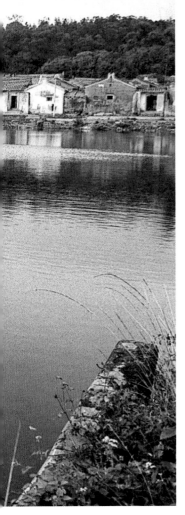

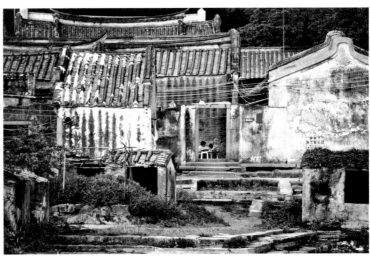

「地寒栽松柏‧家貧子讀書」是潮人的優秀傳統‧陸
相後代也不例外。

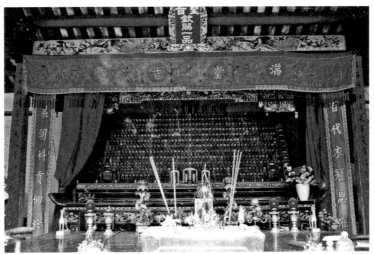

彭延年後代紀念先祖的祖堂上的神龕

開基與風水

據潮汕各大宗族族譜記載，無論是「河佬」還是「福佬」，他們遷潮的原因往往和尋找「風水寶地」有關。

潮汕向有「陳林蔡，天下鎮（佔）一半」的俗語，其中林姓佔第二位（在海外潮僑中居第一位），總數超過百萬。潮汕林氏祖籍河南衛輝縣，是商代名臣比干之後，晉永嘉年間，時任晉安郡王的林祿遷居福建，林祿生九子，均貴為州牧，故稱為「九牧世家」。

「九牧世家」自宋代大規模入潮後，廣泛分佈於潮汕各地，特別是在有「林半縣」之稱的揭陽，林氏宗族勢力強大，以至於民國時的揭陽縣長如果不姓林，就沒辦法當下去。

揭陽林氏聚居人數最多的要數揭西的錢坑寨。該寨位於揭西縣南部山區，和普寧市接壤，是一個綿延數公里的巨鎮，全鎮近十萬人口基本姓林。然而，林家的天下為甚麼稱為「錢坑寨」呢？這裡面有個故事。

每年揭西錢坑新架山南山公墓前的大祭，都極為隆重。

　　傳說此處在宋代以前，是雜姓群居之地，但在遭宋軍掃蕩之後，只剩下錢氏一支獨旺，故稱「錢家寨」。

　　據《錢坑林氏族譜》記載，南宋末年，宋大理寺評事大塘君之子、「飽讀詩書，性好風水」的林南山（名均正，字渭玉）自福建避亂入潮。當來到榕水透迤、群山環繞有若桃源的錢坑時，意識到這是一個可以避世的風水佳地，遂決定在此尋找安身之所。

　　於是，他先屈身為錢員外做工，後又向他租借一間屋屋，自己養鵝放鴨，過起小日子。他在養鵝放鴨之時，留心觀察山川形勢，終於在新架山坡上覓得一塊藏風聚氣、山環水抱的「虎地」，可以作為「生基」（墓地），但該地為錢員外所有，林南山苦於無計可得。

林氏祖祠門樓上高高掛起的林氏燈籠

　　一年，錢員外壽誕，林南山特選一對大鵝前去祝壽。錢員外大喜，而他則在一旁流淚。錢員外驚問其故，林南山道：「生租錢家之屋，死無葬身之地。」錢員外慷慨地說：「此不用愁，新架山隨你選一塊地。」林南山喜出望外，正中下懷，遂破涕為笑，並請錢員外在白扇上題詩作契，錢員外持筆寫道：「新架落龍白披披，結具山地傳後代；林送錢家一對鵝，錢送林家一個窩。」

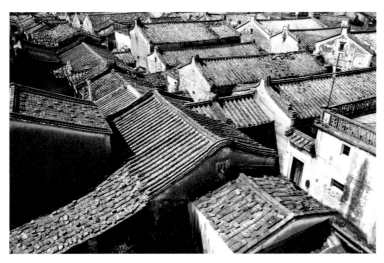

林南山子孫居住的錢坑寨一角

有窗櫺的潮汕小木門

冬去春來，也許是真的得到這塊寶地靈氣之助，林南山娶妻生子，繁衍生殖，逐漸發達，而錢家卻日漸衰落。錢員外臨終時動情地對林南山說：「這個地方日後恐怕是你們林家的天下了，但看在老友的面上，錢家寨這個『錢』字切莫改掉。」林南山答應了錢員外的要求，將「錢家寨」改為「錢坑寨」，此寨名一直沿用至今。

林南山死後，就葬在自己挑好的這塊「虎地」上。今天，這裡已成了遠近聞名的「名穴」，每年的大祭，都十分隆重，林南山派下的子孫數以十萬計，遍佈海內外，成為潮汕盛族。

澄海蓮下杜氏的開基也與風水有關。杜姓發源於長安京兆，南北朝時遷至福建莆田，到宋時出了個不喜功名卻熱衷風水、得易學大師邵康節真傳的杜十郎，人稱杜半仙。杜半仙雖精通風水，卻不以此為生，一心尋覓佳地為「日後子孫計」。為尋覓能使子孫安寧和發展的寶地，他從莆田沿武夷山脈一路尋龍進入潮汕，先後找了五個地方都不十分理想，但當他來到尚屬海濱荒蕪之地的澄海南洋鄉（今蓮下）時，發現龍脈先托起一郡之文峰——鍾靈毓秀的蓮花峰，然後再潛溪過河一直延伸到海濱東隴河和蓮陽河之間舒展結穴。因此認定南洋鄉是一個來龍深厚沉雄、砂環水聚之理想佳地。於是，杜十郎遂將家族大部分人帶往南洋創鄉。

因「杜」與「肚」諧音，而潮人又將肚子稱為「屎肚」，肚裡有屎象徵着豐衣足食，於是，杜十郎特意請了兩戶姓史（與「屎」諧音）的人家來一起居住。在臨終前還一再囑咐子孫要善待史姓人家，不使絕後，子孫遵從祖訓，故二姓一直和睦相處。後來，杜氏大宗祠還特意建在近茅廁的地方，也與此有關。

南洋杜氏日後人丁繁盛，成為當地望族。當代著名學者杜國庠即蓮下蘭苑鄉人，在抗日戰爭時期，他曾以「一鄉人口有十萬，舉世僅有我南洋」來應對老友郭沫若的「大佛身高近百尺，全國唯數吾樂山」，可見杜國庠對家鄉人口眾多十分自豪。

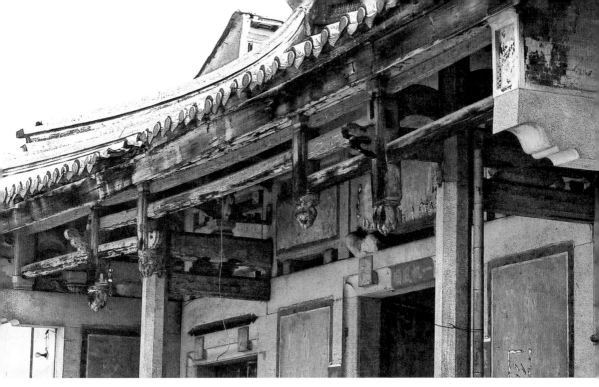

特意建在茅廁旁的澄海蓮下的杜氏大宗祠門面，質樸無華。

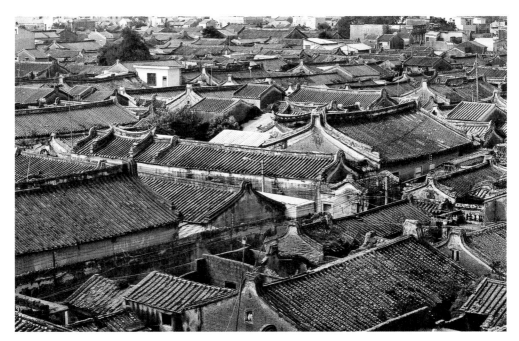

南洋杜氏聚居的蓮下蘭苑鄉一角，鱗次櫛比的屋面，顯示出南洋杜氏人口之眾。

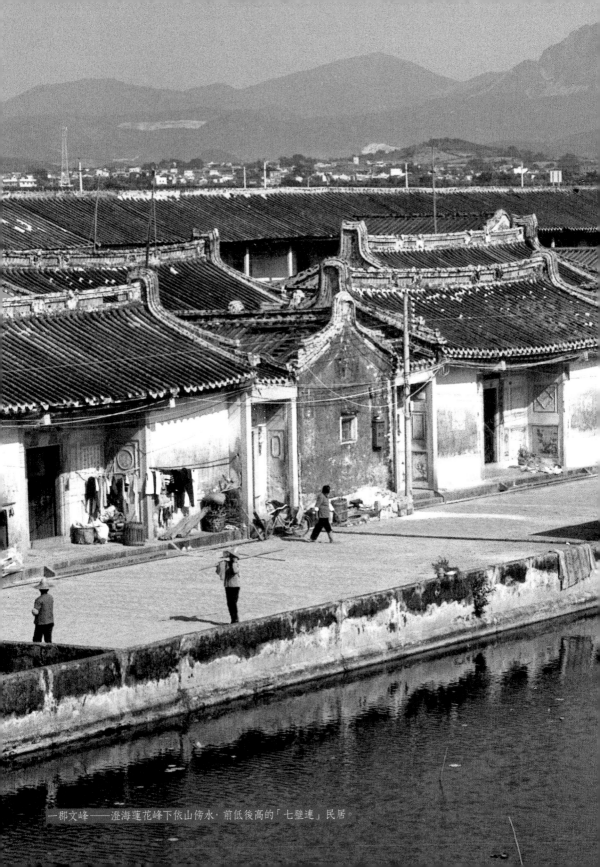

一郡文峰──澄海蓮花峰下依山傍水，前低後高的「七壁連」民居。

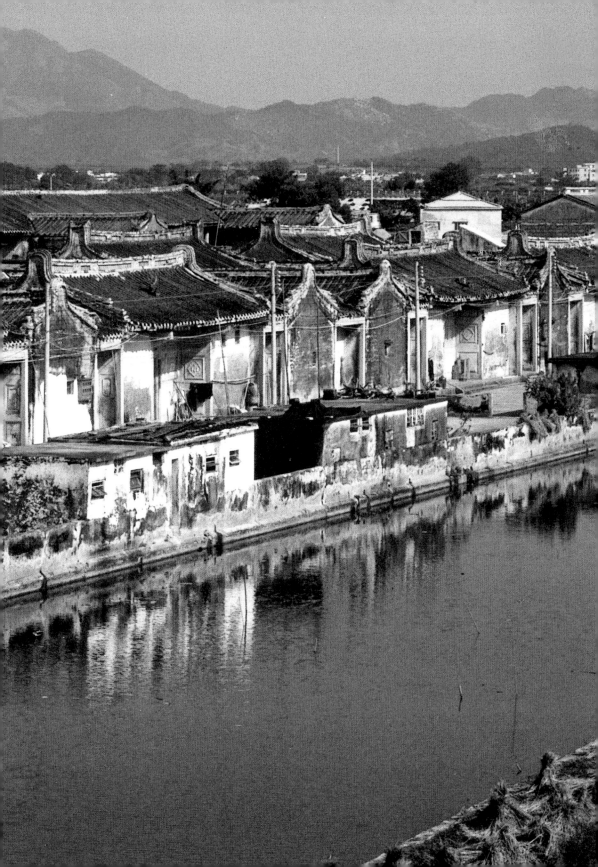

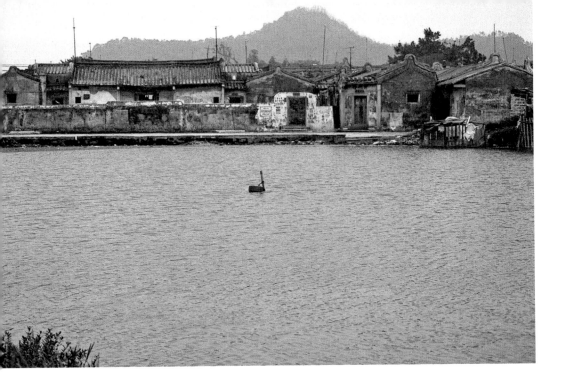

揭陽桃山腳下的桃山鄉
一角，桃山為潮汕風水名
山桑浦山的起點，位於今
日揭陽潮汕機場附近。

揭陽炮台鎮桃山鄉，是謝氏聚居的巨大鄉落。謝氏發源於河南唐河縣謝城，南北朝時最盛，謝安、謝玄、謝靈運皆一世英傑，與王導、王羲之的王姓並稱「王謝」，所謂「舊時王謝堂前燕」，即指二姓是當時數一數二的世家大族。謝氏先祖隨東晉王朝過江後，主要分佈在江浙福建江西一帶，到南宋末年，被楊慎稱為「宋末詩壇之冠」的謝翱在福建自募鄉兵追隨文天祥抗元，轉戰進入潮汕。文天祥在海豐五坡嶺方飯亭被執後，謝翱遂隱居潮汕，成為謝氏入潮始祖之一。桃山謝氏即是謝翱之後。

傳說桃山謝氏開基始祖謝宗文原居於揭陽玉滘，其父謝東山富甲一方，元代末年，謝東山一家遭賊寇洗劫，謝東山和妻黃氏被殺，只有「赤腳」庶室石氏婆抱着黃氏所生的謝宗文和自己的親生女逃脫。可是，在後有追兵的逃路上，一個大人帶着兩個小孩，理難全活，石氏婆只得忍痛捨棄親生女而抱着謝宗文逃至地厝渡渡口。賊寇追及，問她為何捨棄親生女而獨抱謝宗文逃出，石氏泣言道：「此兒是謝氏宗族的血脈所在，我不敢只顧自己的私

情而斷了先夫家族的血食！」賊寇聽後，竟為其義舉所感動而放他們過江。

石氏帶着謝宗文過江後，流落到桃山潘員外家為傭。在石氏含辛茹苦的拉扯下，謝宗文長大後不但考中秀才，而且家業日興，兒孫繁盛，幾十年後成為一方巨富。致富之後，他「建宗祠、置義田，以贍窮乏」（見《揭陽縣誌》）。在石氏百年之後，特意刻其「神牌」供奉於家祠龕首。幾百年過去了，桃山謝氏發展成擁有十八個圍頭，人口數以萬計的巨大村落。

在桃山南面，有一個創建於宋代的古村落，即蘇氏聚居的雷浦村。傳說當年蘇氏祖先由福建到此，相中了這塊「鷹地」，遂建寨定居。

可是，這塊「鷹地」的鷹嘴正好對準桃山鄉那狀似仙桃的「桃山」，當時又有「活鷹」要啄食「仙桃」的傳言，這使桃山人十分顧忌。

為鏟除「鷹地」的地靈，桃山鄉特請來風水名師孫仁。孫仁了解到二村接壤處那片狀似「鷹翅」的竹林，因常有盜賊出沒而

桃山鄉有三級台階的「爬獅」門面。「爬獅」以大門為嘴，上面兩個通風小窗，即為「獅眼」。

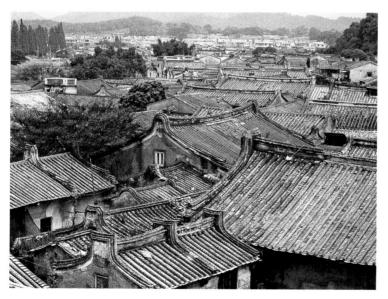

桃山謝氏是當地的大族。圖為桃山三和村一角。

壁上楚楚動人的貼瓷仕女，似乎在講述着蘇六娘的
故事。

這古老的石門斗，就見證過流傳千古的蘇六娘愛情
故事。

使二村互相懷疑指責；而桃山村每逢死人出殯又必經過雷浦寨
內，雷浦人嫌其晦氣而常與爭執，以這兩件事為導火綫，二村隙
怨日深，並把火引到「風水」身上，大有水火不容之勢。

　　孫仁是遠近有名的「和事佬」，向來善用「風水」化解矛盾。
他先設計使雷浦村砍去那片為盜賊淵藪的竹林，又對桃山人說
「鷹」要食死人肉才能活，你們出喪時將棺木抬入雷浦寨內，豈不
是餵活了這隻老鷹。桃山人聽後，恍然大悟，急忙繞過雷浦另修
一路以出殯。二村的隙怨和「風水」之爭遂得以平息。

　　到了明代，雷浦村出了個家資殷富的蘇員外，妻子郭氏是
榕江對面的潮陽西臚人，曾懷孕五胎都早產夭亡。後有風水師
告訴他，問題出在他那建在「鷹地」的府第上，若要使子孫昌
盛，應於府第前前後後種上濃密的樹木。員外照辦，在周圍廣
植樹木。不久，郭氏果然在元宵節誕下一女嬰，取名六娘，蘇
員外視為掌上明珠。

　　蘇六娘天生麗質，聰穎過人，見過的人都說是仙女下凡。

蘇六娘故居中的宋代覆盆式柱礎，古樸而渾厚。 龍上古寨內的老街與牌坊和旗杆斗座，這些均是龍上古寨深厚文化積澱的體現。

　　六娘長大後，到潮陽西臚舅父家寄讀，不料與表兄郭繼春互相愛慕，二人竟背着父輩私訂了鴛盟。後來，蘇員外因與人打祖墳官司，到潮州府請能通天的楊書辦幫忙。一日，楊書辦偕兒子楊子良到蘇府赴宴，恰好窺見美艷絕倫的六娘，魂不守舍的楊子良歸後即害起了相思病。楊書辦便託蘇氏族長來說親，蘇員外求之不得，一口應諾。

　　六娘聞知，死活不從，後聽從婢女桃花的主意，連夜過渡逃到京北桃花家中（「桃花過渡」是潮汕最著名的民間小戲），伺機與表兄私奔。楊家探知後，十分惱怒，修書給蘇氏族長，嚴厲責問蘇家為何不守諾言，容許這種傷風敗俗之事發生，並要求蘇氏嚴行族規族法，懲治六娘。

　　蘇族長於是謊稱六娘父母病危，用計哄騙六娘回家。六娘一進村，族長即命人強行拖至祖祠，打開神龕，在祖宗面前歷數六娘敗祖辱宗的「淫奔之罪」，最後按族規將她裝進豬籠，運至炮台京北渡口，沉入榕江雙溪嘴活活淹死。表兄郭繼春聞訊後悲痛

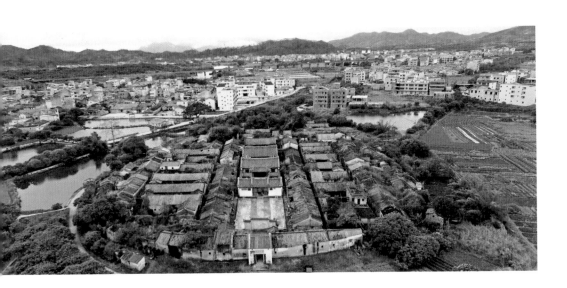

前有榕江北河及支流匯
合為潭，背後三山疊翠的
龍上古寨，是一個位於
半山地帶，由潮汕人所
擁有的巨形圍寨。

欲絕，在西臚蹈江殉情。數天後村民發現二人屍體緊緊擁抱在一起，只得將他們撈起合葬。後來又傳說這對有情人化為兩隻白海豚，長年在西臚和雷浦之間游弋，村民言之鑿鑿，不由你不信。這段千古愛情悲劇後來被搬上舞台，成了潮劇中的著名劇目。

傳說雷浦之所以會出蘇六娘這樣美麗而「有傷風化」的女子，是其後寨門朝向桃山的原因，因為桃山總不免使人想起「桃花煞」。潮俗家宅也有忌種桃樹的習俗，說桃樹容易成精，蠱惑男人，徒生災禍，而雷浦後寨門正對着植滿了桃樹的桃山，不出「有傷風化」的女子才怪呢！因此，自蘇六娘事件之後，雷浦後寨門便被緊緊封住！記得讀高中時，天天從雷浦村旁經過，但僅望着河對岸植滿參天古木的神秘古村出神而不敢進。後來，小河被填、小橋被拆、樹木被砍、寨牆被推、後寨門砸開。今天，只有殘破不堪的老宅，伴着那被當成垃圾丟棄的宋代石鼓，在向人們訴說着這個悽婉的故事。

在豐順縣湯南鎮新浦口也有類似的故事。南宋景炎元年（1276年），曾任南雄府沙水鎮巡檢的羅安從福建莆田來到此地，見榕江北河及支流從山中流出，在前面匯合為潭，背後三

山疊翠，風光秀麗，遂把它「喝」成「出山蛇」地（潮語「喝」有誇張比附之意，如「喝白鐵」，指空口無憑，信口開河）。風水師喜歡把各種各樣的自然形象，依照其外形特徵，誇張比附成各種通俗易懂的靈物，稱「喝形」，這些自然形象一旦「喝形」成功，就好像獲得了相應靈物的魔力，成了充滿生命力的肌體，所謂「生氣萌於內，形象成於外」。

「喝」成「出山蛇」地後，羅安就規劃在此建一個圓形寨——「龍上古寨」與之相配。該寨經擴建後，現已成一個佔地 1.6 萬平方米、內有三條寬 6 米的大街和六條寬 3 米的小巷、共有 72 座合院和 11 座祠堂的巨形圓寨。

「龍上古寨」建成之後，沒想到對面的黃姓宗族，偏偏佔着一塊「鷹地」，其鷹嘴正好對準古寨。鷹要啄蛇，長久下去恐怕子孫難保，羅氏家族開始坐立不安了。於是，他們偷偷派人將黃氏祖祠前的一棵大榕樹用鹽水澆死，破了「鷹地」的風水，黃氏最後只得遷到榕城居住。

從以上例子可看出，「河佬」和「福佬」的遷潮確與尋找「風水寶地」有關。眾所周知，風水學發源於黃河中下游，那正是潮

位於汕頭市潮陽區某村的這斑駁的「子孫門」，有如一幅色彩柔和的水彩畫。

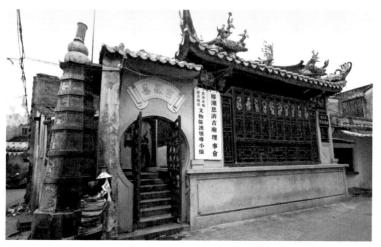

潮汕地區保存完整的古戲台極為少見，這是揭西棉湖鎮慈濟古宮（奉祭保生大帝）前至今仍在使用的戲台。

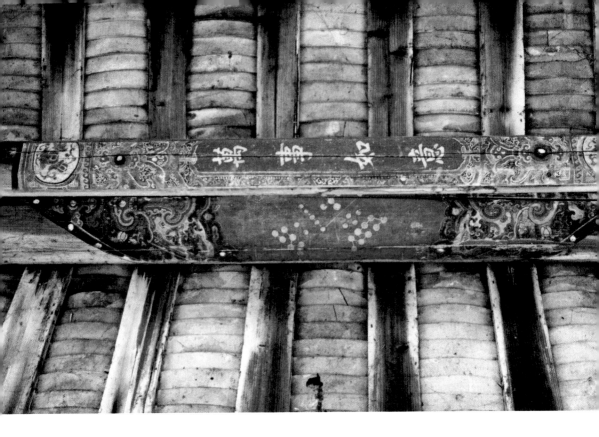

架上河圖，凸顯出潮人對「河洛」文化的重視。

樑上風水也頗多講究，上面懸掛裝有「五種」的子孫袋，以祈求千子萬孫，枝葉茂盛。

人的祖居地之一，它隨着「河洛人」的南渡被帶到了南方，並分化為以江西為代表的形勢宗和以福建為代表的理氣宗。形勢宗多着重以山河地理等自然環境的「形勢」起伏變化來作出吉凶判斷，由避黃巢時亂的唐朝國師楊筠松帶入江西，並在他隱居的興國三僚形成傳派，風水大師輩出，其中以堪擇明十三陵的廖均卿為代表的廖家，歷史上曾出過幾十個國師和欽天監博士。篤信風水的潮州是他們大顯身手的地方，三僚歷史上有「七廖下潮州」和「不到潮汕不出師」的說法，這意味着潮人懂風水、好風水，三僚的風水師都必須到潮汕來露一手才能見功夫。理氣宗則以五行和星宿、氣運方位的變動為依據，俗謂之飛星派，主要稱盛於福建。受這兩種風水理論的影響和熏陶，遷潮的福建和江西士民都有一定的風水學修養，他們或自任堪輿家，或聘請風水師，竭力為子孫尋覓一個可以安居的風水寶地，然後又在風水理論的指導下營造藏風聚氣的居宅。

山環水抱的風水寶地

　　在海內外，潮人是以講究風水著稱於世的。過去潮汕的達官貴人、富商巨賈往往為爭一塊好地一擲千金，民間則有沒完沒了的風水鬥法和訴訟，並喜歡把一切的休咎歸結到風水中去。嘉慶的《潮陽縣誌》言本地：「唐宋以來，創寨皆以其地之勢，詳作佈局，依其局建屋，頗具匠心。」

　　風水理論認為大地的脊樑是崑崙山脈。崑崙山脈由印度洋板塊和亞洲板塊擠壓而成的「龍脈」，其儲存的擠壓力可視為「龍氣」（能量）。崑崙山脈中有三大幹龍入中國（這和當代「一帶三弧」的地理理論相當接近），其中南龍支脈從福建順武夷山一路奔騰經過潮汕，潮汕背部東南走向的蓮花山脈是其分派，它是潮汕與興梅地區的天然界綫，也是潮汕的屏障。

依山傍水、前低後高、環抱成圍的揭東新亨某村。

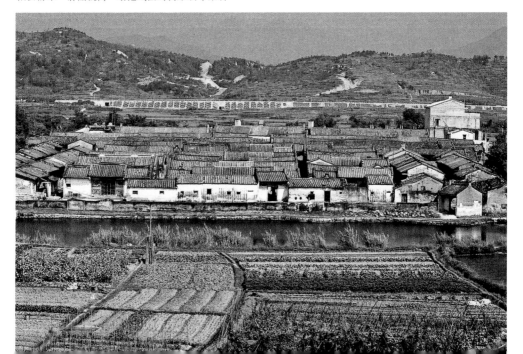

山環水抱的潮汕環境和民居的同構關係

山凹環抱的潮汕的地理

山環水抱的民居

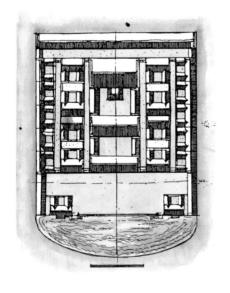

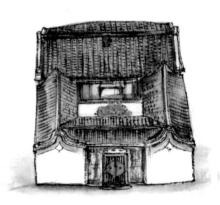

揭東縣月城某宅屋頂上，有一泥塑彎弓的武士，抵禦着對面的煞氣。

通過衛星攝影，可以見到蓮花山脈和從它兩邊伸出的大南山脈和南陽山脈，正好形成一個面朝南海、張開雙臂成「冂」形的巨人，緊緊地擁抱着潮汕平原，將來自北方的寒氣阻擋在背後，而將來自台灣海峽和南海的溫暖吉祥之氣納入了懷抱。流經潮汕的韓江、榕江和練江，從群山中逶迤而下，引導着山川靈氣，一波三折地流向汕頭出海。出海口不但有桑浦和濠江諸山如獅象般的守護，還有南澳與媽嶼諸島如財星般的緊塞水口，使元氣得以在近海迴蕩。一望無際的南海宛如潮汕的「內明堂」，廣闊無邊的太平洋宛如它的「外明堂」，南澎列島和南海諸島則如它的朝案；在「內明堂」，一股在台灣海峽和南海這個寶葫蘆裡流動的暖流，為潮汕帶來了豐富的海產品和祥氣，沃野上無數縱橫交錯的河道如經脈般地把靈氣輸送到各個角落。如此看來，潮汕平原似乎是一個來龍深厚，左右有低嶺崗阜的「青龍」和「白虎」圍護的三面環山，有大小適宜的抱水和內外明堂，水口山、朝案山具備的「山環水抱」的風水寶地。

揭陽市惠來縣前湖村某宅屋頂上的陶製糖漏，是為收屋前直巷煞氣之用！

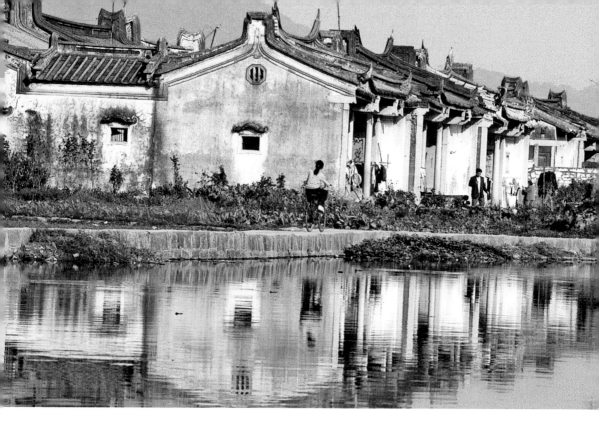

村因水而秀，人因水而
智，水使鄉村景致更加嫵
媚，更加「聚氣」。圖為普
寧果隴鄉一景。

「山環水抱必有氣」，這是古人在長期觀察實踐中總結出來的
理論。以「山環」而言，山環凹下的地方有如現代微波技術中的
鐵鍋，是接收天地「真氣」（宇宙背景微波輻射）最強的地方，也
是最「聚氣」的地方；而「水」以大比熱成為最能吸收和儲存宇
宙能量的物質之一。風水學言「氣界水則止」，天地靈氣一遇到
水，即為其吸納蓄聚，然後水行氣隨，水止氣蓄，「水融注則內氣
聚」。因此理想的風水是背山面水，山凹護衛，狀若簸箕，形如
坐椅，明堂寬大，水抱成環，這樣才算是「山環水抱」的美格，
才有好的穴位。潮俗有「在生勿住向北厝，死後勿葬向北墳」之
說，此話道盡了風水學精髓，因向北意味着和潮汕的風水美格相
悖，因而得不到天地的佑護。

傳說潮汕是塊「有氣」的風水寶地，自宋代起就能出「三斗
芝麻官」，當時的潮汕確也人才輩出，宋代潮州登進士者有 172
人，著名的有許申、張夔、劉允、林巽、王大寶、盧侗、吳復
古，他們後來被尊為「潮州前七賢」。

　　這塊人傑地靈的福地既吸引了一批批移民，也引起一些居心叵測的外鄉人的眼紅。傳說宋代潮州知州林監丞就是這樣的小人，林監丞平時威風八面，每次出巡都耀武揚威，官氣十足。有一天，當他經過潮州意溪當朝龍圖閣學士劉龍圖老家時，正好碰到悄悄回鄉的劉龍圖在家，劉龍圖有意殺殺他的官氣，就讓人把官帽官服擺在家門口曬太陽，前呼後擁的林監丞一見劉龍圖官帽官服，以為大官在上，慌忙下轎對着官帽官服長跪不起，頭不敢抬氣不敢出地跪了個把時辰，劉龍圖才命人收起官服，林監丞這才起身悻悻離去。這件事傳開後，成為笑料。林監丞惱羞成怒，決意破潮汕風水以報復，並以潮州知州的身份付諸實施。傳說桑浦山向來被認為是黃牛地（一說是「目目靈、穴穴發」的「倒地梅」），林監丞令人在牛喉的地方鑿一深溝，以斷其靈氣，據說這條深溝現在還在，叫風吹巷。

揭東縣桃山鄉某書齋裡植於中庭的荷花．有納吉之意。

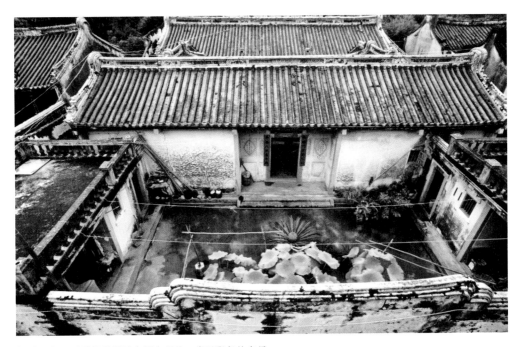

位於澄海程洋崗鄉鐵門樓內圍合環抱、藏風聚氣的老屋。

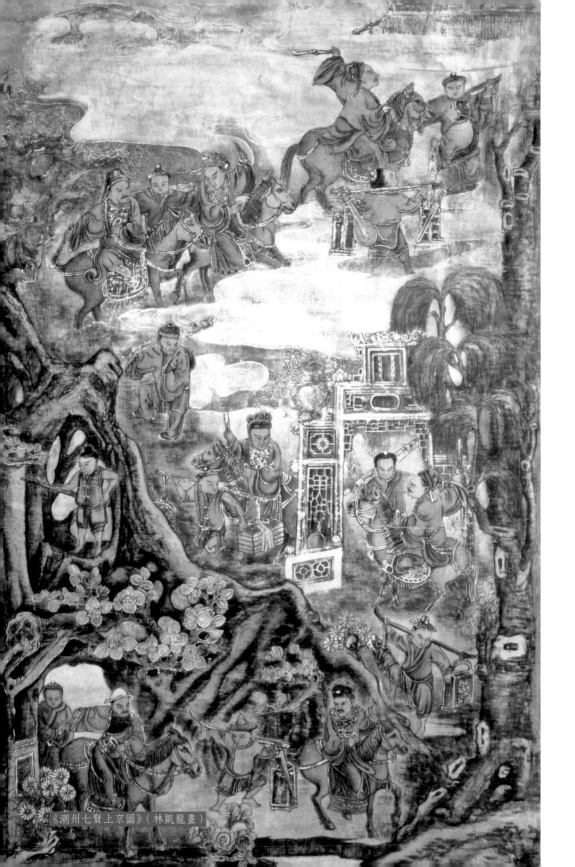

《潮州七賢上京圖》（林凱龍畫）

　　建於南宋紹興年間的揭陽縣城，為榕江南北河環繞而成，被譽為「浮水蓮花」，清代名宦藍鼎元稱它「四郊皆洪流斷岸，環城內外胥澤國也，平疇無際，綠稼如雲，依稀三吳風景，潮屬十一邑推最勝焉」。傳說建城後，林監丞執意要破其風水，但當他登上揭陽城東北面的黃岐山向下望時，卻錯將「浮水蓮花」看成「沖天蠟燭」，遂下令縣城家家門口挖河貫水，欲以水滅掉「沖天蠟燭」的火。殊不知這樣一來，充足的水源反而使這朵「浮水蓮花」更加名副其實，揭陽縣城也以「北窖通南窖，前溪接後溪」（明人車份《題玉窖橋》詩）和「城中竹樹多依水，市上人家半繫船」（明潮州府同知邱齊雲《至揭陽縣》詩）而獲得了「小蘇州」的美譽。

位於榕城東南巽位，與進賢門、學宮成一直線的涵元塔，是明天啟七年揭陽知縣馮元飈在潮陽龜山上建的文昌塔。開工翌年，科舉沉寂已久的揭陽，忽有郭之奇、黃奇遇、宋兆禴、辜朝薦4人金榜題名，史稱「戊辰四俊」。之後，「運會遞開，賢才輩出」的揭陽，成為粵東文化重鎮。

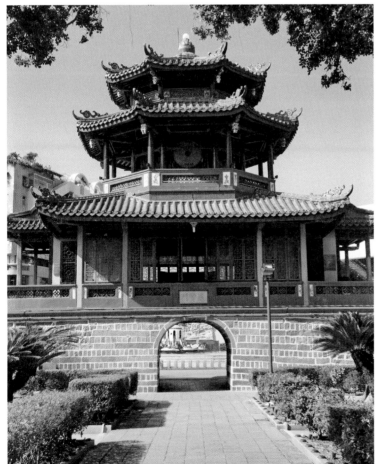

建於明天啟二年的揭陽榕城進賢門，是當時知縣曾應瑞為求賢士廣進於城東設的八卦風水門，現為揭陽地標！

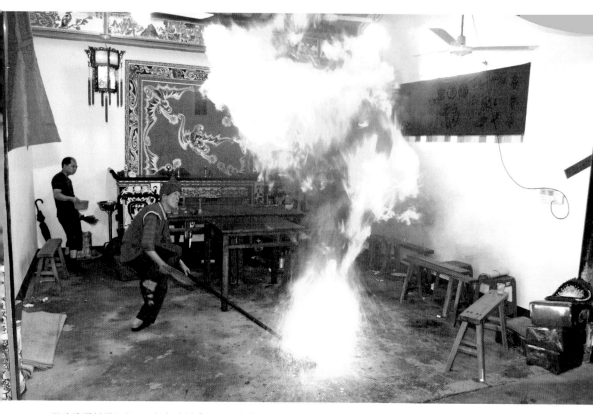

潮汕民間新厝入宅，一般都會請「師公」來「打油火」。圖為普寧某鄉新祠堂落
成之際，「師公」在舉行「打油火」驅邪儀式。(李維逸攝)

屋頂上的「風獅爺」有擋煞的作用。

樑架上的「福圈」、裝有五穀的「五種」等，有祈求
福祿和千子萬孫之意。

榕樹因在潮汕被稱為「神樹」或「成樹」而受人頂禮膜拜，潮汕因此留存有很多數百年老樹。

　　在澄海蓮花山也有類似的林監丞「弄拙成巧」的傳說。其實，這類傳說滑稽不經，兩宋潮州知州中也沒有林監丞一人，林監丞的產生應是潮人出於根深蒂固的風水情結所虛構出來的一個反面人物。

　　和林監丞破潮汕風水相反，到了明初，卻來了一位以風水學造福潮人的「虱母仙」何野雲。據光緒十三年（1887年）的《潮陽縣誌》卷十三載：「明初有虱母仙者，精於青烏之術，至潮為人擇地，而多不插穴，聽人自得之。矢口成讖後，吉凶皆如券，故人往往陰識之以為驗。」傳說他曾是元末起義軍陳友諒的軍師，陳友諒敗於朱元璋後，他以風水師的身份隱名埋姓雲遊來到潮汕，被酷愛風水的潮人留了下來，潮汕各地特別是潮陽有很多他為民解困、造福人間的傳說。由於終日蓬頭垢面、衣裳破舊，生了一身虱子，於是被稱為「虱母仙」。

流落到潮汕的「虱母仙」為潮人擇地。（林凱龍畫）

　　終日瘋瘋癲癲的「虱母仙」在潮汕留下了很多與他的名聲
相襯的充滿智慧的風水建築，一些奇形怪狀的建築如潮陽的仙城
和仙城門、敬寨門、風水歪門等等，都會託名「虱母仙」所為。
「虱母仙」死後成了潮人的「風水神」。潮汕和泰國建起了幾十處
供奉他的壇廟，過去潮人特別是潮陽人，要起厝、修路、開渠、
鑿井、營葬之前，都要到壇廟去捽杯請日，擇吉開工。今天，位
於潮陽貴嶼鳳港鄉的「虱母仙」墓地還被建成了規模宏大的何仙
陵，成了潮陽名勝。

此乃風水歪門，其朝向
的設立多受理氣派風水
的影響。

文林第的門窗天井，處處
有風水的講究。

從「塢壁」到圍寨

宋風水大師蔡元定在《發微論》中指出：住家若四邊曠野，不見人煙，或山地獨居，總不吉利。從外在社會環境而言，南遷入潮的宗族與宗族之間，宗族和土著之間，經常為爭奪生存空間而發生衝突；加之明以後倭寇的襲擾與戰亂，迫使潮人不得不沿用祖先在中原建造「塢壁」（見 72-73 頁圖解）的形式，在潮汕建寨聚居。此即清人張海珊在《聚民論》中所言「閩廣之間，其俗尤重聚居，多或萬餘家，少亦數百家」（見清《經世文編》卷五十八）之風俗。

一個外有溝渠寨牆環繞、內有碉樓望塔守衛的封閉式圍寨就是一個獨立自足的大聚落。如建於北宋的潮州象埔寨就是一個總面積超過 2.5 萬平方米的巨大方寨，裡面有三街六巷，如里坊般整齊地排列着 72 座府第，彷彿是一個縮小了的長安古城。建於明代的龍湖寨佔地 1.5 平方公里，東枕韓江，南環滄海，煙盧萬井，民物殷盛，為海濱之沃區，明代全盛時聚居的人數以十萬計。被譽為「海國干城」的鷗汀寨，外有溪池和水田環繞，佔地十幾萬平方米，居民多達六萬。這些均可視為漢末魏晉時代「塢壁」在潮汕之再現。

創建於宋代的潮陽和平古寨，原名蟂坪，南宋末年，文天祥駐兵於此，因感於此地「地氣和平」而為之改名為「和平」。

「以水為龍脈，以水為護衛」的潮陽沙隴鹽汀寨，是一個方形巨寨，為鄭氏宗族所擁有。

「圍寨」的外形會先從環境的角度考慮。比如在「蟹地」，宜建八卦形的圍寨，「鼎」地宜建圓形、方形寨，「蛇」地會考慮建橢圓形寨，「虎地」一般會蓋成方形寨等等。總之，會依地理形勢的變化和風水師的意見而採取不同的形式，力求和環境合拍。有山的地方，利用山嶽作為靠山，以遠峰作為朝向，採取坐實朝空、負陰抱陽佈局；近水的地方，利用「水龍」作為護衛，因風水學認為「人身之血以氣而行，山水之氣以水而運」，「平洋地陽盛陰衰，只要四面水繞歸流一處，以水為龍脈，以水為護衛」（《地理五訣》），常採取「坐空朝滿」的形式。故近水的村寨往往隨溪流而婉轉，「以水為護衛」形成了各種形狀的村寨。

嘉峪關魏晉墓壁畫中的塢壁，可看出與右圖在結構上的相似性。

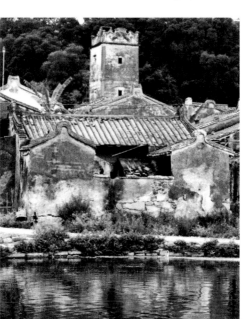

炮台嶺仔鄉屹立於「下山虎」後面的碉樓。

108

如汕頭潮陽區的沙隴鎮，西南為大南山，東北面為練江的入海處，地勢西南高東北低，村寨多面向西南遠山，取「坐空朝滿」的格局。村寨也順着「水龍」而設，如建於「虎地」的東里寨就是一個四面有溪流溝渠的方寨；溪尾寨因地處龍溪溪尾而得名，龍溪在這裡環繞成一處圓形的「鼎地」，溪尾寨就建在上面成為一個四面環水的圓寨，寨內的巷道首尾相接成圓形，民居厝屋因隨巷而轉而被譽為「浮水蓮花」；沙隴南部的葫蘆寨，因溪河環繞成葫蘆狀，寨牆也築成葫蘆狀而得名。

潮陽關埠上倉，由相聯結成「品」字的三寨組成，位於「品」字上方的吳氏老寨是一個「玉帶圍腰」的圓寨。

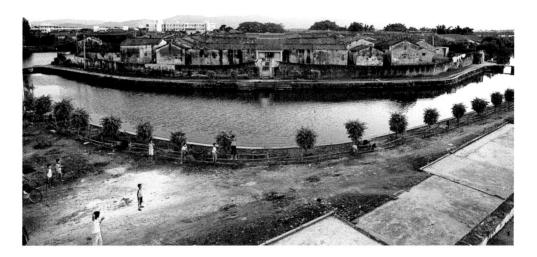

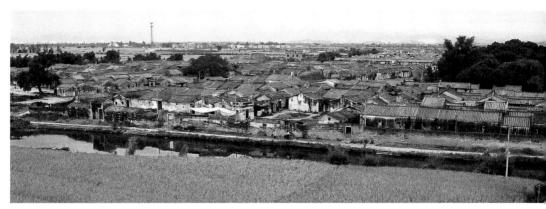

由各自獨立又互相聯結成「品」字的三寨組成的潮陽關埠上倉，住着吳、林、曾三姓。

潮汕老寨和唐代王維所繪的《輞川圖》比較

王維的《輞川圖》

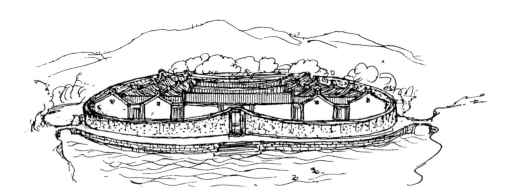

典型潮汕老寨

又如靠近榕江的潮陽關埠上倉村，由各自獨立又互成犄角的吳、林、曾三寨組成「品」字，處於「品」字上方的吳氏老寨，是一個以溪流為護衛的俗稱「玉帶圍腰」的圓寨。俗以此風水格局能出「朝內官」，對改革開放有巨大貢獻的已故廣東省委書記吳南生即是此寨人。處於「品」字下端的林氏和曾氏，則依溪流走向各自建成了方形寨。

有些村寨還特意在寨前開挖月牙形或半圓形的池塘以蓄水，因「塘之蓄水，足以蔭地脈，養真氣」(清林牧《陽宅會心集》)。水是財富的象徵，「前逢池沼，富貴之家，左右環抱有情，堆金積玉」(《水龍經》)。這一池清水是一村的「財庫」，「財氣」隨流水源源而來，再顧盼而去，清澈的水面倒映着遠處的山峰和村邊的榕樹，娟然如拭；一到夏日，清風徐來，村童和鴨子在池中嬉戲，極具詩意與美感。村因水而秀，人因水而「智」(孔子云「仁者樂山，智者樂水」)，而水臭則人愚且多破耗，這種說法不是迷信，而是從「禁忌」的角度保護了自然的生態。

揭陽仙橋永東鄉有圍牆的橢圓形古寨，高高的寨牆，深深的護寨河，是動亂年代的見證。

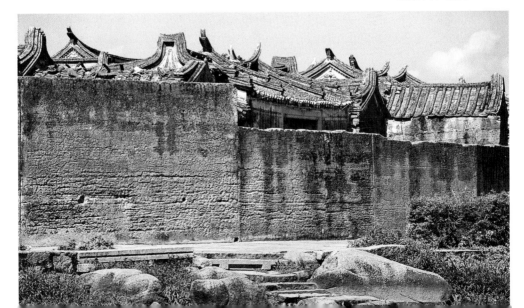

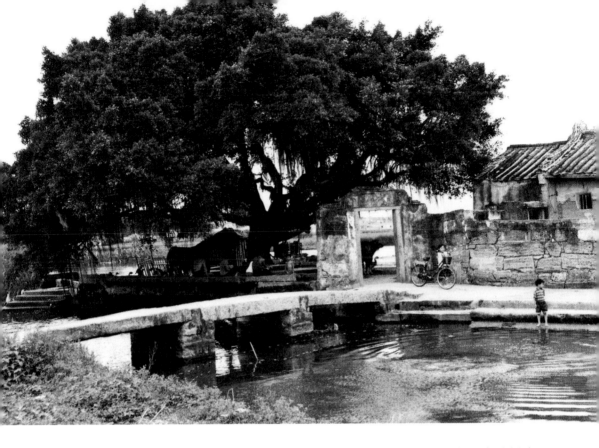

寨門之外，常見一橋翼
然，為出入通途，同時，
也起着鎖水口的作用。

寨門之外，常見一橋翼然，是為出入通途。為避免路橋直
衝，寨門一般側身旁開，並設有「玄關」，寨門牆角上供着土
地神，本地稱「伯公」，上面常設有槍眼望孔的更樓。水口附
近，還要有小橋或古廟扼守，以固一村元氣。寨門附近，有被稱
為「成樹」的大榕樹，潮俗有「前榕後竹」之說，寓意「前成後
得」——先做成事再來想「得」的問題，意思是「先幹了再說」！
故榕樹也被稱為「神樹」，樹下常有人祭拜，當然不可亂砍濫伐，
潮汕因而能留住不少千年古樹，佑護鄉村，蔭蔽潮人與文化。

　　經過窄小的寨門之後，空間豁然開朗，前面是闊大的廣場式
陽埕，這是村中的多功能場所，有時白天曬穀，晚上演戲，大祭
時擺滿了供桌就成了祭拜的場所。它的後方就是以大宗祠為中心
的民居群落了。

　　風水學認為：「君子營建宮室，宗廟為先，誠以祖宗發源之
地，支派皆多於茲。」「自古立大宗子（祠）之處，族人陽宇（宅）

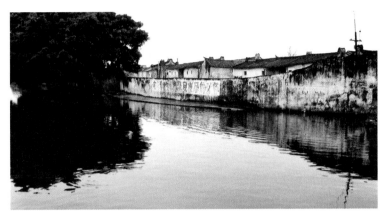

村前清澈的池塘是一村的「財庫」，水濁則多破耗。

四面圍位，以便男婦共祀其先。」《潮州府志》也言，潮人「營宮室必先祠堂，明宗法，繼絕嗣，崇配食，重祀田」。因此，大宗祠理所當然地成了村寨的中心，其他建築只能按次序環繞大宗祠而建，於是，就形成了這樣的格局：大宗祠的左右是小宗祠，然後是火巷（又稱花巷）和厝包（包屋），它們從三面護衛着大宗祠，其外圍往往是一座座重疊相連稱為「下山虎」的三合院和稱為「四點金」的四合院，最後就是堅固圍合的寨牆了，如果不專建寨牆，最外圍那首尾相接、朝向中心的圍屋就兼具寨牆的作用。這樣，就形成一個以宗祠為中心的內為府第、外有溝渠寨牆環繞的典型潮汕圍寨。

村因水而秀，人因水而「智」，水臭則人「愚」。

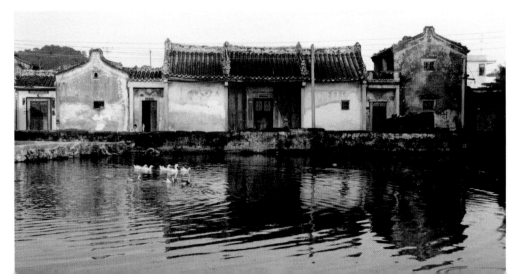

「下山虎」和「四點金」

　　「下山虎」（又稱「爬獅」），是潮汕民居的最基本合院單位。「下山虎」的形狀如下山之虎或爬行之獅，它以大門為嘴，兩個前房為前爪，稱「伸手」，後廳為肚，廳兩旁兩間大房為後爪，有如渾身是勁，張開大口，吸納天地精氣，時時蓄勢待發的獅虎。為了最大限度地吸納貯藏精氣，它的大門還被做成凹斗形式，使整個建築成嘴闊、徑窄（內門框）、肚大的如葫蘆般的富於變化的空間，以達到藏風聚氣的目的。

　　「下山虎」形制十分古老，廣州出土的漢代明器和北京故宮博物院藏的傳為隋代展子虔所作的《遊春圖》中可見其前身，其格局與雲南白族的「一顆印」建築也頗為相似。

潮陽成田 20 世紀 80 年代村民自建的成排的「下山虎」，頗具規模。

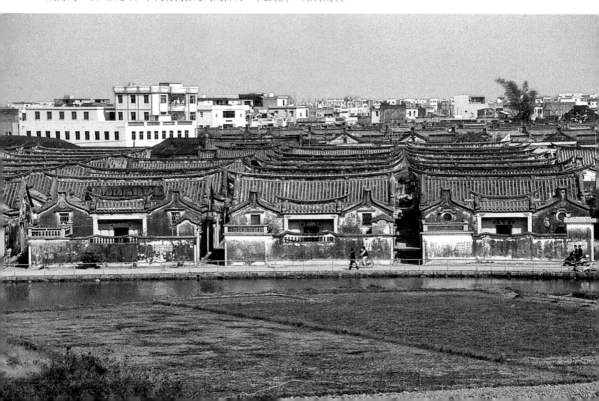

潮汕民居「下山虎」的來源

東漢的三合院

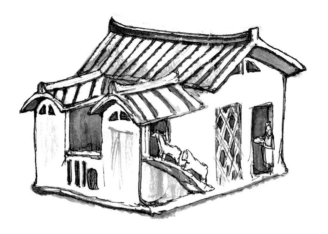

隋展子虔《遊春圖》

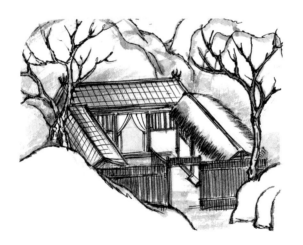

潮汕民居

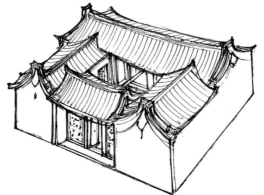

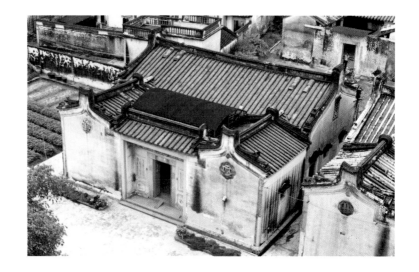

座落於虎山腳下的普寧燎原鎮泥溝村，因風水的講究，村中上千座「下山虎」與環境渾然一體，是潮汕民居「天人合一」的典型。圖為村中一棟獨立「下山虎」。

如在「下山虎」前加上前座，就成了四角上各有一「金」字形房間壓角的「四點金」。「四點金」後面的大廳是祭祖的地方，兩邊的「大房」是長輩居住的臥室，門廳兩側的「下房」是晚輩與僕人的居室，天井左右有迴廊和南北廳，有的還有兩間小房，做廚房或柴草房用，又稱「格仔」。「格仔」與大房之間有通外面的側門，稱子孫門，取多子多孫出入之意。

「四點金」形體莊重，極像一個以後座的廳堂為身，「大房」為兩肩，「伸手房」為雙臂，「下房」為交手的抱氣入懷的人體，它中間敞開的庭院天井是其虛懷納氣的空間，這種格局和風水學中「山凹環抱」的風水美格是同構的。

「爬獅」的「仿生」結構，它以大門為嘴，兩前房為前爪，後廳為肚，如一蓄勢待發的獅虎。

　　「四點金」一般對外不開窗，窗只開向內庭。這是因為「凡屋以天井為財祿，以面前屋為案山。天井闊狹得中，聚財」（《陽宅撮要》）。「財氣」從大門或從上天降臨積聚於天井後，再通過各房門窗「吸」進屋裡，再對外開窗就是葫蘆漏氣，財氣外泄。

　　「四點金」方正對稱的格局極易擴展為宗祠和家廟。潮汕的宗祠就是在「四點金」的基礎上擴建而成的：如將「四點金」迴廊兩側的「格仔」和天井與後廳之間的「隔扇」（隔斷），以及後廳和左右大房的牆統統拆去，使堂與堂、堂與廳之間相連，成為一個以中庭為中心的上下左右四廳相向的「亞」形空間結構，在大堂放上祖先靈位及神器，就成了可以祭祖的二進祠堂。王國維在《明堂寢廟通考》中言古代宗廟、明堂、宮寢「皆為四屋相對，中涵一庭或一室」，指的就是這種佈局。

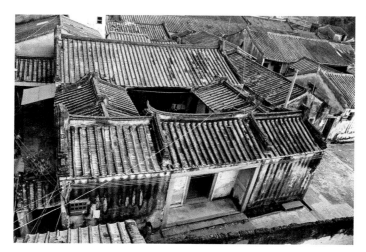

「四點金」左右對稱，緊湊簡練，方正的天井位於中庭，好像是「挖」出來的。圖為揭東縣京崗村某宅。

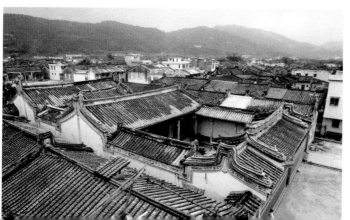

「四點金」擴展為宗祠和家廟。圖為由「四點金」串連上「下山虎」而成的三廳祠堂。

　　從這二進的祠堂開始，通過「四點金」與「下山虎」之間串聯並聯，即可組成大型民居群落。如在二進祠堂的中間串聯一「下山虎」就成「三廳祠堂」或「三廳互」，這樣不斷串聯下去可達「五廳互」；又因中間的廳是通透的，只用木雕屏風和閃門格扇隔成客廳，以接待重要客人，故中廳也叫官廳（一般客人只在門廳接待），它是宗族聚會和舉行婚喪壽誕家禮大典的主要場所。

　　祠堂後廳則是擺放列祖列宗神龕的場所，最為高大神聖。舉凡族祭、社祭、醮祭、祖宗的生忌日等都要例行祭祀，每隔數年

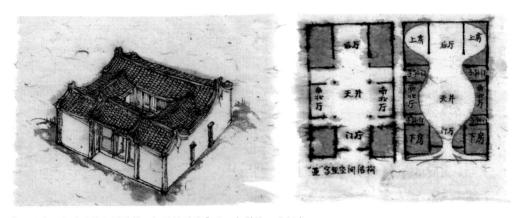

「四點金」仿葫蘆的空間結構，極易擴展為「亞」字型的二進祠堂。

三廳相連的大宗祠的中廳，是接待重要客人的地方，故叫官廳。

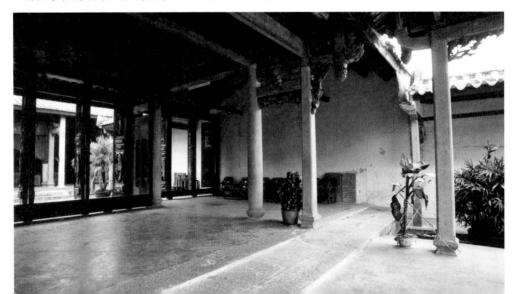

要舉行一次大祭。大祭時擺上全豬全羊和其他各式各樣的供品。這時，老人們會穿起馬褂，戴上禮帽，隨着主祭的號令，畢恭畢敬地磕起頭來，經過多次的鞠躬祭酒和獻供之後，鼓樂炮仗齊鳴，好不熱鬧。

為便於舉辦大規模的祭拜活動，祠堂廳堂必須闊大。然而，按照「小堂宜團聚，中堂略闊而要方正，大堂宜闊大亦忌疏野」（《陽宅撮要》）的原則，太過闊大的廳堂就不免「疏野」而不聚氣；且空間過大陽氣太盛，而祖宗的神靈屬陰，從祖宗牌位仰望所見到的天空（風水學稱為「過白」）不宜太多。因此，為抑制祖宗神靈前過盛的陽氣，潮人就在後廳與天井之間再建一「拜亭」（也稱「抱印亭」）。從「拜亭」這一時間和空間的交會點出發，上可抑制神靈前的陽氣，使祖宗靈魂能夠安享祭祀，還可為前來祭拜的子孫遮日擋雨，又增加建築氣勢。因而，「拜亭」的設置是潮人重宗法、重神靈的見證。至於有的學者把這少見的建制當成是古代明堂建「通天觀」的遺制，這又聊備一說了（可參閱余英的《中國東南系建築區系類型研究》一書）。

「四點金」式祠堂兩邊的走廊及南北廳。

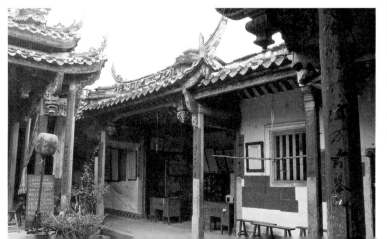

「四點金」後子孫門，為家人平時出入的邊門。

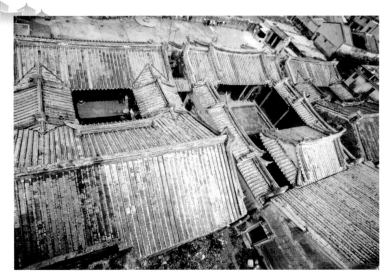

在兩座「四點金」挾持下，中廳上加蓋拜亭擴展而成的「四點金」式祠堂傲然挺立於中間。

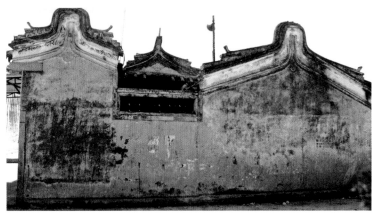

「四點金」廟宇側面。中間天井上的拜亭，增加了建築物的氣勢，也為朝拜的子孫遮風擋雨。

「四點金」迴廊兩側的「格仔」，可以當廚房或柴草房用。

　　將北京四合院和潮汕「四點金」比較，可看出二者的不同：同為四面閉合的合院，四合院院落較大但不一定在中心，寬大的庭院是由一系列房屋和聯廊「圍」合而成；「四點金」則房房相接，左右對稱，緊湊簡練，天井位於中庭，北方寬大的庭院被縮小為狹小方正的天井，好像是「挖」出來的。四合院大門都開在東南角或西北角上，這是因為京都之地皇權甚重制度嚴密，只有皇帝的宮殿和廟宇大門能居中面南，故「四合院」不能在南面中央開門，而應依先天八卦（即伏羲八卦）將大門開在西北角（西北為艮，艮為山）或東南角（東南為兌，兌為澤）上，這樣才能使「山澤通氣」。

「四點金」與唐宋四合院及北京四合院的比較

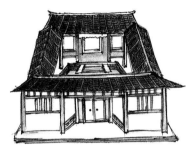

王維《輞川圖》中的四合院「竹裡館」

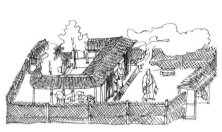

蘇東坡在黃州的四合院

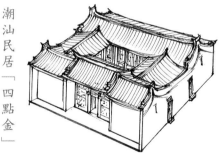

潮汕民居「四點金」

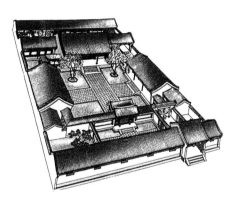

北京四合院

　　由於先天八卦宋代以後才開始在北方流行，對宋以前南遷的「河洛人」影響不大，故潮汕「四點金」還是依照宋以前的古制，把大門開在中軸線上，且居中而面南。這一點可從「四點金」和唐宋四合院的相似性得到印證：傳為唐代王維所畫的《輞川圖》中的四合院住宅「竹裡館」，北宋畫家喬仲常所作的《後赤壁賦圖》（美國納爾遜—艾金斯美術館藏）中的蘇東坡在黃州的宅第，其形制幾乎與潮汕「四點金」如出一轍，因此可以斷言，和保留了大量古代詞彙的潮汕方言一樣，潮汕「四點金」確實原湯原汁地保存了宋以前中原四合院的形制與格局。

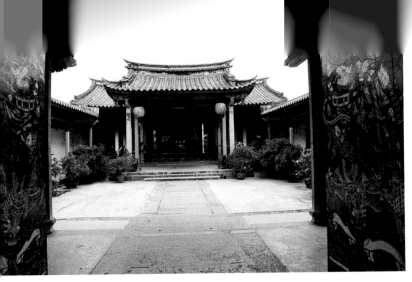

「拜亭」是潮汕祠堂頗具特色的建制，它既可抑制祖宗靈前的過盛的陽氣，還可為子孫遮日擋雨，又增加建築物的氣勢。此為揭陽仙橋古溪祠堂。

「四點金」大堂上的「香几」，是擺放祖先神位的神聖之地。

從祖宗牌位仰望所見到的天空，稱為「過白」，「過白」不能太大，否則陽氣太盛，故建拜亭抑制陽氣，控制「過白」。

潮汕民間的灶台及「鹹酸櫥」。灶台上有灶神牌位，每年除夕要「祭灶」。蘇東坡有詩云「明日東家當祭灶」是也。

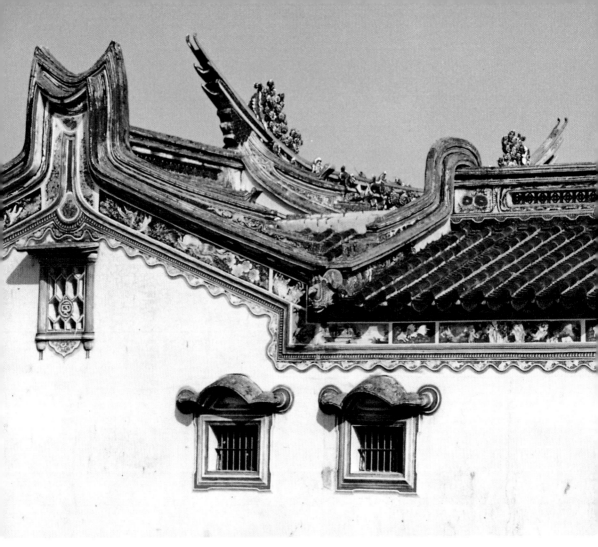

新「四點金」民居側影，外牆開了兩個小窗，已非古制。

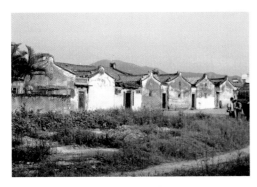

揭東縣桃山鄉成連成排的「下山虎」

普寧縣果隴村成片的「四點金」

這是一座以「下山虎」為主體，左右配巷包，開龍虎門的俗稱「雙抱印」的一落式民居。

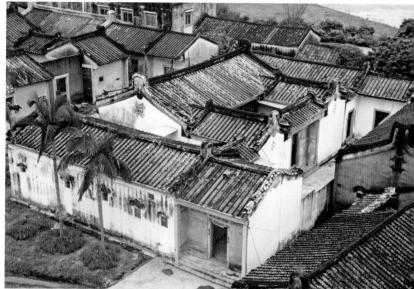

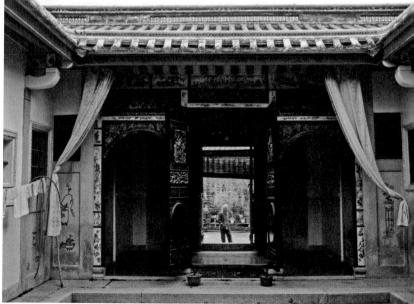

老厝「四點金」的門廳。此為著名泰國僑領鄭午樓在潮陽老家所蓋的「四點金」住宅。

「駟馬拖車」和「百鳥朝凰」

　　「駟馬拖車」和「百鳥朝凰」是潮汕最著名的大型府第式民居，由「四點金」和「下山虎」按向心圍合、中軸對稱的原則組合聯結而成。

　　以一座多進的大宗祠為中心，兩旁並聯兩座規模小一點的「四點金」，成為中間大、兩邊小的三座「四點金」相連，稱「三壁連」，五座「四點金」相連就稱「五壁連」，最多達到「七壁連」；如在「三壁連」或「五壁連」兩邊加上兩條火巷、從厝（因從厝和火巷細長似劍，故又稱為「雙佩劍」）和後包，這樣就成了「駟馬拖車」。

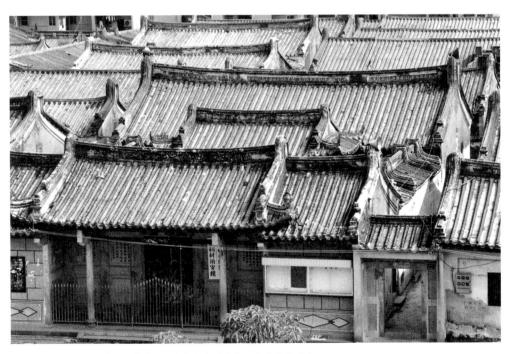

揭東縣曲溪鎮某村的「駟馬拖車」，中央高大端嚴的正座象徵着「車」。

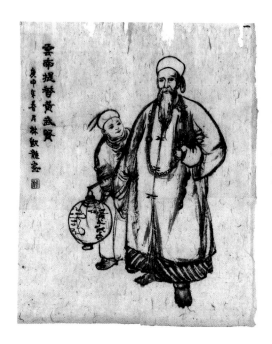

黃武賢（1821—1898年）潮陽關埠鎮下底村人，出身貧寒。30歲時應募加入清軍，奮戰沙場二十餘年，因膽略過人，作戰勇敢，屢建奇勳，從兵勇躍升為千總、總兵直至提督。曾奉命征戰西北，收復被俄國、英國侵佔的烏魯木齊與吐魯番等地。後升為雲南提督，官晉一品而被封為「建威將軍」。

　　「駟馬拖車」是一種形象的稱謂，有正體和變體多種形式。清光緒年間，潮陽關埠鎮下底村的雲南提督黃武賢的府第，就是由「五壁連」衍變成的正體「駟馬拖車」。

　　一般的「駟馬拖車」由「三壁連」衍變而成，中間供奉列祖列宗神位的宗祠象徵「車」，左右兩邊的次要建築象徵着拖車的「馬」。這樣，坐在「車」上的列祖列宗就由居住在兩邊的象徵「馬」的子孫拖着，**轟轟**隆隆地從古代走了過來。家族的興衰、祖宗的榮光、子孫的昌盛在這宏大的建築物中隱約可見。

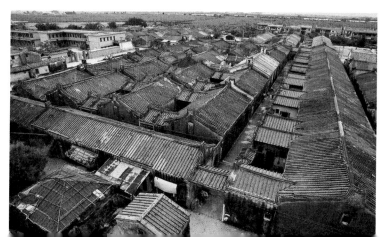

潮陽下底雲南提督黃武賢府俯視，該府是潮汕典型的正體「駟馬拖車」，由「五壁連」衍變而成。

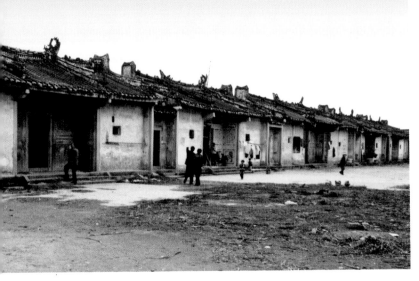

揭東某鄉由五座「四點金」相連而成的「五壁連」。

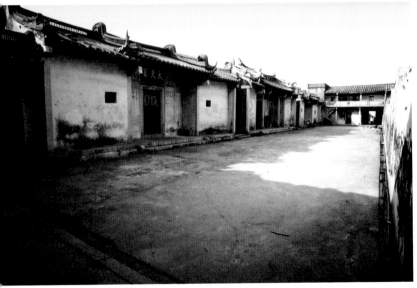

普寧果隴莊氏祖祠是一處典型的左右有龍虎門，既向心圍合、抱成一團又可向外輻射的「駟馬拖車」建築群落。

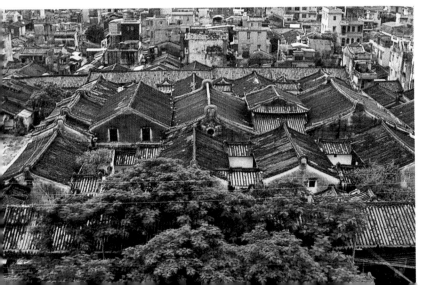

揭陽丁府，以祠堂為中心，組合成一「興」字形「百鳥朝凰」格局。

「百鳥朝凰」又稱「三座落」、「三廳亙」、「八廳相向」等，其主體建築是由兩座以上的「四點金」串聯而成，有三進三落或四進四落，不過要有一百間朝向中心廳堂（稱「凰」）的圍屋才算夠格。如揭西棉湖郭氏大院，即為清雍正年間販賣紅糖起家的郭來所建的「百鳥朝凰」，該樓佔地五千多平方米，五進院落，帶四條火巷和從厝，後有「去天尺五」的高 14 米瓊樓為「凰」。建樓之時，宅地只夠蓋 99 間房，邊角上有一釘子戶（拒絕搬遷戶）說甚麼也不肯出讓，為湊足一百之數，郭來只能在井下水面上向旁邊再挖一間朝向中心的暗房，使之成為真正的「百鳥朝凰」。

「駟馬拖車」以中座為車，左右次要建築為馬。圖為揭東縣曲溪鎮某鄉的「駟馬拖車」。

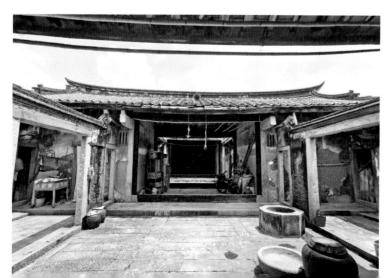

揭陽市惠來縣前湖村黃宅，是一座典型的三座落豪宅！

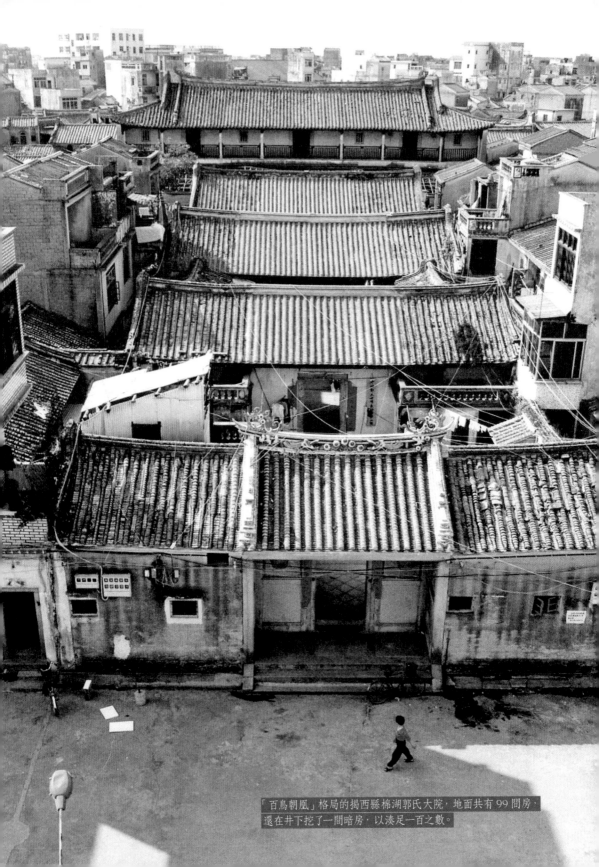

「百鳥朝凰」格局的揭西縣棉湖郭氏大院,地面共有 99 間房,
還在井下挖了一間暗房,以湊足一百之數。

　　建於清同治年間的位於揭陽市榕城的光祿公祠，曾是官至巡撫的大吏丁日昌的宅邸。丁日昌（1823-1882），又名雨生、禹生，潮州府豐順縣人，晚年定居揭陽。歷任盧陵縣令，蘇松太道，江蘇、福建巡撫，至兼理各國事務大臣，是洋務運動風雲人物，為近代四大藏書家之一。光祿公祠佔地六千餘平方米，以中間一座二進祠堂為中心，組合成一類似「興」字形建築格局，「興」上半部主體建築有房 96 間，下半部為東西四個齋房，共計 100 間，也是名副其實的「百鳥朝鳳」。

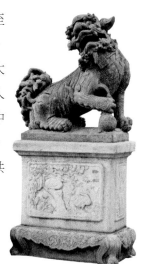

潮陽棉城文光塔前的明代石雕獅子

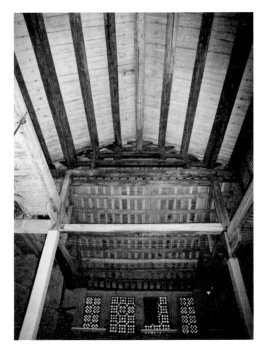

丁日昌故居光祿公祠中間高大的「鳳」

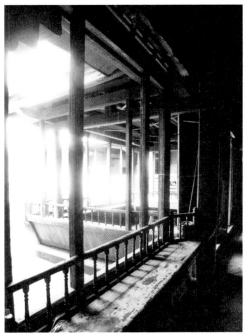

丁日昌的「百蘭山館」一角

131

「京都帝王府，潮州百姓家」

「駟馬拖車」和「百鳥朝凰」都是以宗祠為中心，左右有護厝和後包圍護的中軸對稱的「從厝式」民居群落。這是從古代世家大族居住的宮殿「府第」衍變而來的古老的建築形式，因而保留了一些古代「京都帝王府」的遺制。也許正因為如此，這種集居住與祭祀於一體的「祠宅合一」的民居群落，才常常被稱為「府第式」民居。

建於民國初年的普寧燎原鎮泥溝村親仁里，是家廟與住宅並列的祠宅合一建築。圖為親仁里屋頂一角。

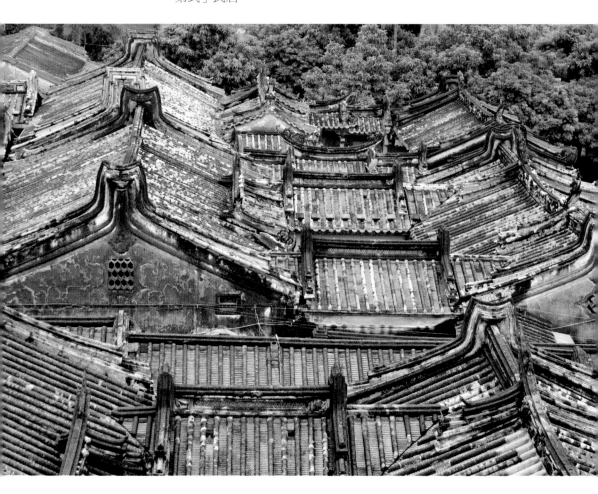

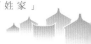

潮汕府第和中原古代大型建築平面的比較

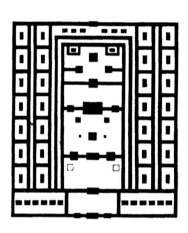

唐代《戒壇圖經》的律宗寺院

明三達尊黃府

故宮平面圖

潮汕駟馬拖車平面

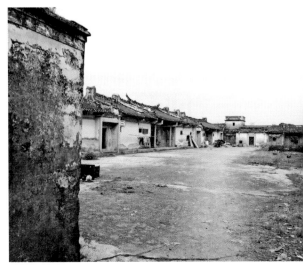

澄海南盛里雍榮華貴的隔扇

汕頭市潮陽區金灶鎮前洋村福安
里，是一規模巨大的百鳥朝鳳建築。

高大威武的大宗祠是府第的中心。圖為普寧果隴村莊氏宗祠主座。

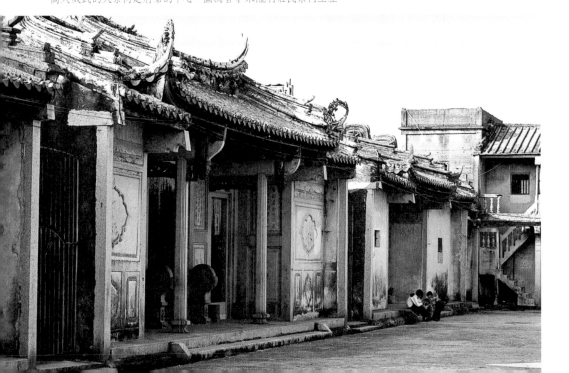

潮汕府第的代表——波瀾壯闊、氣勢非凡的普寧洪陽德安里中寨屋頂一角。

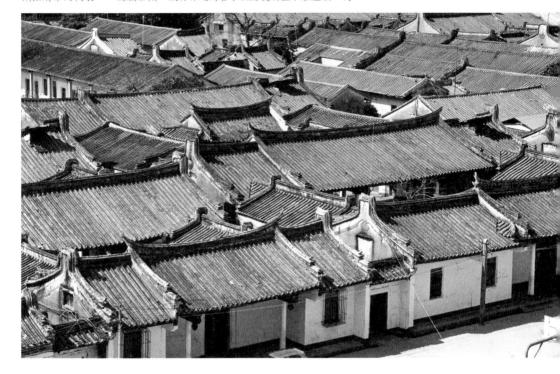

　　然而，為甚麼漢唐時代的「府第」獨獨在地偏一隅的潮汕一帶傳下來呢？這是因為與世家大族在潮汕重新集結的同時，中原士族卻逐漸式微；而江南和三晉等地區又由於明清以後個體經濟的發展，即所謂「資本主義」的萌芽，使原來「比屋而居」的大型聚落逐漸為強調個體和私密性的單門獨戶的「四廂式」民居所取代，雖然，他們在村落意義上還是聚集在一起，但其聚落多是一些個體合院疊加而成，未能和潮汕聚落一樣形成一個體現封建宗法禮制觀念的向心圍合、中軸對稱、主次分明的有序建築整體。

　　可見，地偏一隅的潮汕，因其根深蒂固的宗法宗族制度，才使這種能體現禮制觀念的「府第式」民居得以留存。「京都帝王府」終於成了「潮州百姓家」。

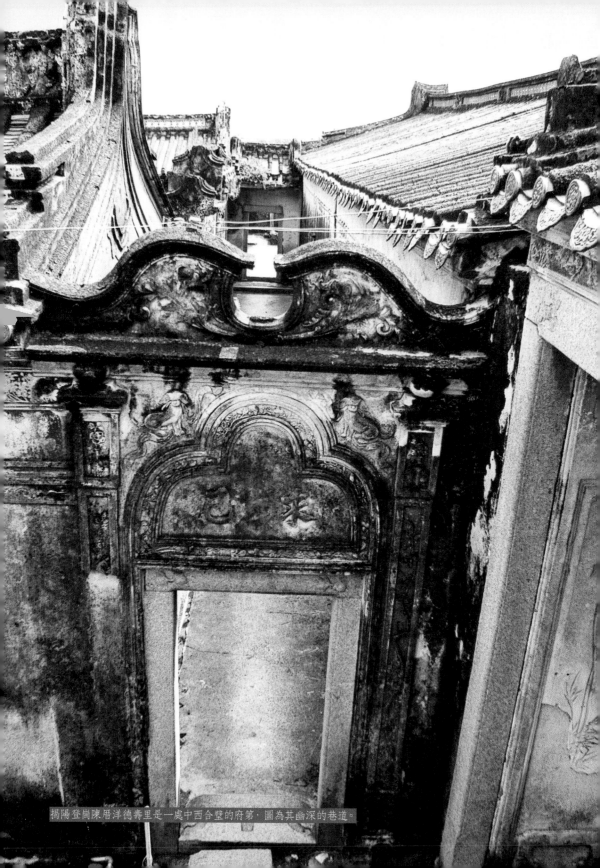

揭陽登崗陳厝洋德壽里是一處中西合璧的府第，圖為其幽深的巷道。

第三章

潮汕府第

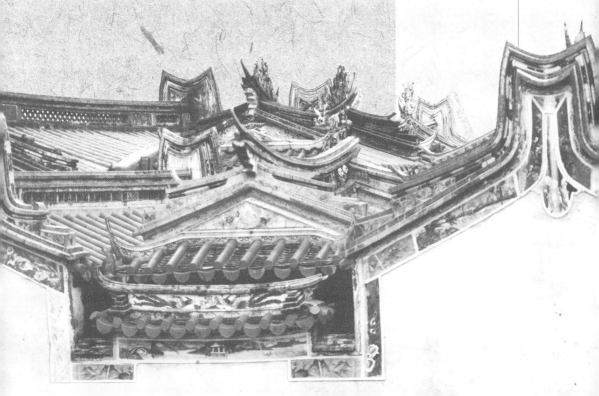

從瓦屋到府第

　　潮汕民居在宋代就已引起士大夫的注意了。

　　大約一千年前，潮州前七賢之一的吳復古就以為潮汕瓦屋始於韓愈，並請好友蘇東坡在《潮州韓文公廟碑》中為韓愈寫上這一「功績」。蘇東坡沒有遵命，並在信中解釋說：「然謂瓦屋始於文公者，則恐不然。嘗見文惠公（即陳堯佐，後諡文惠）與伯父（蘇渙）書云：嶺外瓦屋始於宋廣平，自爾延及支郡，而潮尤甚，魚鱗鳥翼。」故在《潮州韓文公廟碑》中「不欲書此」。

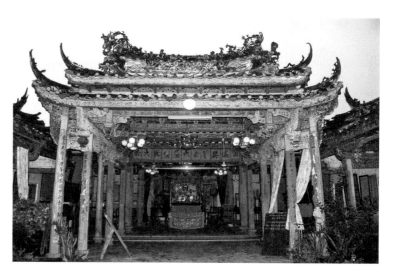

揭西林氏聚祖公廳華麗的拜亭，有雙重屋檐的「魚鱗鳥翼」式屋頂。

「魚鱗鳥翼」的潮汕屋頂和古代屋頂的比較

敦煌壁畫中的魏晉屋頂

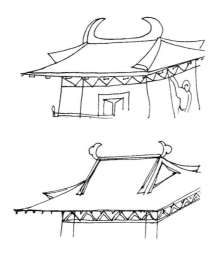

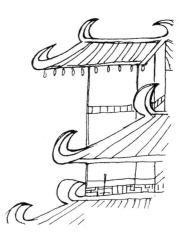

宋《營造法式》之屋頂

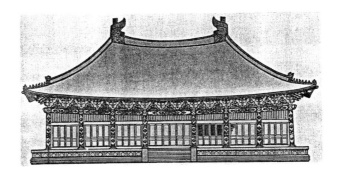

潮汕民居屋頂

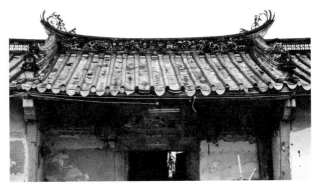

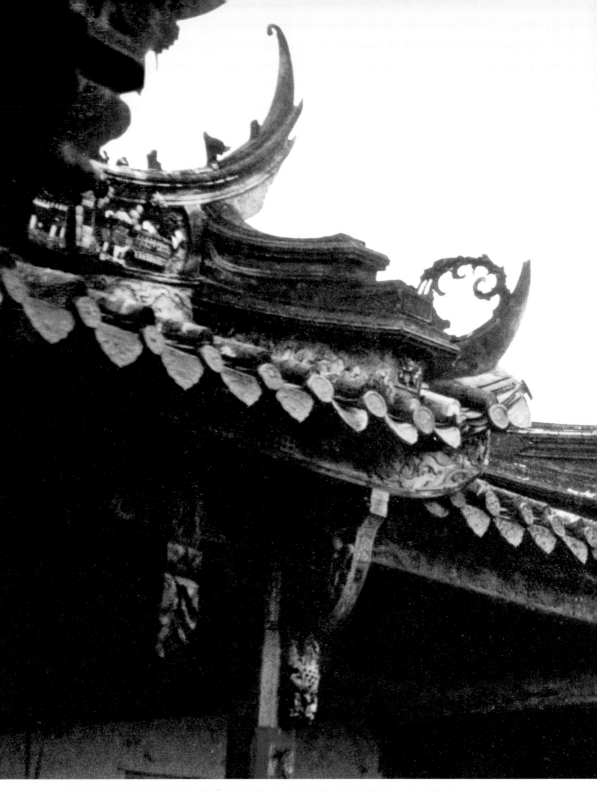

這就是蘇東坡致吳復古信中所提到的「魚鱗鳥翼」的潮汕屋頂，這種形制從宋一直延續至今。

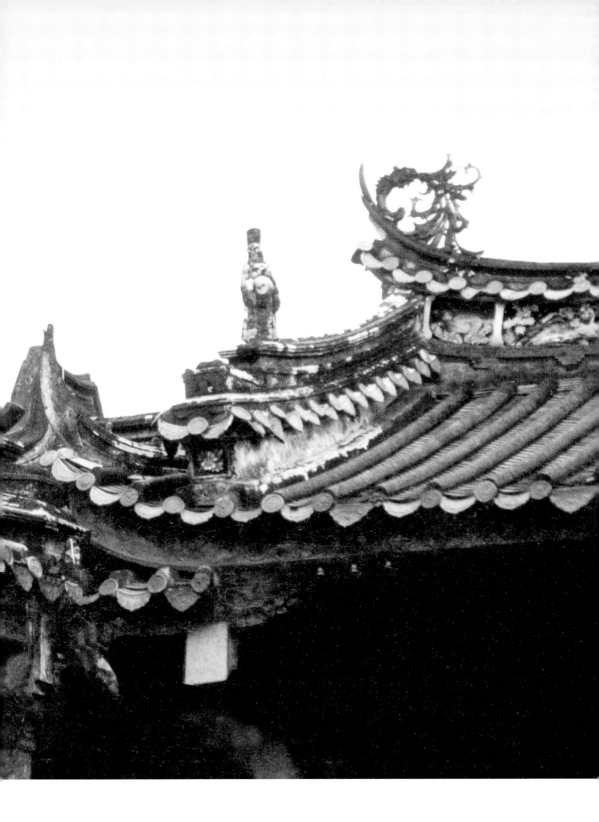

高聳挺拔的屋脊是潮人認家的標誌。

這是涉及潮汕民居的最早文獻，信中所說的宋廣平是武則天時期到玄宗朝的名相宋璟，陳堯佐認為嶺外的瓦屋始於此時。史載當時廣州刺史李復曾在嶺外推廣以瓦易茅的官方行動，且持續百年，這當然對潮汕瓦屋的普及產生相當大的影響。但在此前，澄海龜山的漢代遺跡已有紅瓦青瓦，唐開元年間興建的潮州開元寺已是規模宏大的寺院，可知潮地早有瓦屋，故只能說宋廣平時代是瓦屋在民間推廣的年代。

陳堯佐在潮為官近兩年，這期間，他目睹了「福佬」的大規模遷入以及大量瓦屋的興建，因而發出了「而潮尤甚」的感歎。他還將潮汕瓦屋的特點概括為「魚鱗鳥翼」。今天，潮汕鄉村仍可隨時隨地見到這種屋脊中間微凹、兩端起翹如燕尾魚舟的弧形屋脊，以及「如翼斯飛」的人字披屋頂和反宇起翹的屋角，其造型與某些保存至今的唐宋寺院和宋《營造法式》一書中的屋頂十分相似。其實，這種沒有半寸之直、空靈流暢的造型是宋代以前建築的特點之一，南遷入潮的士族因為離開祖地最遠，也最珍惜這種祖宗遺制，才能留傳至今。

檐牙交錯各抱其勢的屋角，是古代屋頂的延續。

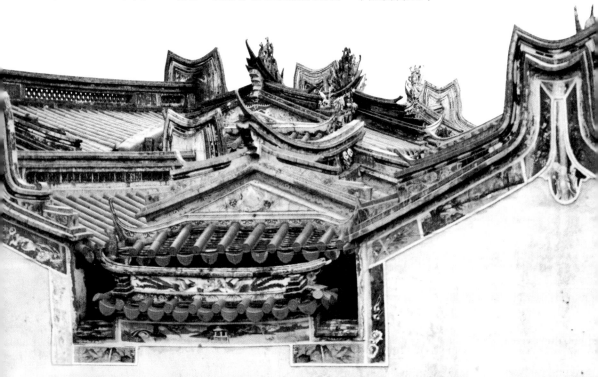

中間做凹、兩端起翹如燕尾漁舟的「魚鱗鳥翼」的潮汕弧形屋脊

汕頭市潮陽區金灶鎮柳崗村王氏祠堂，為宋建炎榜眼王大寶請旨興建，是潮汕唯
一以雙疊樓亭台式石結構的聖旨亭為大門的祠堂。

許駙馬府和溝南許地

　　在蘇東坡提到潮汕瓦屋的時候，潮汕現存最早的「府第式」民居——潮州市葡萄巷的許駙馬府也快興建了。它是陳堯佐的學生、潮州前七賢之一許申的曾孫許珏建的府第。民間傳說因許珏娶了英宗曾孫女德安郡主，故稱為駙馬府。

　　許氏的入潮，最早可溯至唐代初年潮泉之間發生「蠻獠嘯亂」期間。當時，唐高宗命陳政、陳元光父子率5600多府兵，又以許天正為副將率123名將士前來征討。亂定之後，許天正被封為宣威將軍，奉旨駐紮南詔（今與潮汕交界的福建詔安）。許天正第十一代裔孫許烈，在宋真宗大中祥符年間從詔安遷居潮州，兒子許申後來成了「潮州八賢」之一，許申曾孫許珏娶了北宋英宗曾孫女德安郡主而成了駙馬爺，並建有佔地面積兩千多平方米的許駙馬府。

正在重修的許駙馬府正面俯視。目前，整座府第已煥然一新了。

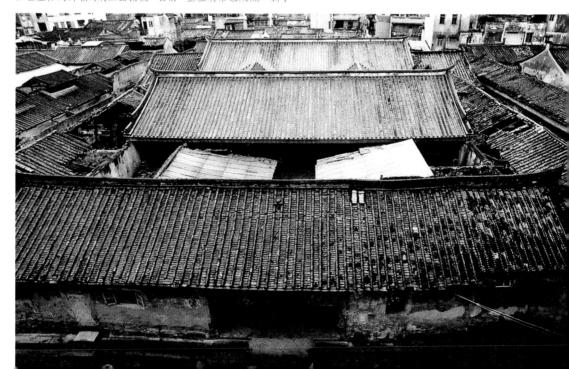

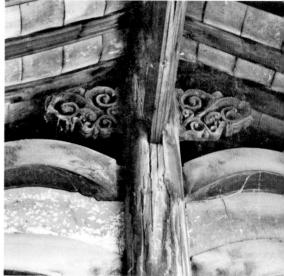

許珏畫像 許駙馬府樑架雕飾，此為重修前舊影。

　　建於北宋治平元年（1064 年）的許駙馬府，經過歷代大修之後，宋代實物已所剩無幾。1982 年曾對二進的木柱和三進的楹桷做碳 14 測定，確定為明初替換之物，但該府還多少保存了一些宋代特點：和宋代呈正方形的官帽相似的方正規矩的佈局（許府面闊 42 米，進深 47 米），三進大廳與插山成「工」字格局，出檐平緩且呈弧形彎曲的屋頂，起翹的翼角與二層的蝴蝶瓦（底瓦凹面朝上，上再交疊凹面朝下的瓦片），刻着古樸蓮紋圖案的木門簪與高高的門檻，竹編的灰牆和雕飾，簡單的樑柱等等。而那三進的院落，五間過的開間，既有從厝、又有後包的以中庭為中心的主次分明的建築，則是「源於古老的地主莊院，以後因當地根深蒂固的宗族制，使其演變為帶護厝與後包的形式」（潘谷西主編：《中國古代建築史》第四卷），從而成為潮汕「府第式」民居的始祖。

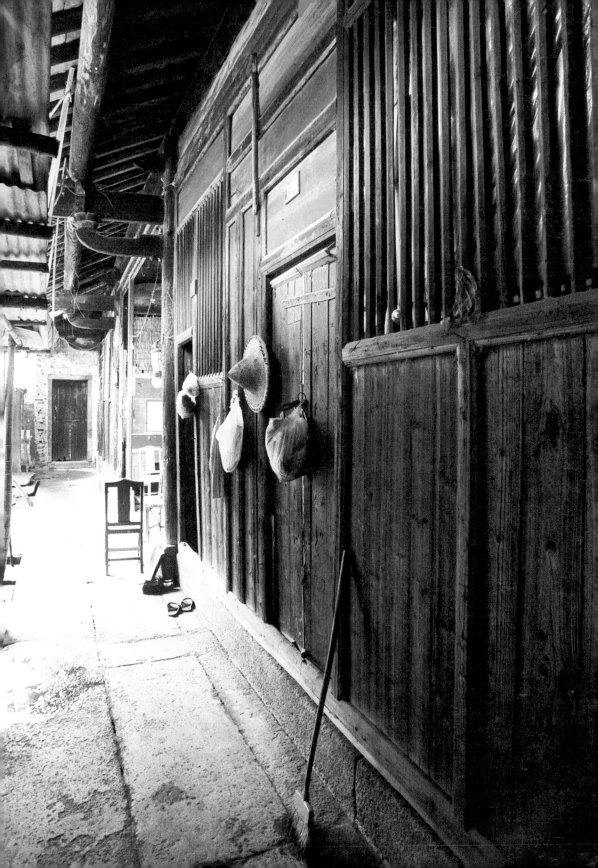

到了宋元之交，許氏十一世孫許弘烈，遷到了桑浦山南麓的一個叫紫菔壠（今汕頭市溝南許地）的地方創業。紫菔壠地處潮澄揭三角地帶，村前有韓江支流經過，因與遠處榕江出海口互相呼應而為明堂。自高處觀之，「前苞後竹中瀉湖」的紫菔壠宛如一個以湖堤為柄的倒地花籃，而紫菔壠所倚的莊隴山，從村口望去，宛如一頭馴服之巨獅伏於村右，更妙的是獅嘴上還有一口終年不竭的泉水涓涓流下，這就是潮汕著名的「流涎獅」！為了得此獅的靈氣，村裡還特意修了一座朝向此巨獅的「上帝」古廟，惜近幾十年來被鄰村當成採石場的獅頭已慘遭破壞！

許駙馬府大門重修前之模樣

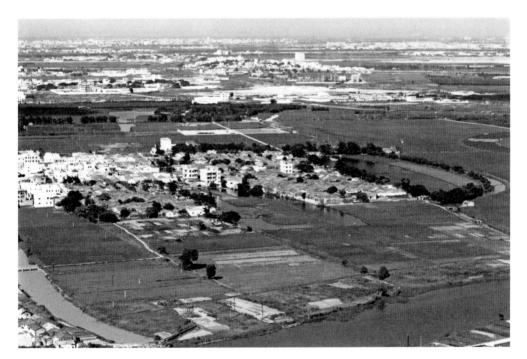

「前苞後竹中瀉湖」的紫菔壠如一個以湖堤為柄的倒地花籃，為遠近聞名的風水寶地。

左圖　許駙馬府之木隔斷

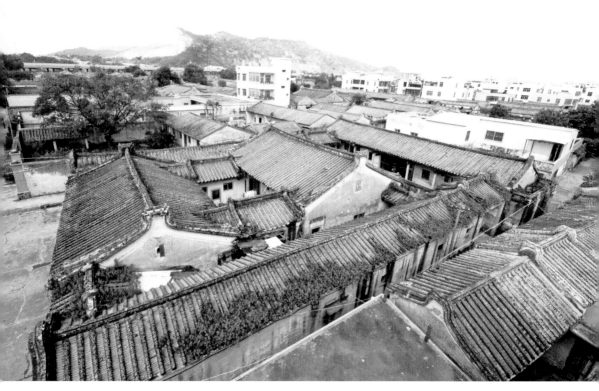

紫菔瓏所倚的潮汕風水名勝「流涎獅」，其獅頭已慘遭破壞。

　　「紫菔瓏」之得名，當與風水師的預言有關，蓋「紫菔」者，「紫服」也，為古代貴官之朝服，言其子孫中必有身着「紫服」為朝廷命官者；今天，溝南村許氏大宗祠前牆壁上嵌有 18 座旗杆斗座，這僅為清嘉慶以來溝南許氏子孫中 12 位尚書、翰林、進士、舉人所立表功名的旗杆，加上宗祠原存的「進士」、「文魁」、「兄弟同科」、「叔侄同榜」、「武魁」、「一門三甲第」等牌匾，可知溝南許氏子孫功名之盛。「紫服」之言，實不虛也！

　　到了清乾隆三十七年（1772 年），溝南許氏第十五代孫許永名又遷往廣州高第街落籍經商，深厚的文化底蘊和儒商的傳統使高第街許氏很快成為當地的名門望族。在清末民初這個亂世出英雄的年代，高第街許氏一口氣出了兩部尚書許應騤，慈禧太后寵臣許應鑅，國民黨元老許崇智、許崇灝，東征名將許

崇濟、許崇年，魯迅夫人許廣平，廣東省副省長、中山大學校長許崇清等人。許崇清曾言，「近代甚麼翰林、進士、舉人，甚麼按察使、巡撫、總督、侍郎、尚書的銜頭我家都有」（見《許崇清文集》）。

今天的溝南許地，不但深藏着眾多文林第、大夫第（第是指當官人的住宅，清代五品以上官員稱大夫）、儒林第（六品官銜以上稱為儒林）、三希堂等簪纓之家，而且還有不少美輪美奐的宗祠，其中以建於清代末年的世祜許公祠最為輝煌。該祠是許氏十八世孫許世祜在汕頭埠經商成功後回鄉所建的家廟，規模不大，但以精緻華麗、玲瓏剔透的嵌瓷著稱，特別是祠堂主座上那條保存完好的通雕嵌瓷，堪稱潮汕工藝的代表。

溝南村許氏大宗祠前牆壁上嵌有 18 座旗杆斗座。

溝南許地前的獅爺，前面香爐裡插着「金花」，燃着蠟燭，顯然剛有人祭拜過。

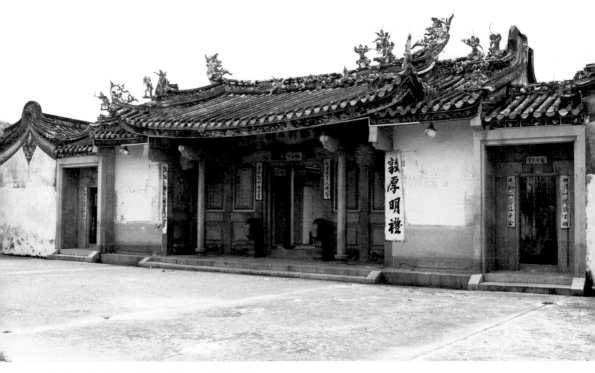

許氏十八世孫許世祐所建的家廟──世祐許公祠

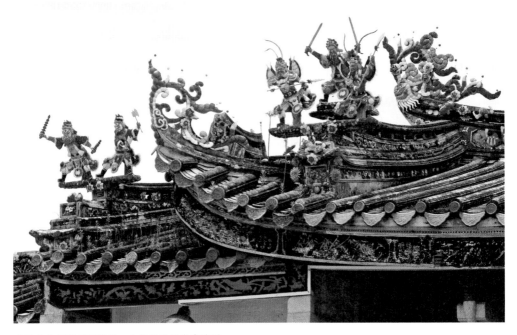

世祐許公祠以精緻華麗、玲瓏剔透的嵌瓷著稱。

趙氏始祖祠和銅門閭

　　汕頭市潮陽區棉城趙厝巷口，有座建於宋熙寧十年（1077年）的趙氏始祖祠，人稱趙厝祠，是遷至此地的宋太祖三弟魏王趙匡美後代創建的祖祠。該祠地處趙氏子孫聚居的「葫蘆地」中心，原為三落二從厝加拜亭的合院式佈局，後因兩條從厝被侵佔，目前僅剩五開間面積近千平方米的主體建築。

　　趙氏始祖祠門額「趙氏始祖祠」與背面的「資忠履孝」傳為宋真宗所書，遒勁有力，神采奕奕。整座建築簡潔大方，頗具宋韻。建築結構為抬樑式與穿斗式混合，中廳樑柱用名貴的「鐵梨木」，因趙氏為皇族，在本地又有「宋時一門三代五進士，元時一門兩代五薦舉」的美稱，因而能用此原為皇家專用的名貴木料，其他如樑枋、斗拱、瓜柱等則用紅木或樟木。牆體以花崗岩為牆基，用貝灰加沙土、糯米等夯築而成。

左圖　趙厝祠門額

右上圖　趙厝祠正面俯視

右下圖　趙厝祠門上的石雕構件，人物造型生動，是典型的宋代風格。

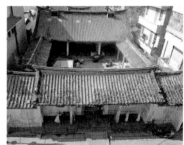

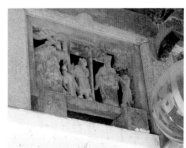

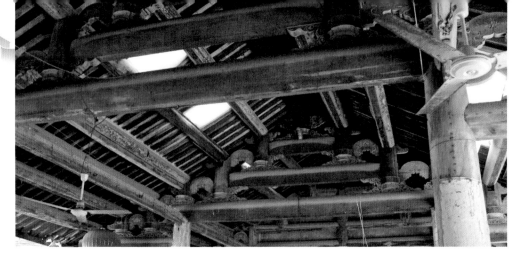

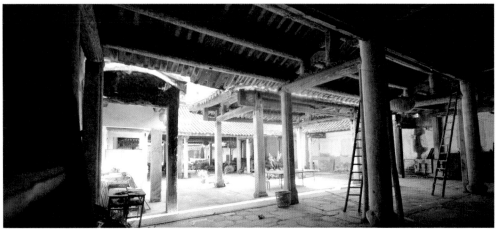

趙昚祠為抬樑與穿斗混合式結構，樑柱粗大，木瓜無飾，是宋元時代的特徵。

趙昚祠中廳樑柱為名貴的「鐵梨木」。

趙昚祠門額「趙氏始祖祠」與背面的「資忠履孝」傳為宋真宗所書。

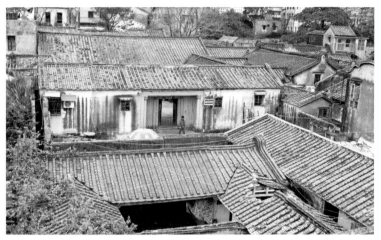

趙嗣助故居「和慶堂」

「和慶堂」之木雕蓮花門

　　宋景炎元年（1276年），時任朝奉大夫的趙嗣助因母老歸潮，景炎三年（1278年），文天祥駐兵潮陽，趙嗣助變賣家產，募糧勞軍，名載縣誌。其故居名「和慶堂」，即在「葫蘆地」的嘴口附近。「和慶堂」俗稱趙厝巷「銅門閣」，為宋代進士趙若龍所建。該堂坐西向東，為三落二從厝佈局，佔地面積三千多平方米，各廳房由石柱、石基石支撐，大門由巨大的暖色花崗岩砌成，因呈古銅色，故俗稱「銅門閣」。門楣上有刻着蓮紋圖案的青石門簪，古樸協調，落落大方，可能是國內難得一見的保存完好的宋代從厝式府第。

「銅門閣」大門

　　與不遠處剛被拆除的趙氏祖屋上門樓相比，「銅門閭」之所以能完整保存至今，除了趙氏子孫的執着與堅守外，還有一個重要的原因是建堂之初，建造者即有銘文規定後代子孫不許將祖宅出售、出租和當出！今天，面對各種威迫利誘與高樓大廈的侵佔擠壓，「銅門閭」與趙氏始祖祠依然傲然挺立於棉城鬧市之中，和不遠處的文光塔一道，頑強地為我們這個千城一面的現代城市，留下了一絲文脈和古韻！

「銅門閭」柱石上有銘文規定後代子孫不許將祖宅出售、出租和當出。

已被拆除的傳為趙嗣助曾祖父蓋的趙氏祖屋上門樓，其木門框上刻着古樸蓮紋圖案。

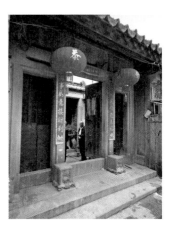

以趙厝祠為中心的潮陽棉城舊城區正面臨被強行拆遷的危險，圖為另一處正準備拆遷的古建「八房祠」。

「八房祠」古老的石門墩

趙氏祖屋上門樓，已於 2013 年初被拆。

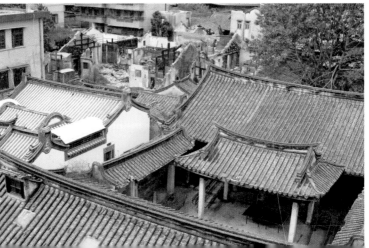

長美鄉和袁氏家廟

　　在流經潮汕全境的韓江、榕江和練江三大江中，處於中間的榕江，是一條蜿蜒曲折、支流密佈的大江，特別在揭陽漁湖一帶，榕江南北河繞纏圍合，形成了一塊葫蘆狀寶地；在這塊被稱為「浮水葫蘆」的寶地上突出部，有一個枕河而居、溪港盤桓的元代古村落——漁湖鎮長美村（俗稱「潮美」、「潮尾」）。

長美村位於揭陽「浮水葫蘆」的寶地上突出部。是個擁有三重水神的風水寶地。

長美村是一個枕河而居、溪港盤桓的元代古村。

　　「村居之勝，左寶塔，右仙橋，翠岫列屏，清江繞座，比閭一姓，煙火千家」，這是兩廣總督蔣修銘於清嘉慶十八年（1813年）為長美村《袁氏族譜》所寫的序，對以涵元塔為文筆峰，以仙橋紫陌山為筆架山，以黃岐山為屏，以南山為案，清溪繞寨的長美村「趴地虎」風水格局，做了真切的描述。

　　實際上，長美袁氏先祖也是相中長美村的形勝，經「擇地三轉」才遷至這個有三重水神的長美鄉，而長美村的營造，據說還參照了京城右社左廟的佈局呢。

　　宋神宗元豐六年（1083年），在兵部尚書任上的浙江龍游縣人袁琛，因附和司馬光、蘇軾反對王安石變法被貶為潮州刺史。變法失敗後，朝廷召袁琛官復原職，但年已66歲的袁琛卻情願退隱潮汕，終老於海陽縣（今潮安縣）雲步鄉。到北宋哲宗紹聖年間（1094—1098年），袁琛的三子袁熙（1067—1149年，宋元祐進士，累官卿史中丞），又從雲步鄉遷至揭陽漁湖都化龍橋西側創建袁厝寨。一直到元成宗大德九年（1305年），袁琛的七世孫袁賢（大德四年舉人）、袁敦（元世宗至元二十三年丙戌科進士）才遷至長美村定居。

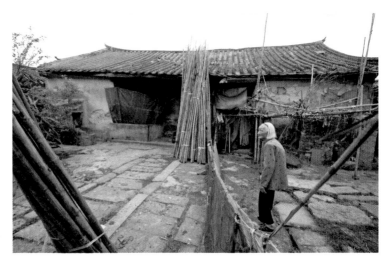

元代民居「積慶堂」，為袁賢、袁敦營造的「孩兒坐轎」式建築。

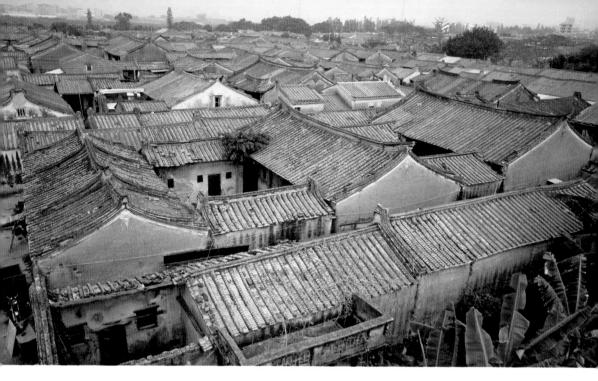

相傳當年袁賢、袁敦先在長美村「來龍入首處」搭草棚棲身，後擇地營造「孩兒坐轎」式的居宅「積慶堂」，再在村西建伯公宮以接黃岐山來脈，復於元代泰定年間在「積慶堂」之東建「袁氏家廟」，最終形成一個以家廟為中心，由六十多座元、明、清時期的「下山虎」、「四點金」、「三廳亙」、「駟馬拖車」等各式民居組成的巨大村寨。

以家廟為中心，由六十多座元、明、清各式民居組成的長美村一角。

在村南家廟前立象徵三公、九卿之太微星大寨門。

在村西北紫微星垣方位立長美門為全村正門。

在巷口南西側文昌星方位立書香門，書香門外有個小碼頭，可供捕魚小船泊岸。

由於袁氏先祖大都在朝為官，故長美村的營造，也參照了京城的佈局——以「川」字形村巷和「品」字形埕場為骨架，形成一個南北走向與北京老城極為相似的長方形整體，環寨一周築防禦寨牆和護寨河，然後按天文三垣（紫微星、太微星、天市星）立八個寨門：在村西北紫微星垣方位立長美門為全村正門，因始祖袁琛為兵部尚書，故在村南家廟前立象徵三公、九卿之太微星大寨門，再於北方天市星垣方位立象徵市井商賈的天市門，在巷口南西側文昌星方位立書香門，在東南文曲星方位立東頭門、西南立書齋門，在西方火星位立水門，在東方紫氣位立紫氣門等等（參照袁勃銳：《長美村風水格局》）。

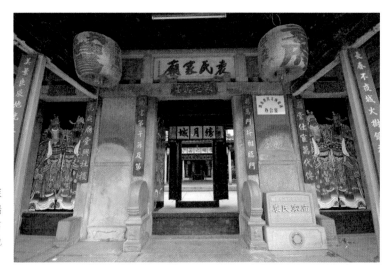

袁氏家廟門匾為明萬曆探花宰相張瑞圖所題，張瑞圖號「二水」，由於相信水能剋火，民間喜歡用他的字。

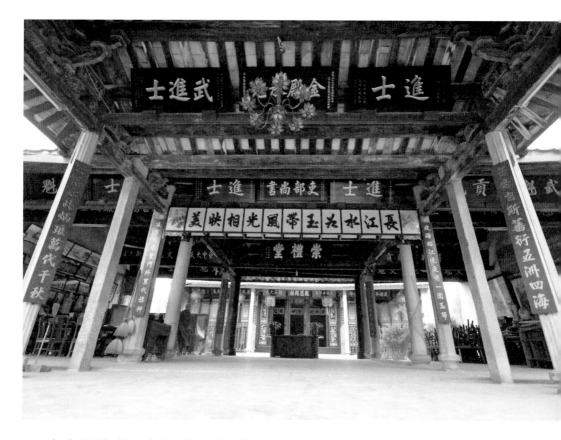

袁氏子孫相信，袁氏一族之所以能科甲蟬聯，仕宦輩出，除了村居合局外，還在於祠堂得氣。

風水學既是環境美學，又能激勵後人努力以「成此宅相」。如《晉書‧魏舒傳》載，魏舒幼年喪父，寄養在外祖父家，後外祖父起宅，相宅者云當出貴甥，舒得知後言：「我長大後一定要幹一番事業，當為外氏，成此宅相。」也許，正是袁氏先祖對科甲、功名、文運極為重視，並不遺餘力進行相關佈置，營造出一種對後代子孫有暗示性的環境，使得子孫能奮發於科場，如袁熙就是揭陽縣有史可考的第一位進士，歷史上長美村登進士者有 11 人、舉人 23 人，誠所謂「科名繼起，人才輩出，為都里望」因而被譽為「榕江之濱進士村」。

有「尚書門第．御史家風」之稱的長美村．人文鼎盛．歷史名人呂公著、解縉、張瑞圖、史貽直、郭之奇等都曾有墨寶留在袁氏家廟。

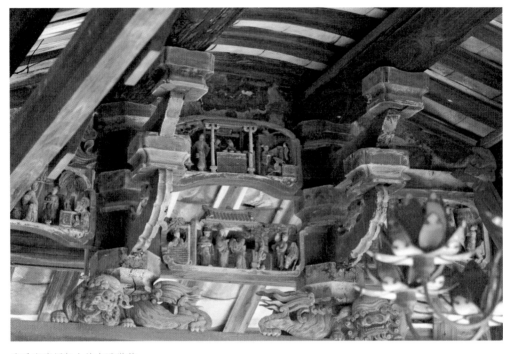

袁氏家廟樑架上的木雕裝飾

村南大寨門邊上的元代
石鼓，為袁氏家廟初建時
的遺存。

袁氏家廟後廳天井中間有五個圓形
「珠石」連接中廳和後廳。

寶隴鄉和林氏家廟

　　在潮州府城開元寺旁邊，有一條俗稱牌坊街的太平路，排列着 47 座各式各樣的石牌坊，其中有一座是幾年前重新修復的「三世尚書」坊，背面鐫「四朝大老」，巍然矗立於分司巷口上。潮州人都知道，這牌坊是表彰明代先賢林熙春的。官至戶部左侍郎（正三品）的林熙春死後，連同祖父林瓚、父親林喬檟被朝廷追封為「三世尚書」，而高壽的林熙春曾歷官於萬曆、泰昌、天啟、崇禎四朝，因而又有「四朝大老」之說。

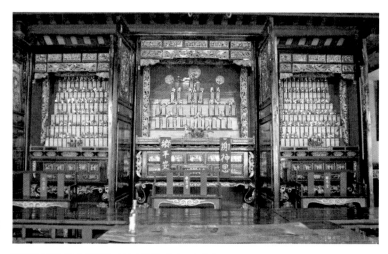

林氏家廟神龕上的祖宗神位

左圖　林氏家廟上的明代麒麟裝飾

右圖　三世尚書府之明代石獅

　　林熙春（1552—1631年），字志和，號仰晉，潮安縣庵埠鎮寶隴村人。萬曆十一年（1583年）進士，初授四川巴陵縣令，後調京師，任可以直接向皇帝進言的都給事。萬曆二十三年（1595年）冬，兵部考選軍政，喜怒無常的萬曆帝一時斥逐諫官34人，朝中大臣人人自恐，不敢上疏，只有林熙春毅然上《伸救言官疏》，慷慨陳言，幾乎讓皇帝下不了台，惱羞成怒的萬曆帝竟將林熙春貶為茶陵州判官。林熙春拒不赴任，寧可選擇回鄉賦閒，而且一住就是24年！其間「未嘗隻字入長安」，可見其生性的剛烈和志向的高遠。至萬曆四十八年（1620年），萬曆去世，光宗即位，起用舊臣，年已68歲的林熙春才重返朝廷，從南京儀制郎中累遷至大理寺卿。到天啟四年（1624年），因不滿閹黨魏忠賢橫行，連上六疏乞休，得允准並以戶部左侍郎告歸。回到家鄉不到一月，閹黨之禍發，為害酷烈，林熙春引退及時，似有先見之明。

林熙春倡議浚通三利（中離）溪，亭中碑記即其所撰。

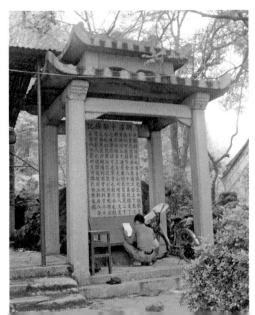

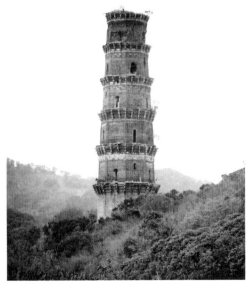

林熙春力倡在江東鯉魚山建三元塔以鎮鯉魚精，圖為三元塔。

林熙春辭世後朝廷特賜「三世尚書」，諡「忠宣」。其子孫也被稱為「尚書派」。今天，「尚書派」子孫正準備集體聚餐。

「林府」燈籠與別處的燈籠不同，其「林」字被刻意寫成黑色，成了遠近聞名的「烏林」燈籠。

回鄉之後，年逾古稀的林熙春致力於為鄉親謀福祉，如為潮州爭鹽稅，減里役，築炮台於海口，浚三利溪，修龍頭、東集等橋，倡建鳳凰台、三元塔和玉簡峰塔，重修文廟、鄉賢祠，還捐贖佛寺田百畝作為秀才「科試」費用等等。

崇禎四年（1631年），年屆八十的林熙春辭世，朝廷特賜「三世尚書」，諡「忠宣」。其子孫被稱為「尚書派」，逢年過節，他們都會在祠堂、家宅大門貼上「三世尚書」橫批和掛上「林府」燈籠，但奇怪的是其「林」字被刻意寫成黑色，成了遠近聞名的「烏林」燈籠，這又為何？

原來，這是出於風水的講究。因五行中「林」屬木，水能生木，而「水」在五行中屬北，其色為黑，因此把「林」字刻意寫成黑字，以水生木，使「林」木茂盛。與之相應，寶隴村的祠堂也多坐南朝北，這一方面是為了藉西南之莊隴山為靠山，另一方面也因為北方之「水」可以生木；而該村前後左右均有溪流環抱，又正好圍成一個近似八卦的形狀，這樣，從中心向四周輻射的民居厝屋又剛好構成了八卦中的「爻」，其風水的設計與著名的浙江蘭溪諸葛村的風水佈局有異曲同工之妙！讓我們不得不佩服林氏先祖的風水修養。

南明兵部尚書郭之奇所撰《林尚書熙春略傳》大區

林氏家廟大門外有一座兩側嵌有青色通花琉璃窗的石牌坊，故該廟又被稱為「青窗祠」。

寶隴村中池塘眾多，前後左右均有溪流環抱，環境優美。

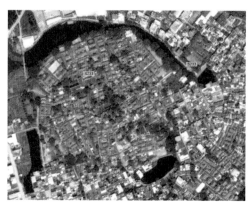

為了得西南方向的莊隴山
為靠山，寶隴村祠堂一反
常態地採用坐南朝北的
朝向。圖為在北面水流
映襯下的寶隴林氏家廟。

有溪流環抱，正好圍成一
個近似八卦形狀的寶隴
鄉衛星圖象。

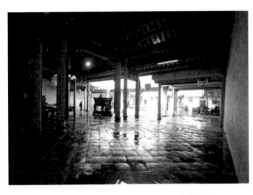

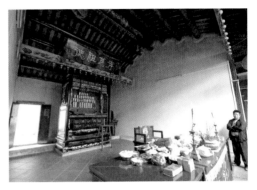

剛祭拜完祖先，人們正在清洗寬敞的「青窗祠」。

「林喬槐」府是林熙春高中後為其父建的居宅。圖為府內子孫正在祭祖。

　　開三山門，大門全以木材築成的林氏家廟就坐落於村北，為三進帶二火巷護厝的佈局，主座面寬 18.3 米，進深 347.4 米，因家廟大門外有一座兩側嵌有青色通花琉璃窗的石牌坊，故又稱為「青窗祠」，此也因木屬「青」之故。「青窗祠」分二期建成，前二進建於明萬曆二十五年（1597 年），由鄉人林鳴鳳主持，後面由告老還鄉的林熙春續建，後來雖經多次重修，但明代的格局和裝飾風格仍基本不變。

「青窗祠」的「青窗」

「林喬槐」府兩個門簪頭為凸出的方形，對角朝上下，刻有「福」、「祿」變形字。

在林氏家廟的左側，還有一座酷似「駟馬拖車」的「林喬栝」府，該府是林熙春高中後為其父林喬栝建的居宅，佔地約 1700 平方米，計有廳房 47 間，原有各種石、木門框共 100 個，後因怕有逾制之嫌填了一個，但仍存 99 個門框。其門樓、天井、台階皆為石結構，兩個門簪頭為凸出的方形，對角朝上下，刻有「福」、「祿」變形字，與其他地方不一樣，不知是明代古制抑或還有甚麼「玄機」。

與「林喬栝」府相似，潮州金石仙都村明代嘉靖年間的狀元林大欽的祖屋（官廳）等，也是帶護厝的多進的「府第式」民居。

潮州市西平路北段的明代崇禎年間的黃尚書府，該府主人是南京禮部尚書黃錦，黃錦是明代的累朝元老，被尊稱為「三達尊」，該府也被稱為「三達尊黃府」，其平面佈局也與「駟

描繪林大欽中狀元的屏風

林大欽（1512—1545年），號東莆，潮州金石仙都村人，少時家境貧寒，但勤勉好學，熟讀蘇氏文章，正所謂「蘇文熟，吃羊肉，蘇文生，吃菜羹」，年僅 20 歲的林大欽即以「咄嗟數千言，風颿電爍」的三蘇筆法而被欽點狀元及第，成為潮汕歷史上唯一的文狀元。

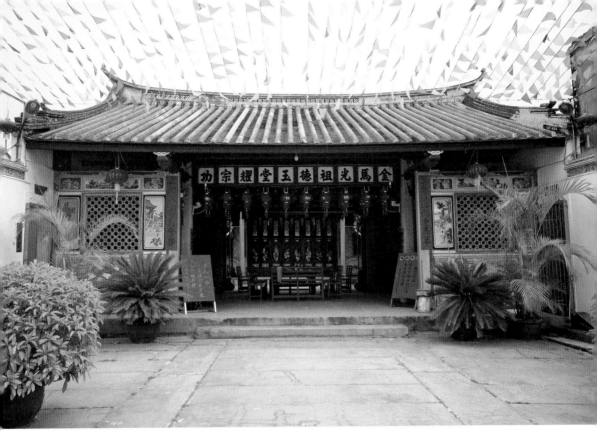

建於明末的揭陽榕城東門蓮花心的郭之奇府之「金馬玉堂」。郭之奇為崇禎戊辰科(1628年)進士，潮州後七賢之一。歷任南明禮部、兵部尚書，武英殿大學士，兵敗流亡緬甸。清順治十八年(1661年)被執送清廷，堅不就降，翌年英勇就義。

馬拖車」相似。同樣建於明末的揭陽榕城東門蓮花心的潮州前七賢郭之奇（1607—1662年）府第，也是三進帶護厝的「駟馬拖車」的建築，可見從宋到明，這種帶護厝的府第式「駟馬拖車」建築已漸趨穩定與成熟，此後便恆穩地在潮汕大地上延續下來。

鄭大進府

　　當過直隸總督的鄭大進是清代潮汕最大的官，他的府第位於揭陽玉窖鎮仙美村。但其規模較之其他府第顯得十分不起眼，這也許與鄭大進為人低調有關。

　　傳說鄭大進的家鄉仙美村與相鄰的池厝渡村有宿怨，過去仙美人少，常被池厝渡人欺負，到仙美出了鄭大進，村民遂寫信給他要他向池厝渡人報復。鄭大進回信說遠親不如近鄰，「有千年池厝渡，無百年鄭大進」，你們藉助我這不到百年的鄭大進報復有何用呢？日後只能冤冤相報罷了。村民接受他的勸解，二村遂成為友鄰，至今和睦相處。

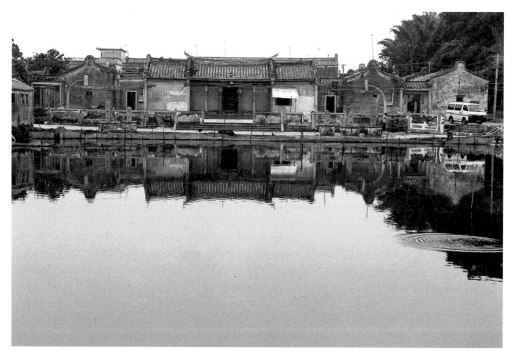

揭陽玉窖仙美村鄭大進府第「愛日堂」。

從鄭府比其他「府第」狹小這一現象可以看出，清代潮汕民間的府第已脫離了「官府」和「門第」的涵義，逐漸衍變為庶民的基本居住模式，民間按財力和實際需要決定它的大小，而不在乎它是否逾制和越級。其中尤以清末至民國最為明顯。

清末至民國是潮汕的大型府第興建的年代，這一方面得益於鴉片戰爭後中國社會的急速轉型，混亂的社會所誕生的一批英雄，他們不但手握重權，而且經濟充裕；另一方面也得益於汕頭成為中國「唯一有一點商業意義的口岸」（恩格斯 1858 年語），以及潮籍華僑在海外的成功和他們「衣錦還鄉」的心態。因而無論從規模上或工藝上都遠遠超越了過去，與著名的「晉中大院」和「徽州民居」相比並不遜色，就如「潮商」的成就不遜於「晉商」與「徽商」一樣。

揭陽玉窖仙美村建於明代的老府，前面很多旗杆斗座，反映出鄭氏宗族在功名方面的成就。

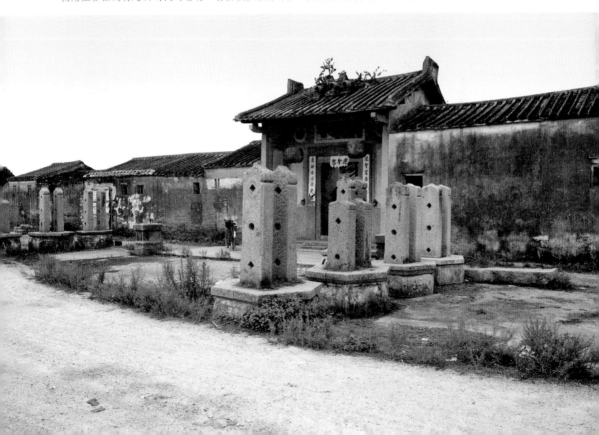

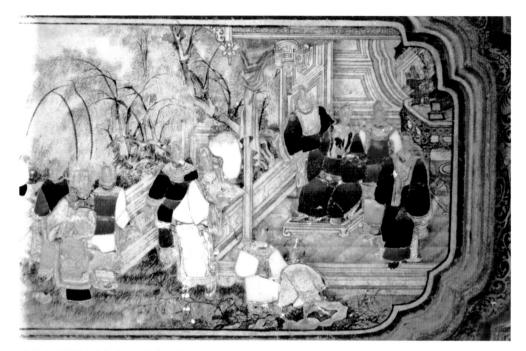

鄭大進府第門壁上的貼瓷,古艷而絢麗。

除了旗杆斗座比別人多外,「愛日堂」和潮汕民間自建的「府第」沒有甚麼區別。

德安里

　　清末的潮汕，有三個名震一時的「大人」，即潮陽的官至
雲南提督的黃武賢，揭陽的官至巡撫兼理各國事務大臣的丁日
昌，再一個就是普寧的「方大人」方耀。這三位「大人」或以
武勇，或以才幹，靠的是實際經驗而不是空言和科舉來攝取高
位。他們在官場互相策應，對國家和潮汕有所貢獻，贏得了普
遍的尊敬，並且都在潮汕大地留下了巨宅。其中規模最大的是
官階最小、但對潮汕影響最大的「方大人」所建的德安里。據
說另二位「大人」的府第也需要「方大人」的資助才能竣工。

　　方耀是揭陽普寧洪陽鎮人，年輕時正值太平天國起義，亂世
出英雄，他先在父親率領的民團中當副官，後看準時機自募鄉勇
加入清軍，經過十餘年征戰，先後打敗了太平軍的侍王李世賢、
康王汪海洋等。在肇慶的一次激戰中，他與副將卓興（揭陽棉湖
人氏）以所部八千人迎戰興王陳金剛十萬大軍，竟連續攻破太平
軍的巨型堡壘，焚燒他們的糧草，斷其退路，逼使陳金剛部下

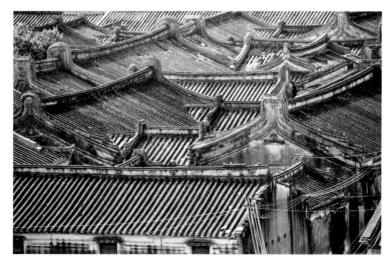

德安里老寨是一個「百
鳥朝鳳」的建築群落，由
一百間房屋圍繞前中心高
大的宗祠展開。

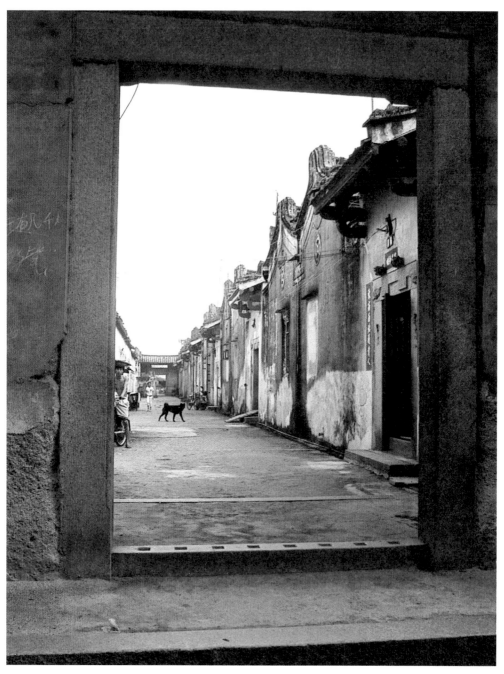

德安里新寨後包是由一排相連的「下山虎」組成的，共七座。

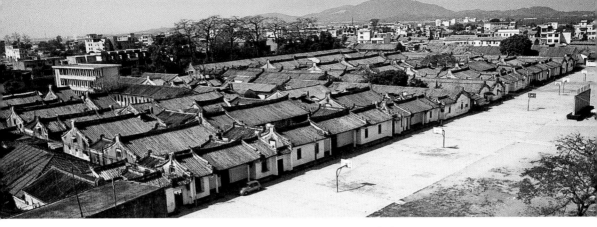

並排而立、氣勢恢宏的德安里老中寨，分別為「百鳥朝凰」和「駟馬拖車」格局。

反叛，斬陳金剛之頭獻降，方耀因而被《清史稿》譽為「謀勇將軍」，並被賜號「展勇巴圖魯」（勇士）。1868 年開始，他當了近十年的潮州總兵。他在任上「清鄉辦積案」，懲辦匪徒三千餘人，這就是對潮汕的安定起了很大作用的著名的「方大人辦清鄉」。同時，他積極倡辦書院，如著名的金山書院和蓬砂書院以及興道書院就是他倡建的，並在潮汕各地創建鄉學數百所。此外，他還開設韓江書局刻印圖書，治理韓江，廣設善堂等。他對潮汕的貢獻甚至連外國人都表示欽佩，當時汕頭海關的外國人在報告中提到「沒有一個像方耀將軍那樣為汕頭的繁榮做那麼多的事」。當時的兵部尚書彭玉麟也對清廷說：「粵有方耀，可高枕無憂也。」

　　從同治七年（1868 年）起，方耀花了二十年的時間，經過兩代人的努力，在家鄉建成了佔地四萬多平方米的德安里。德安里由互成犄角的老、中、新三寨組成，外有寨牆和護城河，開東西南北四門。老寨為「百鳥朝凰」，中、新寨為「駟馬拖車」，裡面設有樓閣、花園、包屋、庭院、書齋和廳房共 773間，其面積比著名的曲阜孔府略小（孔府今剩 4.5 萬多平方米），但房間則比孔府的 500 多間還多出 200 間[1]。是廣東省乃至全國罕見的超大型的府第。

潮汕「肯」字窗。「肯」源自《尚書》中「肯堂肯構」，有繼承家業之意。

[1] 見《中國古建築全覽》，天津科學技術出版社 1996 年版。

樟 林 古 港 和 南 盛 里

　　在汕頭開埠以前，澄海的樟林古港是顯赫一時的粵東第一大港。20世紀初出版的英國世界地圖赫然標有「樟林」的名字！還有資料稱該港最旺時上繳賦稅竟佔當時廣東省的六分之一。

　　不管這些資料是否可信，當時有「粵東通洋總匯」之稱的樟林古港確是萬商雲集，熱鬧非凡。海內外進出粵東的貨物在這裡吞吐，來到這裡準備登船前往東南亞的破產農民就數以百萬計。當時港灣外停滿了等待卸貨和載客的紅頭船，港裡棧房成列，熙熙攘攘，人聲鼎沸，吆喝聲、叫賣聲、生離死別的哭聲匯成一片；港口邊上的媽祖廟則香煙繚繞，即將出海遠行的、祈望親人平安歸來的，紛紛來這裡燒香叩頭，答謝神恩。而一年一度的「遊火帝」更「鑼聲鼓樂鬧喧天」，成為樟林的民間狂歡節。

南盛里錫慶堂之屋頂，鱗次櫛比，形式多樣，但基本上是木火相生格局。

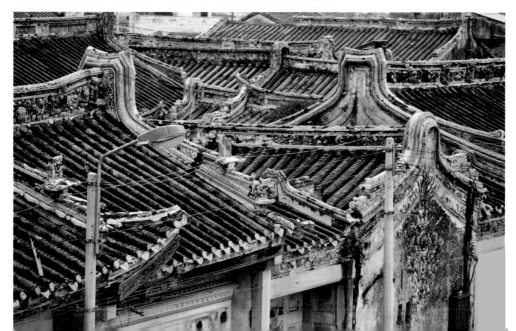

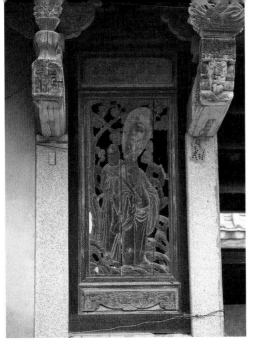

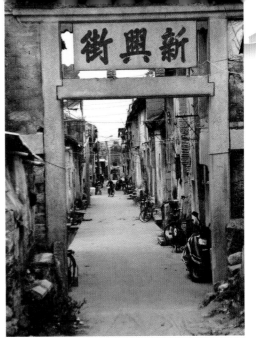

南盛里錫慶堂之木雕窗花

澄海樟林新興街是開展貿易的貨棧街，由 54 間雙層貨棧組成。

　　據清末流行於樟林的潮州歌冊《遊火帝歌》所言，因樟林的主要街道長髮街筆直如一煙囱，對着尖尖的象鼻山，而風水書上言，「尖而足闊」的山屬火局，火局遇到煙囱，當然是「火煞迫近免疑猜」了，這種格局使樟林「正是年年遭火難，一年一次真慘悽」。乾隆三年（1738 年），上任不久且精於地理的澄海知縣楊天德到此巡視，一下轎就看出了這種風水格局，隨即建議在街中市嘴建個火帝廟，以保合埠平安。廟成之後，火災果然少了，樟林「自此埠中愈中興」。為感謝楊天德恩德，樟林人在楊天德死後，特意刻其祿位入祀，並於每年二月初一至十五遊火帝時以「天德爺」牌位開道，遍遊樟林的六社八街。

　　在樟林眾多的宅第中，位於出海口沖積地上的南盛里最為著名，南盛里是由樟林籍新加坡富商藍金生於 1900 年用 17 年的時間投資興建的巨型建築群落，佔地近六萬平方米，計有大小房屋 70 座共 617 間，它以「錫慶堂」大祠堂為主體，周圍井然有序地分佈着一座座「四點金」和「下山虎」，其中包括由八座「下山虎」相連組成了「八落巷」。

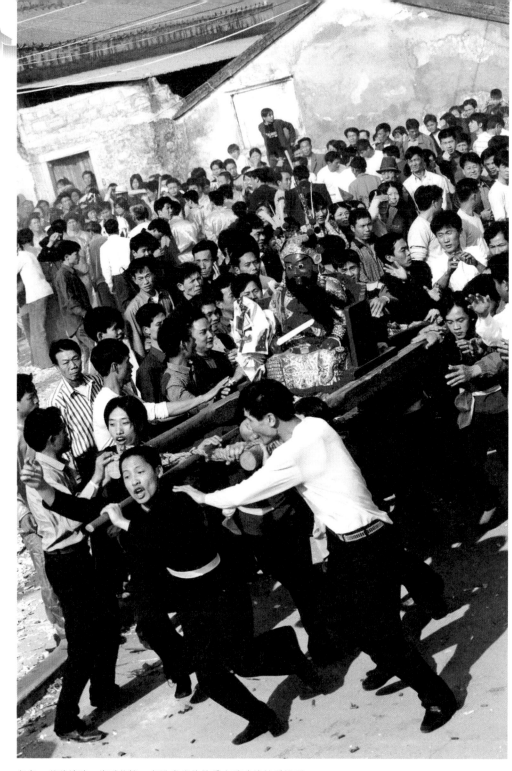

每年二月遊神時，前呼後擁、威風凜凜的神靈出遊時的熱烈場面。

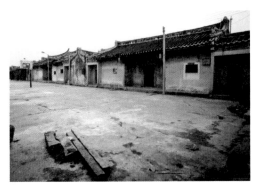

有房屋 70 座共 617 間房的南盛里以前面的錫慶堂最 南盛里錫慶堂祠堂前照壁嵌瓷，雖舊也新。
為闊大豪華。

　　南盛里因四面環水狀如布袋又名「布袋圍」。在中國文化
中，布袋和葫蘆一樣，以其「大肚能容」而被認為是藏風聚氣的
寶物，民間有崇拜葫蘆及「布袋和尚」的習俗。南盛里不但位於
四面環水的「布袋」裡，其主體建築錫慶堂還被建成四面圍合的
「布袋圍」形狀。也許，正是這種藏風聚氣的格局，使這裡不但
是一代富商巨賈的聚居地，還是當代散文大家秦牧的故里呢！

頗具氣勢的南盛里錫慶堂拜亭

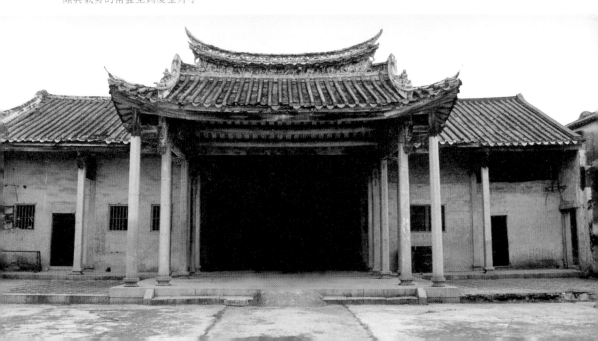

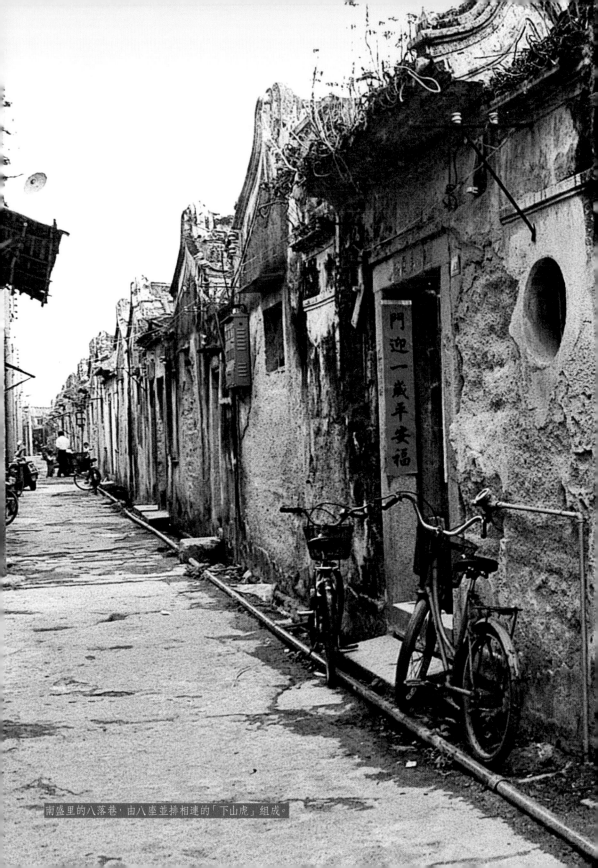

南盛里的八落巷，由八座並排相連的「下山虎」組成。

淇 園 新 鄉

　　先聖孟子曾言「天將降大任於斯人也，必先苦其心志，勞其筋骨，餓其體膚，空乏其身，行拂亂其所為」。這句話在很多潮籍名商巨賈身上得到了充分的體現，他們往往就是從徹骨的貧寒和社會的最底層發憤起家的，小時候貧窮愈甚，心志愈加困苦，日後的補償往往會愈大。清末民初在泰國和潮汕名震一時的「二哥豐」就是這樣一個人物。

　　「二哥豐」又名鄭智勇，1851 年生於泰國，8 歲時隨父母返回家鄉潮安縣鳳塘鎮，因家鄉實在太窮，其父又不得不重返泰國謀生，不久即死於泰國，他家陷入徹底的貧困。由於家中人丁單薄，常遭強房欺凌，母親只能帶着他一路討飯流落到揭陽炮台改嫁，可他這個拖油瓶平日吃剩菜冷飯不說，捱打捱罵更是少不了的。不堪忍受的他終於在 13 歲時隻身偷偷來到汕頭，藏身於開往泰國的船來到舉目無親的曼谷，開始流落街頭，後加入了以大哥莽為首的天地會（洪門會）。

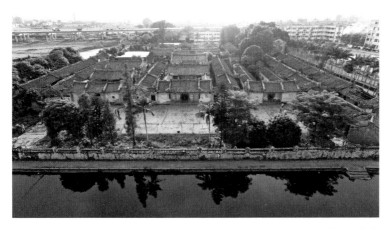

淇園新鄉總共有 288 間供族人居住的房屋，圖為以海籌公祠為中心的東向大夫第俯瞰。（黃曉雄攝）

這輕輕鑿出的淺浮雕，足以留芳百代。

由於識大體、重義氣、講信用、勇敢機智，鄭智勇在大哥莽死後繼位，但謙遜的他卻要世人以其乳名稱他「二哥豐」。當時，正逢泰國經濟困難，「二哥豐」賺了一筆錢後，乘機將業務拓展到工商業，並在南洋、日本、香港及沿海各地設立分支機構，成為泰國巨富。致富後，他熱心公益，在泰國創辦報德善堂和培英學校，在家鄉修築韓江堤圍和馬路，還向清政府捐助十餘萬銀元用於賑災，獲光緒皇帝御賜的「榮祿大夫」封號。他還捐出巨款支持辛亥革命，「智勇」就是孫中山先生給他的贈號，取「智者不惑，勇者不懼」之意。

自 1916 年起，他開始派五子鄭法才回鄉興建淇園新鄉。經過 20 年的建設，至鄭智勇 1935 年去世時，終於建成了佔地 100

淇園新鄉榮祿第側面。榮祿第為「駟馬拖車」式建築，其厝角頭以「金水相生」為主。

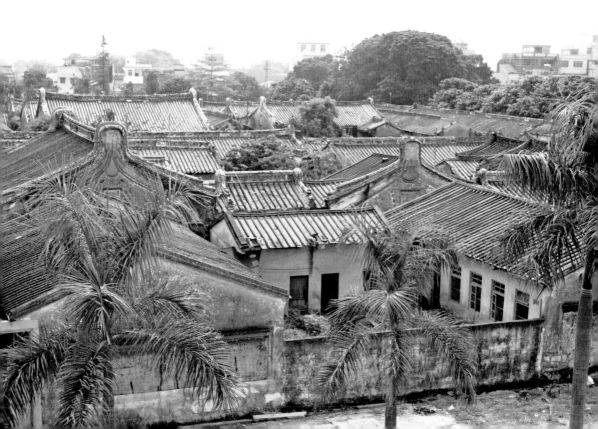

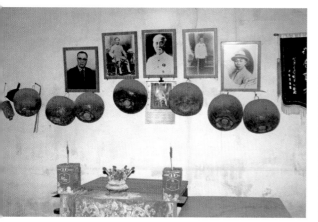

榮祿第祖堂上的二哥豐等牌位和畫像　　　　　　　淇園新鄉榮祿第的水式山牆，波瀾壯闊，彷彿鄭智勇
　　　　　　　　　　　　　　　　　　　　　　　不一般的人生歷程。

畝的「新鄉」。新鄉由三組既相連又各自獨立的建築群構成，
向東的大夫第，約佔整個建築群的一半，中間是高大的海籌公
祠，兩側各有二進的公廳和火巷從厝，周圍迭建帶閣樓的「四
點金」與「下山虎」。大夫第後面是「駟馬拖車」式的榮祿第。
最後是「智勇高等小學校」，有運動場和教學、宿舍樓等。該校
現已廢棄，蔓草荒煙，一片淒涼。

　　鄭智勇從小就遭到強房的欺負，幼小的心靈留下了巨大的
創傷，發跡之後，就發狠建了這個巨宅，並買了大量土地，聲
稱只要誰願意改姓成為他的族親，稱他為族叔，即可入住淇園
新鄉，每戶分房兩間、田三畝，娶親者另發 100 銀元，生男丁
者再獎田一畝。於是投靠的人數以千計，以至潮汕流行一句歇
後語：「二哥豐養子——錢做事」。小時候徹骨的貧寒和孤苦，
終於得到了徹底的補償。

在榮祿第北面，還有一棟
雙層的西式樓房，是「二
哥豐」為自己準備的「行
台」。儘管他在 84 歲去
世後靈柩運回家鄉安厝
之前，從沒回來過。

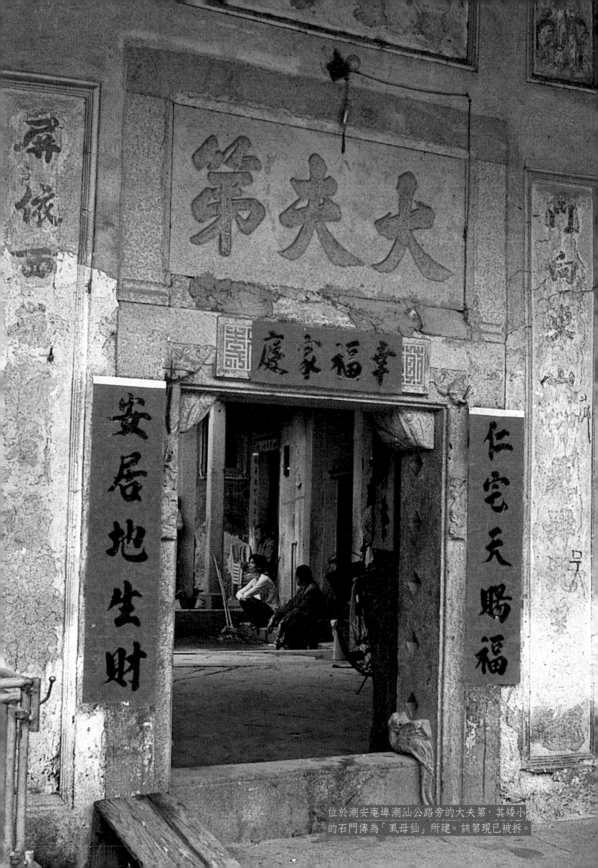

大夫第

屏依西

門向東山

華福家慶

安居地生財

仁宅天賜福

位於潮安庵埠潮汕公路旁的大夫第，其矮小的石門傳為「虱母仙」所建。該第現已被拆。

「府第」的陶冶

　　從宋代到民國，經過千年歲月的洗刷，潮汕府第逐漸變得滄桑斑駁，雖氣魄和規模越來越大了，但基本格局依然還是古代世家「府第式」民居的延續；這種以宗祠為中心的建築體系如此恆穩地流傳下來，必然對潮人心態和民性的形成發生長久的影響，因為人在造房子的同時，房子也在造人！

　　相信接觸過潮人的人都有這樣的感覺：潮人既保守又開放，既富於凝聚力又勇於向外開拓，既溫文爾雅也靈活機巧，既愛面子又十分務實，既勤儉樸實而有時又十分奢侈等等，這些文化的二重性往往使外地人百思不得其解。其實，按孟子的「居移氣，養移體」的說法，這種文化二重性的形成是和居宅有關的。

宗祠是潮汕鄉村的中心，圖為澄海某鄉在宗祠前舉行祭祀活動。

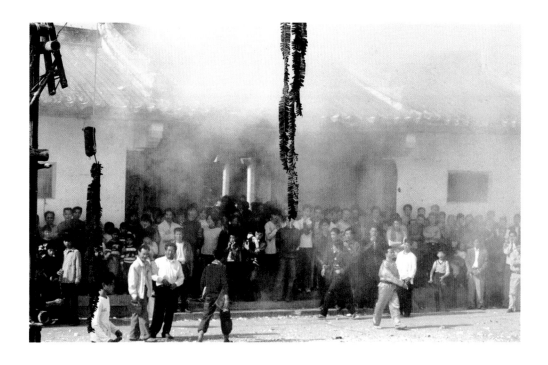

融血緣宗親和建築佈局於一體的「府第式」民居，造就和影響了潮人重宗族、重鄉親、重家庭的傳統倫理觀念。圖為潮州先賢吳復古的子孫在祭祖。

潮汕「府第式」民居的最大特點是以存放祖宗牌位的大宗祠為中心，附屬建築向這個中心凝聚，並按尊卑順序圍繞着它展開，形成一個既抱成一團又可向外輻射的建築整體。子孫們按輩分大小井然有序地分住在相應的房子裡，故潮人將兄弟直接稱為「房頭」，大兒子稱「大房頭」，二兒子稱「二房頭」，「房頭」的大小關係到居宅的位置和大小。這樣，就形成一張以宗祠為中心、以血族為紐帶的宗族關係網，並在建築佈局中體現出來。

路盡頭的「石敢當」，有抵擋煞氣的作用。

這種融血緣宗親和建築佈局於一體的「府第式」民居，造就和影響了潮人重宗族、重鄉親、重家庭的傳統倫理觀念，以及富於凝聚力又勇於向外開拓的性格。他們在家鄉時合族而居，離開家鄉到一個新地方後，總是先想方設法通過血緣和地緣的關係找到同宗、同姓、同鄉，然後抱成一團，組成各種各樣的宗親會、商會、聯誼會等帶有幫派性的組織，並以一兩個德高望重的「長老」為中心，凝聚成一個個整體，然後以群體的力量向外開拓。特別是在國外和港澳台，很多潮籍商業巨子首先是藉助家族和鄉親的力量取得成功的。

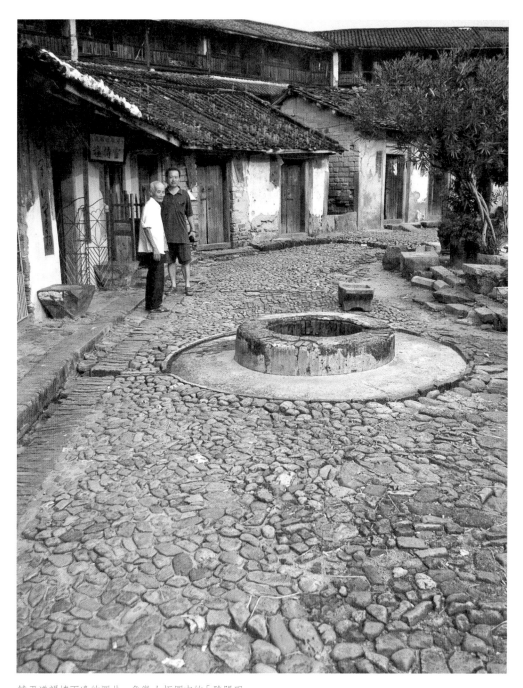

饒平道韻樓兩邊的圓井，象徵太極圖中的「陰陽眼」。

　　另外，潮人那謙直、中和、穩重、誠信等儒家所推崇的高
尚美德，也與「府第式」民居的中軸對稱、排列整齊、形制端
莊、形質渾厚的感覺模式相一致，而那氣派和務實、樸實與奢
侈等雙重民性則與內外裝飾的輕重有關。

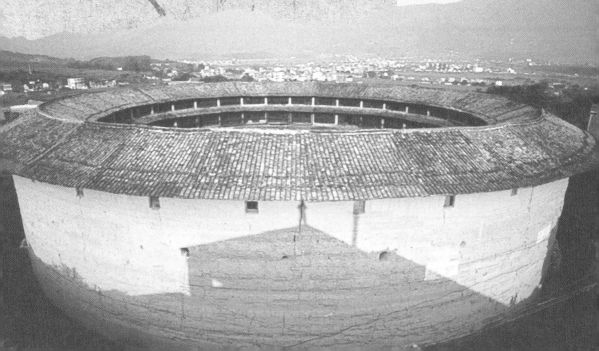

圍寨與土樓

同源異構的圍寨和土樓

　　如果說，潮汕圍寨多見於濱海的平原地帶，土樓多分佈在饒平和潮安山區，在半山地帶則多是處於圍寨和土樓之間的樓寨。圍寨和樓寨一般為講「河洛話」的潮人所擁有，土樓則是潮人和客家人各佔一半。

　　圍寨、土樓和樓寨形態雖不同，但它們之間是一種同源異構的關係，有着相同和相似的文化背景：都是源於中原古代的「塢壁」，到粵東後為適應不同地理環境而做出的不同的選擇。

對稱、整齊、環抱圍合，這是土樓和圍寨相同的地方。圖為潮州饒平縣某村土樓內景。

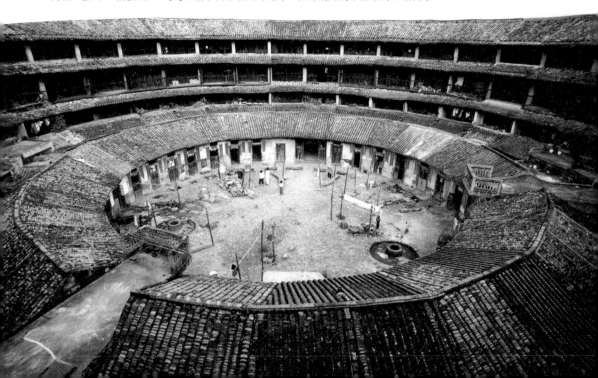

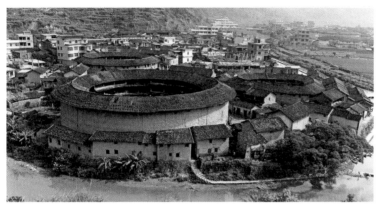

潮州饒平縣山區有六百多
座土樓，圖為上饒鎮三
座相鄰的圓土樓。

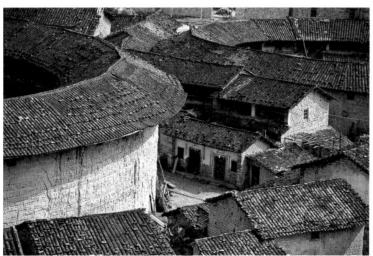

饒平山區的土樓，構成
了潮汕山區動人的建築
樂章。

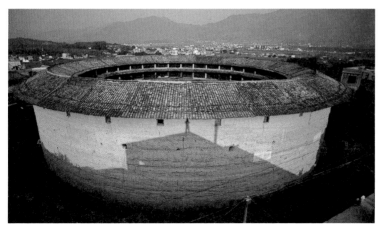

狀如蘑菇，又似飛碟降落
大地的潮州饒平某圓樓。

位於潮州半山地帶的橢
圓形樓寨——尚書寨，
是介於土樓和圍寨之間
的樓寨（黃曉雄攝）。

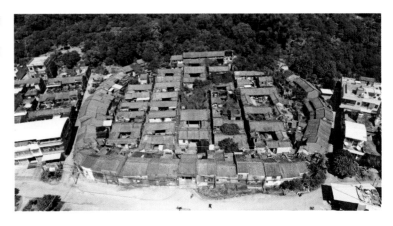

　　我們先來看潮汕人和客家人的關係。

　　潮汕人和客家人都聲稱他們是漢末魏晉大亂時遷出中原
的，潮汕人多沿海岸綫遷徙，到達粵東時間較早，佔據了沿海
的平原地帶；客家人多走陸路，在江淮江西滯留了較長時間，
明以後才大規模遷入粵東，當時沿海平原已住滿了「河佬」，
故不得不聚居在丘陵地帶。雖然他們的源頭接近，但遷徙路綫
不同，經過一千多年的變異，遂形成潮汕文化與客家文化的差
異。這就如長江、黃河，雖同發源於青藏高原，但由於流域不
同，遂有長江文化和黃河文化的不同。

圍寨、樓寨、土樓的演變
關係圖。可以看出隨着從
沿海到山區平地的減少，
建築物的高度在增高。

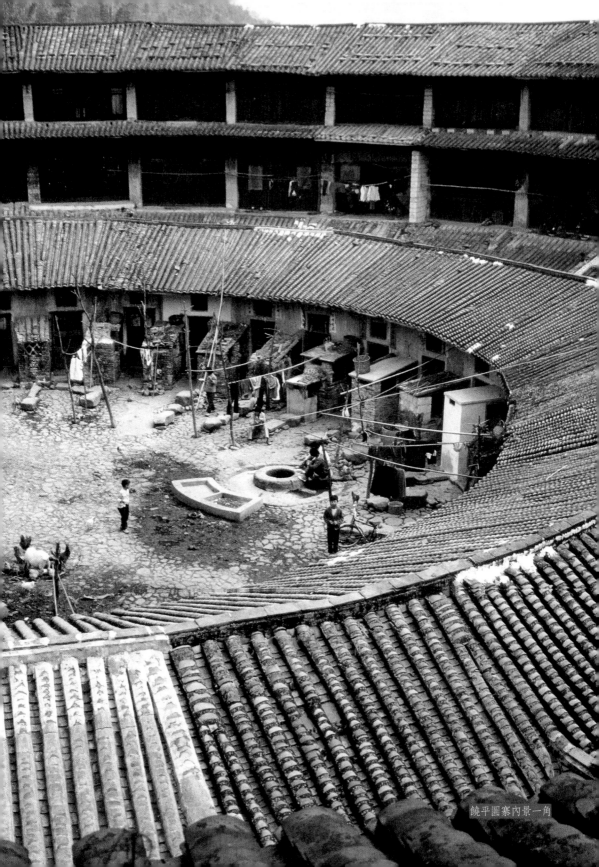

饒平圓寨內景一角

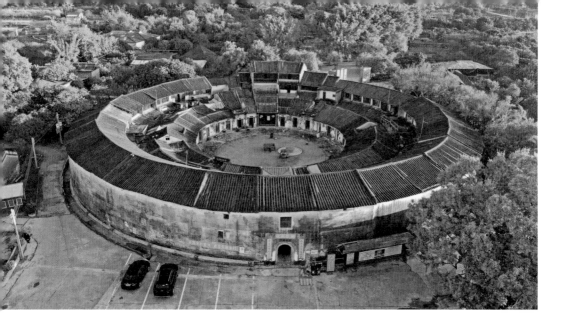

位於平原靠山地帶的烏壁式圍寨——汕頭澄海區盛安樓全景（黃曉雄攝）

　　這些中原士族的後代到達粵東後，因生活動盪不定，心靈深處的「恐懼」意識被重新喚起，自然會沿用祖先的方法，挖壕溝、築寨牆、設望樓、貯武器、擁私兵，重新使用祖先建造「塢壁」的方式，在平原建起了有圍牆的圍寨，在山區建起「土樓」，在半山則建起以最外圈包屋為寨牆的「樓寨」以自衛。

　　為甚麼不同的地帶會出現這些同源異構的建築呢？這是由環境和材料決定的。因濱海的地勢遼闊平坦，可以建造規模巨大的「圍寨」，而山區多起伏，平坦地皮少，只能向空中發展而建造面積較小層數較多的「土樓」。就佔地面積而言，土樓是無法跟圍寨相比的，如中國最大的八角土樓——饒平三饒的道韻樓佔地面積 1.5 萬平方米，只是 1.5 平方公里的潮州龍湖寨的百分之一。故平原「圍寨」往往以面積取勝，而山區土樓則以高度取勝。

　　土樓常被冠以「客家土樓」之名，久而久之似乎成了客家人的專利。但實際上據統計，廣東福建「河佬」所擁有的土樓數量較客家人為多，在饒平縣六百多座土樓中，潮汕人和客家人大約各佔一半，在福建詔安、平和二縣，更有半數土樓出自饒平

工匠之手的說法。[1]就像今天潮汕建築至少佔廣東省半壁江山一樣，心靈手巧的潮人的建造能力及工藝水平，向為世所公認！

可見，「圍寨」和「土樓」分別是適應平原和山區不同環境的最佳選擇，二者是一種同源異構的關係，本身並無「潮」、「客」之分。在山區的潮人，一般會採取「土樓」的居住模式；而在地勢較為平坦如興梅地區的客家人，則有類似潮汕圍寨和府第的「圍龍屋」和「五鳳樓」等出現。把「土樓」一概說成客家的專利並不恰當。

澄海盛安樓正門。盛安樓是潮汕平原難得一見的圍樓。

[1] 參見張新民：《守望潮汕》。

象埔寨

　　始建於宋代的潮州古巷象埔寨是一個邊長近 160 米（總面積 2.5 萬平方米）、有六七米高的寨牆圍護的方形寨。石拱結構的寨門位於寨前正中，上有「壬戌之秋」和「潁川郡立」的字樣。全寨中軸對稱規整方正，建於宋代的陳氏大宗祠就位於中軸綫的末端，它兩邊有小宗祠護衛。寨內分三街六巷，有如古長安城的里坊一樣，秩序井然地排列着 72 座府第。

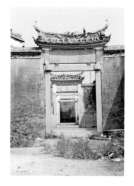

象埔寨西湖公祠前面的龍虎門，頗為雅緻。

　　這些府第號稱座座格局不同，但萬變不離其宗，均是由「四點金」衍變而來的合院。每座府第各有井一口，加上公用的四口，全寨共 76 口井。

　　這個巨大的方形寨是現存潮汕方寨的始祖，其方正的外形、高高的寨牆、整齊的府第，使這個方寨如一個縮小了的古城。建於清代的潮陽東里寨和揭西大溪李新寨，也和象埔寨有類似的佈局，在近千年的歷史進程中，這種形制被恆穩地沿襲下來。

登高、俯視，僅見象埔寨一隅。而寨後所倚的象嶺靠山已遭破壞。

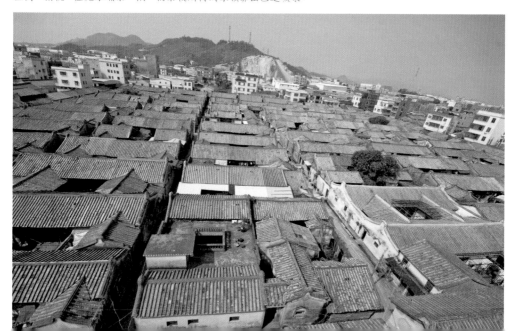

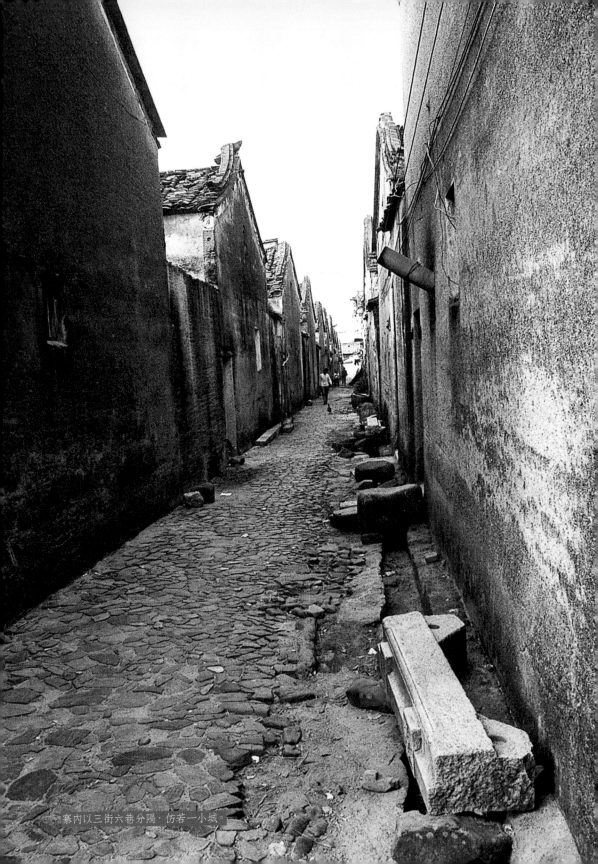

寨內以三街六巷分隔，仿若一小城。

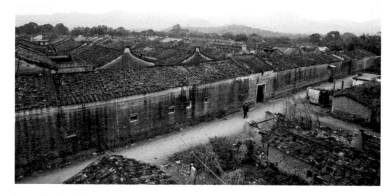

揭西大溪李新寨外圍圍屋。該寨始建於清代，是可媲美象埔寨的保存完好的巨寨。

揭西大溪李新寨正門，極為厚實穩重，寨中祖祠正對寨門，中間以照壁隔開。

象埔寨陳氏大宗祠前面正對中間直巷的留芳亭。

象埔寨分三街六巷，分佈著七十二座府第，圖為象埔寨裡的人家。

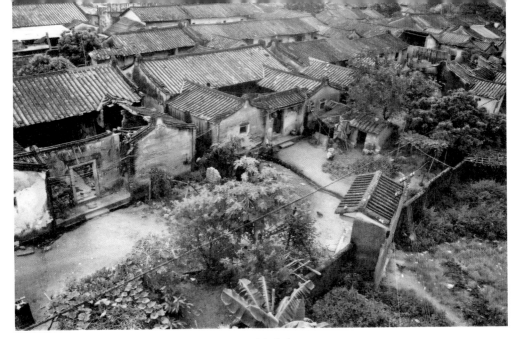

潮安的另一古寨揚美寨一角，該寨目前居民甚少，已基本荒廢。

象埔寨水井

象埔寨正門刻字

象埔寨正門

泗水周氏大宗祠與桃溪寨

　　和黃河、長江、珠江相似，自西北流向東南的潮汕三江——韓江、榕江、練江，也浸潤和塑造了不同族群的民居與民風。而相比於流急水豐、過去常暴發洪水的韓江，與靜水深流、婉蜒如蛇的榕江，位於小北山南麓的練江，因河道曲折逶迤、舞動如練而得名。特別是在汕頭潮南區峽山附近，練江居然迴旋彎曲成太極般的「十八灣」水渚！峽山的望族——泗水周氏，也許就相中這一點，才不遠千里從湖南舂陵（今道縣）樓田村徙來定居創祖！

　　泗水周氏乃北宋大儒、理學鼻祖周敦頤後裔。周敦頤，字茂叔，號濂溪，「博學力行，著《太極圖》，明天理之根源，究萬物之終始。其說曰：無極而太極……」《太極圖》始於宋初道士陳摶，傳至敦頤之後，他以貫通儒道釋的智慧，上加「無極而太極」，下以陰陽雌雄二氣轉變化生結合金、木、水、火、土五行

舞動如練的練江，在汕頭潮南峽山附近迴旋彎曲形成「十八灣」水渚！

特性，以五層境界完善太極圖含義，並以之闡釋宇宙萬物乃至四時運行，「其功蓋在孔孟之間矣」（見《宋史本傳》）！

據《泗水周氏宗乘》所載，來此創祖的是人稱「道山先生」的周敦頤七世孫周梅叟。在敦頤諸孫中，梅叟以精通理學、道德品行為世所嘉許。嘉熙二年（1238）梅叟獲省試第一，殿試第九，幾經升遷，十年後轉任潮州知州。

到潮第二年，為教誨潮人，紀念熙寧三年巡歷廣東並在潮留下《題大顛堂》詩的先祖周敦頤，梅叟乃在潮營元公（周敦頤謚元，故稱元公）先生祠，祠內設元公書院，且發展至與廣東第一座書院——韓山書院比肩，以至於《永樂大典》稱當時「潮二書院，他郡所無，文風之盛，亦所不及也。」

寶祐四年（1256）周梅叟升任廣東轉運使。同年，梅叟長子周煒與文天祥、陸秀夫同榜中進士。約景定年間 (1260-1264)，周梅叟舉家與三位胞弟一同卜居潮陽新興鄉之泗港（今峽山橋東）。

相傳梅叟先在潮南成田尋地，因嫌近海不夠藏風而棄去，

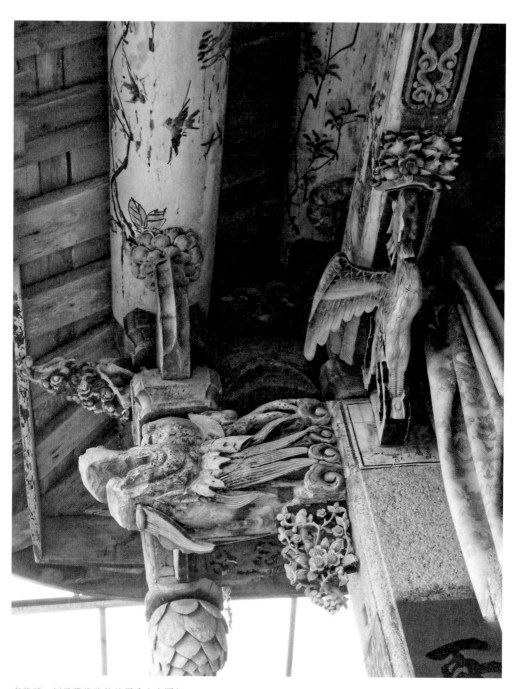

有龍頭、倒吊蓮花裝飾的周氏大宗門架

至小北山，又因缺水而作罷，經多次勘察，才卜居於泗水邊的葫蘆地上，且「奉父祖至泗水，建祠祀之」。宗祠經十世明正德舉人、理學學者周孚先和十一世祖明大理寺卿周光鎬父子拓建後為「中外階砌，可容千人駿奔」三進兩天井雙拜亭格局。周光鎬因平越夷亂有功，明神宗特賜建龍頭祠，誥封三代。

今日所見的泗水周氏大宗，依然屹立於四水歸堂的葫蘆溪水旁！祠前有兩足跪地的麒麟照壁，龍頭、鳳尾井置於前後，祠內牌匾高掛，粗壯的樑架桁柱與隨處可見的肥大蓮花瓣（先祖《愛蓮說》的遺韻），以及被漆成白色、畫上花鳥的白桁，與恢弘大氣的朱砂樑架，構成了與普通祠堂紅桁綠桷不同的紅白相間琳琅滿目的祠內空間，凸顯出周氏大宗特別的貴氣！

而祠之所以「泗水」為名，除點明此處匯聚眾流外，還透露出周氏族人對文化「捨我其誰」的心態！「泗」，出《書·禹貢》之「泗濱浮磬」。古「泗水」指源於山東蒙山而流經孔子故鄉的一條古河道，子在川上曰：「逝者如斯夫，不捨晝夜」的「川」即泗水。朱熹的「勝日尋芳泗水濱，無邊光景一時新，等閒識

周氏大宗龍頭祠屋角，確與本地民居的樣式不同，顯出特別的貴氣。

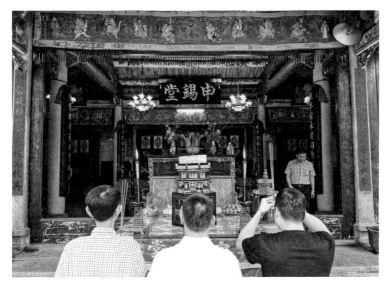

周氏子孫在大宗祠申錫堂裡祭拜先祖。

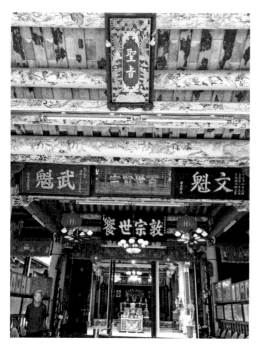

周氏大宗祠內牌匾高掛，最突出的當然是掛在最上端的「聖旨」了。

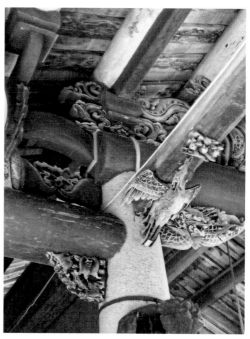

粗壯的石柱與朱砂紅桁縱橫交錯，交接處的生硬感被古樸生動的木雕裝飾所化解。

周氏大宗祠門廳中樑正中所繪的周子太極圖。

與普通祠堂紅桁綠桷不同，周氏大宗白桁綠桷，畫滿花鳥，這代表着潮汕祠堂的最高規格。

得東風面，萬紫千紅總是春」，亦是吟泗水的。

　　到明成化十八年（1482年），泗水八世祖（梅叟為三世）媽鄭氏從娘家求得泗港西北約三公里的風水寶地桃溪「圖溪」，攜兩子來此創寨。也許是得靈氣所助，三代之後，便有周孚先中舉人、周光鎬官至大理寺卿、周光訓舉孝廉被朝廷封為「明經孝子」之盛事。嘉靖年間的太史呂懷深感此地鍾靈毓秀、名士輩出，欣然為桃溪寨東門題「賢士里」以示嘉許。

　　東低西高的桃溪，民間流傳有「前有亭前湖，後有飽滿埔，兩畔垂結帶，正是富貴圖」詩讖，周氏族人依詩建屋，以至入明之後，名列潮陽四長老之一的巨富、人稱「千石亞公」的十六世祖周翼軒，便在寨內建成寨中寨——「塗庫」（圖庫）寨，成為「圖」字的最好註解，故桃溪過去又稱圖谿。

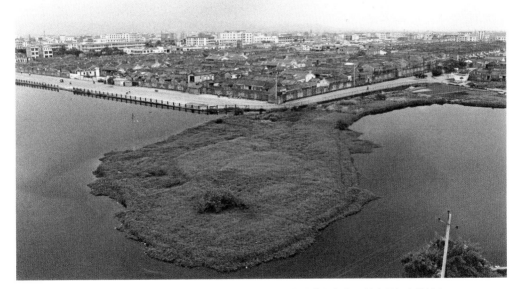

「大溪數彎，曲抱環繞」如太極的桃溪，是潮汕歷史上聲名顯赫的「周都爺」周光鎬誕生的地方。

桃溪寨東門「賢士里」，為明太史呂懷所題。

桃溪寨裡幽深的巷道。

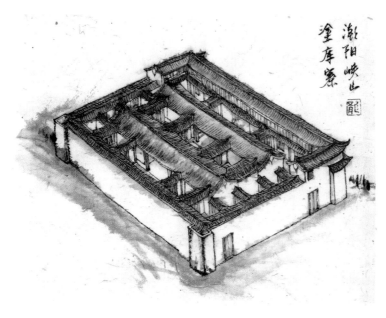

建於明代的寨中寨——
桃溪「塗庫」（圖庫）寨，
是潮陽四長老之一的巨
富、人稱「千石亞公」的
十六世祖周翼軒所建。

　　周光鎬在《泗水周氏宗乘》之《宅第志》極言圖谿之美：
「山龍自南山龍樓鳳閣山發脈……見水而止，是為圖溪。一支自
左，起自塔山，東走建崗，是為城廓。前則大溪數彎，曲抱環
繞，東西二山並峙，水口大而石樑束之。祥符塔於左席，大帽
山為賓。」好一個「大溪數彎，曲抱環繞」，簡直如一個完美的
太極！在潮汕歷史上聲名顯赫而被後人尊稱「周都爺」的周光
鎬，就誕生在這個太極水面上。據說那年山洪暴發，他們家避
水坐船漂到村前「月印池」，四柱皆火的周都爺就在船上降生！

　　周光鎬（1536−1616），字國雍，號耿西，嘉靖舉人，隆慶
進士，歷任南京戶部主事，吏部郎中，順慶知府、陝西按察使等
職，後因平寧夏亂有功，拜僉都禦史（故民間尊稱「周都爺」）、
巡撫寧夏。萬曆二十四年，升大理寺卿，後見朝政日非，便三
疏乞休。退居之後，在峽山建「明農山房」，葺祠修譜，崇禮立
約、濟災立倉，捐地建屋；以朝廷賜金，修恩波橋，重建祥符
塔，著書立說，留有《周氏宗乘》及《明農山堂集》諸作，國學
大師饒宗頤稱「潮州明人專集稱完備者，此最為巨著矣。」

　　萬曆二十五年，從大理寺卿息肩明農的周光鎬，獲皇帝欽
賜在寨內肇建三代誥封家廟「觀德堂」，並帶頭捐出欽賞及積俸
四百餘金。至萬曆二十九年，最終建成了一座三進二天井的仿

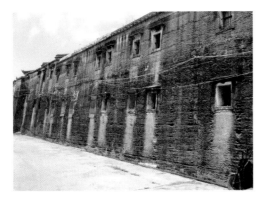

「塗庫寨」外牆，窗為後開。　　　　　　　　「塗庫寨」祠堂中的老鼠偷荔枝木雕裝飾

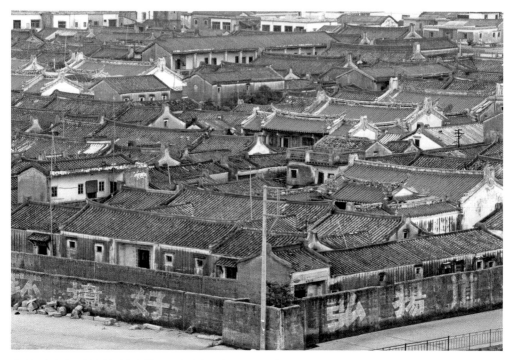

萬曆二十九年，周光鎬獲皇帝欽賜在寨內建一座三進二天井的宮殿起的家廟「觀德堂」，圖中間桔紅色屋頂即是。

今天，據說為周光鎬題刻的「山斗垂範」尤在。

周光鎬重建的峽山祥
符塔。

明式宮殿起的建築：龍頭屋脊，雙拜亭，房樑畫龍，中廳「聖
旨」匾及明權臣張居正題「綸錫自天」牌匾，石門有據說為周
光鎬題刻「山斗垂範」等等。

　　晚年的周光鎬，在其父隱居之處重建玉峽山房（又稱「明
農山堂」），其地二山對峙，一江中流，草木碧綠如玉，前人有
刻石「玉峽」二字。以他們父子隱居於此，故「玉峽山輝」成
為潮陽古八景之一。他晚年著述客徒之第，後來被裔孫改建為
「周氏家廟（纘緒堂）」。

　　纘緒堂位於峽山街道恩波路，建於明萬曆三十六年
（1608），也為誥封三代之龍頭祠，三進兩天井，雙拜亭，抬樑
式樑架，祠前有麒麟照壁和朝天獅一對，藏有聖旨匾和象牙朝
笏等，今天，已成為紀念和瞻仰先賢的名勝。

自從泗港開基以來，周氏在此地創祖已七百餘年，在圖谿創寨也有五百餘年，經過近三十代傳承，派生出幾十多個村落，繁衍出數以十萬計人口，人才輩出，開枝散葉於海內外各地，且均以其先祖為榮、崇文重教、知書達禮，團結拚博、熱心公益……使周氏成為遠近聞名的累代簪纓的望族。

三進兩天井．雙拜亭的纘緒堂是本地紀念和瞻仰先賢的名勝！

位於峽山街道恩波路，建於明萬曆三十六年之纘緒堂龍頭屋脊嵌瓷裝飾。

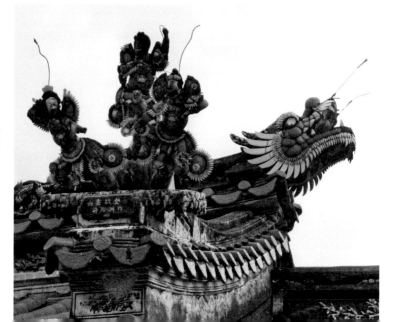

程洋崗和臨江寨

　　位於澄海城東北十五里處，向有「粵東襟喉、潮州門戶」之稱的程洋崗，又名「大娘巾」，是唐宋海上絲綢之路的重要口岸鳳嶺古港的所在地，以人文蔚盛、名醫薈萃著稱，其中尤以傳承了五百餘年的「程洋崗衛生館蔡氏祖傳婦科」最具代表性。

　　蔡氏族譜云：「明弘治年間，蔡敏齋素精岐黃，為士林所重。」其子蔡九敏幼承庭訓，繼承醫業。相傳有一年蔡九敏到福建為岳丈祝壽，其時正值明清交替，社會動蕩，海盜滋生。有一股海盜探知此次壽禮頗豐，前往劫掠，但鄉民早有準備，海盜入鄉即為民團所執，按例當立斬無赦，九敏見狀，心生憐憫，對鄉民言：「今天乃大喜之日，斬之不吉，不如做一善事，將其放生，曉以大義，以冀其悔過自新止惡從善。」眾人認為言之有理，對海盜進行一番教育之後，將其釋放。到了清

程洋崗原名大樑崗（俗稱「大娘巾」），原意指韓江出海口沖積形成的一條如樑高崗，在鳳嶺及雞翁山之間形成龍脈，圖中的民居厝屋就圍繞這條龍脈展開，頗為壯觀。（凌學敏攝）

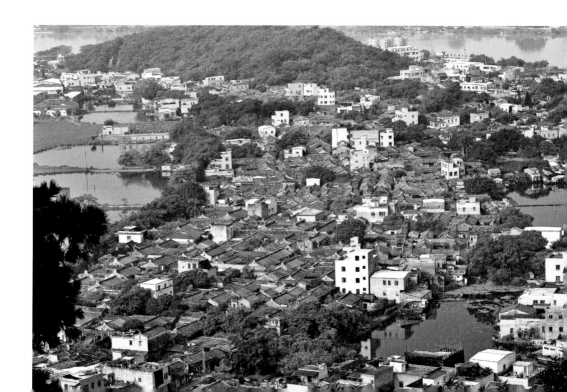

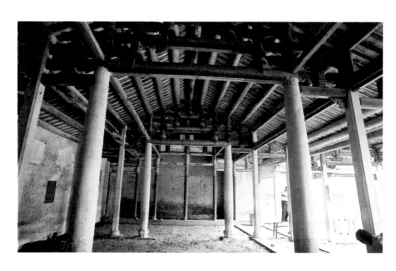

程洋崗的蔡氏大宗祠。此
為正在重修時的情形。

順治二年的某一晚上，忽有一群穿黑衣黑褲，肩挑沉重的箱子
的人悄悄來到蔡家，他們魚貫而入，將箱子一字擺開，然後請
出蔡九敏，將箱子打開，裡面盡是金光閃閃的金銀財寶和古玩
珍籍！原來，這是當年被救海盜前來報恩，九敏一一謝絕，眾
皆匍匐跪求，且聲言蔡公若一毫不受，就要當場燒毀，九敏這
才將一箱醫籍珍本留下。此後，蔡九敏與其子蔡俊心經多年研
讀，編成歌訣，且結合自己的行醫經驗精製出了療效顯著的婦

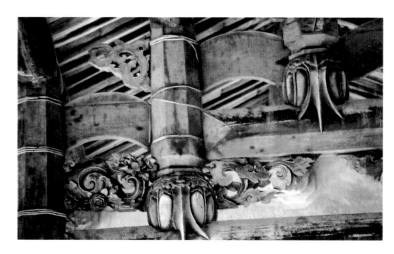

此為近年重修前的蔡氏大
宗祠後廳樑架上的雕飾。

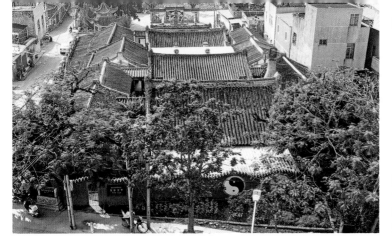

建於明代的程洋崗丹砂古寺是典型的三教合一的廟宇。圖為從其所背靠的虎丘山俯瞰的全貌。

科良藥，故其族譜云：「蔡俊心得授醫籍珍本，於康熙年間創設程洋崗衛生館，並將其編成醫論歌訣，編撰《婦科雜症》12卷，集為家藏，傳授後世。」從而成就了享譽海內外的「程洋崗衛生館蔡氏祖傳婦科」。

程洋崗蔡氏為宋端明殿學士蔡襄的六世孫、潮州知州蔡規甫之後。其祭祀先祖的蔡氏大宗祠始建於元代，經明代重建以後，基本保留原來的形制與古韻，直到近年重修之後，才煥然一新。

除蔡氏大宗祠外，程洋崗還有建於明代的丹砂古寺，這可是典型的儒道釋三教合一的古寺；還有建於明代萬曆年間的晏侯廟，以及大量的府第和書齋。目前，有保存完好的祠堂20座、府第33座、書齋31座。如「中憲第」為清末著名實業家薛同泰所建，薛與丁日昌有八拜之交，後丁日昌為他在朝中謀得「中憲大夫」之封贈，遂建此第。第中設花園書齋，上建二層重檐的八角樓，書齋背靠雞公山[1]，故書齋名「金雞吉」。民國年間，避難來潮的蔡元培曾應薛同泰之邀在此住過一段時間，並為該第題了「明德惟馨」牌匾。該第後來賣給了蔡家，現門匾上的「中憲第」三字為主人蔡士烈（1893—1983年，曾任新加坡華僑民德中學校長、汕頭市嶺東新醫學專修院教務主任、隆都聯合診

[1] 雞公山山巔巨石縫中長有一形似金雞獨立的大榕樹，俗稱雞公樹，是古代返鄉潮人認家的標誌之一。

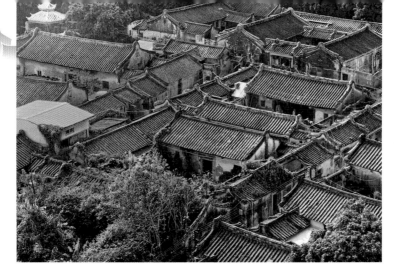

圖中憲第及周圍建築俯瞰。圖中左上角即為近年復建的八角樓，可以想象蔡元培當年在樓上品茗論道的場景（黃彥勇攝）

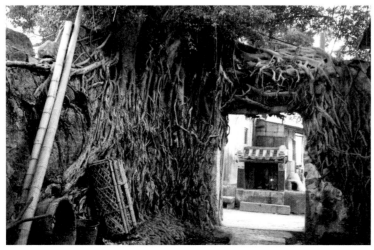

被榕樹根包抱的程洋崗仙巷巷門，正對巷門，是一抵煞的土地廟。

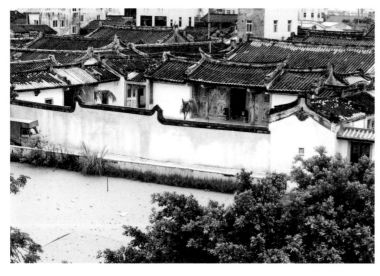

修復後的程洋崗蔡氏岳祖（加合）祠，也是始建於宋元時期的古祠。

所所長。晚年被聘為廣東省文史館館員，懸壺之餘，精擅書畫）
手書，著名書畫家蔡仰顏就出生於該第。

　　據《澄海拾史》統計，程洋崗直接以齋、軒、盧、園、圃、
小築、別墅、山房、陋室、書屋為名的書齋庭園竟佔住宅總數
的百分之四十以上，平均不到百人就有書齋一座！其中以蔡氏
杏園書屋最着，該書屋設於住宅一角，幽深僻靜，清代宰相劉
墉為之題寫的「題襟館」匾額仍保存完好。此外，知名的書齋還
有梅園、松園、柏盧以及著名書法家許乃秋的乃秋小盧等等，
這些書齋凸顯出程洋崗深厚的文化底蘊。

　　在程洋崗山腳，還有抗元英雄陳吊王屯兵的臨江古寨。陳
吊王名陳遂，福建漳州人，南宋咸淳八年（1272 年）聚眾起
義，轉戰於閩粵贛三省邊界，當年義軍有 58 個寨，臨江寨即其
一。臨江寨依山而建，東寨門由兩根碩大的直立石柱支撐，上
橫一巨大一纖細的兩塊弧形石條，在寨牆和古榕虬根的繞抱簇
擁下，凝重渾厚、古樸滄桑，極具宋元古韻。

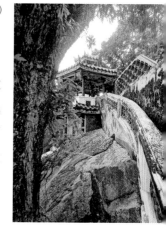

中憲第的八角樓，其實
是魁星（文昌）樓，蔡元
培曾在最靠近的房間住
過。著名書畫家蔡仰顏也
在該房出世。

潮汕崇文重教的傳統，在以重視文化著稱的澄海表現
得淋漓盡致。圖為澄海程洋崗的蔡氏杏園書屋。

中憲第為清末實業家薛同泰所建，蔡元培曾避難於
此。現「中憲第」三字為廣東省文史館館員蔡士烈
所書。

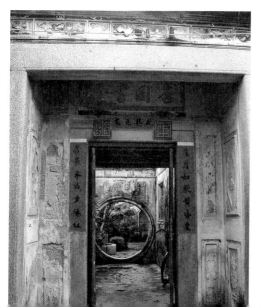

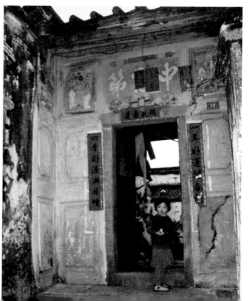

古榕倚抱的臨江寨門，
古樸滄桑，極具宋元
古韻。

程洋崗某宅照壁，照壁前
亭亭玉立的清荷，象徵著
主人不俗的人生境界。

程洋崗明代的丹砂古
寺是典型的三教合一
廟宇，圖為蔡仰顏書的
橫匾。

鴛鴦寨

　　潮汕歷史上雖然沒有充當過大戰場，但各個朝代的交替，貴胄的南奔，復國的希望和追兵的圍剿常在這裡展開最後的廝殺，這大動亂年代往往就是潮汕到處興建圍寨的契機。如民國《潮州志》中《兵防志》所言：「古時大亂，鄉無不寨。……若晚明嶺東一隅，鋒鏑相尋，忠義之士，痛異族侵夏，起兵勤王，避難者從而依之；梟雄之徒則以為窩，屯所鄉寨之盛，蓋莫止於此矣。」據民國《廣東通志稿》的《嶺東山寨記》統計，當時潮汕一帶就有圍寨 269 個，僅揭陽一縣，就有 98 個之多，可謂「鄉無不寨」。

　　順治二年（1645 年），由揭陽霖田都石坑村武生劉公顯帶領的依附南明小朝廷、後又聯合鄭成功抗清的「九軍」，以鄭厝、許厝和洪厝三寨聯合組成的鴛鴦寨為據點起兵，到處劫掠，當時的揭陽知縣吳煌甲命潮汕各地建寨自衛。順治三年（1646 年），南明隆武帝詔封劉公顯為左軍都督，授鎮國將軍，賜其在家鄉建三面環水、佔地 3300 平方米的將軍府。該府外有厚過半米的寨牆，上設更樓、角樓並在四周設門，內分東西兩條直巷和南北五條橫巷，還有庫房、糧廨、馬廄、水井等一應俱全。順治八年（1651 年），清兵數萬人圍困鴛鴦寨三月，寨中食盡乞降，降後全部被殺，鎮國將軍府和鴛鴦寨悉被焚毀，今僅存被燒焦的斷牆殘垣，在山野的寒風中瑟縮。

被清軍焚毀的鎮國將軍府，只剩下斷牆殘垣。儘管該府有厚過半米的寨牆，最後還是在清軍的圍困下覆滅。

鴛鴦寨殘垣，有被火燒過的痕跡。

夕陽下的老屋，凝重而古樸，那種歷盡滄桑的美感，
令人心動。

鷗汀寨

　　在建寨熱潮中，先後出現了黃崗的黃海如、南洋的許龍、海山的朱堯、澄海的楊廣和達濠的張禮五個被稱為「潮州五虎」的最具實力的寨主。1649 年鄭成功入潮強取糧餉，先破了南洋寨和達濠寨，其餘「三虎」望風而降。鄭成功後又聯合劉公顯的「九軍」掠寨無數，寨破人亡的有南山寨、白灰寨、和平寨、溪頭寨、鷗汀寨等等，其中鷗汀寨最為慘烈。

　　鷗汀寨之得名，緣於地處韓江出海口，三面臨海，常有海鷗停歇棲息，是海盜犯揭陽、潮州的必經之地。明代萬曆年間，為防倭寇建成外有溪池水田環繞的綿延七八里的長條狀巨寨，因寨牆堅固、易守難攻而被譽為「海國干城」。

《鄭成功攻破鷗汀寨》
（林凱龍畫）

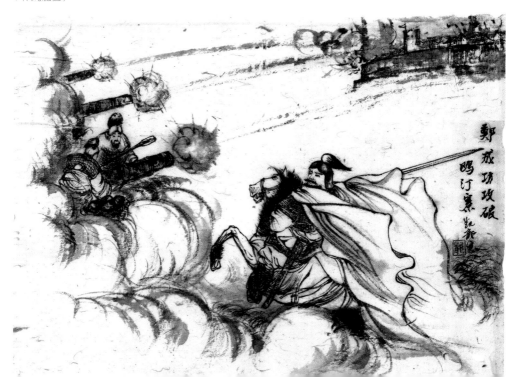

「古時大亂，鄉無不
寨」，這留有槍眼的更樓
與牆頭，是過去動亂時
代的印記。

鷗汀寨破，鄭軍「將城中
大小盡屠之」，後人建騰
輝塔紀念亡者。

　　清代初年，天下大亂，附近四鄉六里的百姓，甚至潮州和
揭陽的親戚朋友，紛紛前來避難，鷗汀寨實際上成了一個難民
營。寨主陳鐵虎（字君謔），澄海縣秀才，生性豪爽，有才幹，
善於用兵。當時，鷗汀寨有船百餘艘，壯士數千，異常強悍，
常出沒於煙濤之間，襲擾劫掠到揭陽（揭陽素稱米縣）索取糧
餉的鄭成功船隊，嚴重干擾了國姓兵（鄭成功曾被賜國姓）的
活動，鄭成功恨之入骨。

　　順治十年（1653 年），不堪其擾的鄭成功決定攻寨。他親
臨指揮，但強攻六日不下，自己還被擊中腳趾而退兵，陳鐵虎
緊隨其後在海上伏擊，使國姓兵大敗而歸。鄭成功為此恨得咬
牙切齒，立誓道：「自今日起，有國姓，無鷗汀；有鷗汀，無
國姓。」

　　數年之後，鄭成功得知陳鐵虎已去世，認為時機已到，派大
將甘輝率鐵人軍攻寨，開始並不順利，後得寨中內奸獻策：蜿蜒
七八里的鷗汀是個蛇寨，打蛇須打七寸，應先全力攻中門，使首
尾不能相救。甘輝依計而行，在寨中內奸策應下，於順治十四年
（1657 年）十一月二十三日晚攻入寨內。當晚正好是鷗汀傳統遊

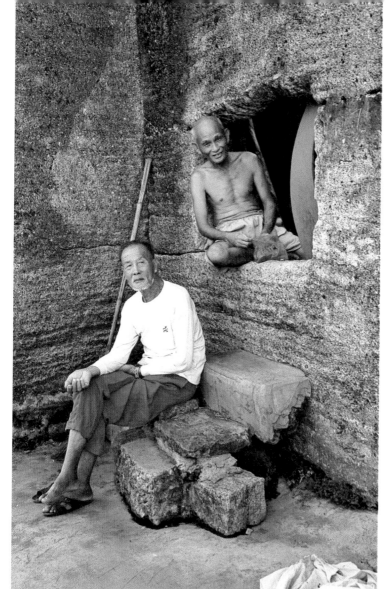

鷗汀目前隸屬於汕頭市
龍湖區，是個雜姓的現代
城鎮，圖為殘存的寨牆
和飽經風霜的老農。

神賽會，鄭軍見人便殺，「將城中大小盡屠之」！包括那些來看
熱鬧的鄰近百姓。幾天後，得知鷗汀被屠的外地親友前往收屍，
被一支經過的鄭軍發現，也被斬盡殺絕！一直等到了第二年，才
有僧眾敢往收屍，當時共收得暴骸計六萬（也有稱一萬）有奇，
火化後僅骨灰就有三百餘石，掩埋於寨北，立碑曰「同歸」，後
又建騰輝塔紀念（見《潮州府志》和《龍湖文史》第一輯）。

　　「有國姓，無鷗汀」，鷗汀人此後很長時間不准鄭姓人入寨
居住，連盧姓也不例外，因為那位帶領鄭軍破寨的內奸姓盧。

龍 湖 寨

龍湖寨古老的水井

　　與鷗汀寨同時的另一巨寨龍湖寨就幸運多了。龍湖寨位於潮州至海濱的古道上，古稱北負郡城，東枕韓江，西接原野，因四周有池塘江湖環繞而稱「龍湖」。

　　據寨前《塘湖劉公禦倭保障碑記》所載，明末嘉靖戊午年（1558 年），倭寇犯潮，恣行劫掠，致使沿海民眾，人心惶惶。此時，正好「致仕」回鄉的士大夫劉見湖目擊此事，遂帶領民眾「建堡立甲，置柵設堠」，築起了龍湖寨以自保。並「鼓以義勇，申嚴約束，相率捍禦，民賴以寧」。當時鄰近市鎮咸遭倭寇荼毒，龍湖寨卻完好如初，鄰近村落民眾紛紛遷來龍湖就籍避難，以至於該寨發展成五十餘姓聚居，面積達 1.5 平方公里（150 萬平方米），擁有「三街六巷」的巨寨，儼然一座小城，故龍湖寨又有小府城之稱。

龍湖寨俯視，極目遠眺，幾不見其邊際。

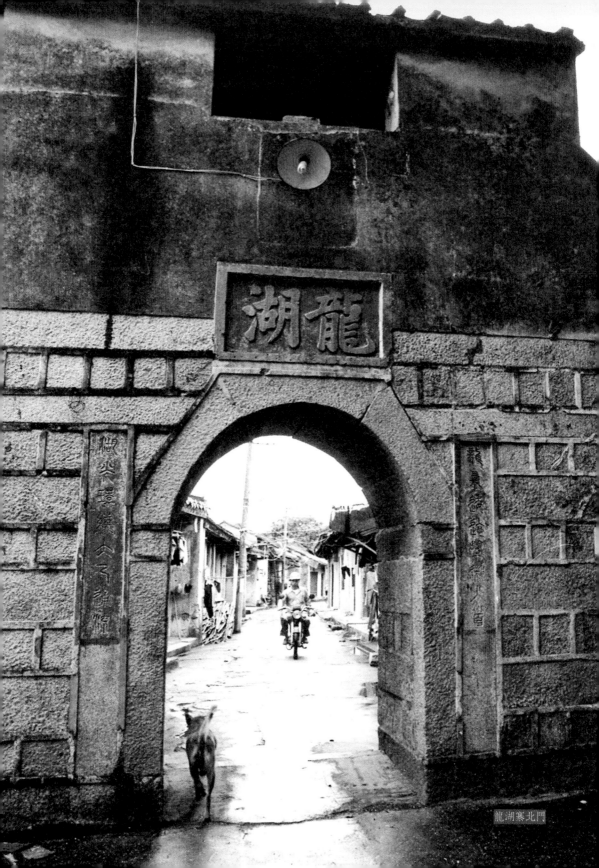

龍湖寨北門

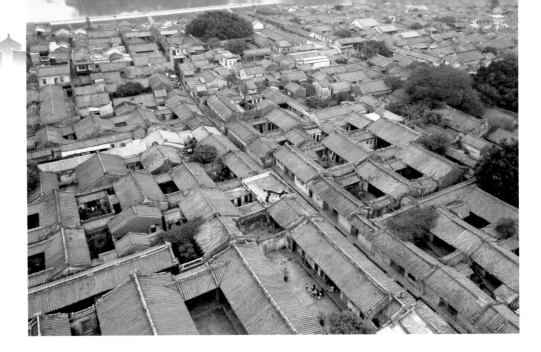

龍湖古寨鳥瞰圖（丁爍攝）

潮汕傳統臉盆架

　　據說龍湖寨是按照九宮八卦來修建的，寨中央透迤數里的直街由於形似「龍脊」而被鋪上花崗石，以象徵龍身上的鱗片。寨中設南北二門，北門有「龍氣透迤紫薇入首，湖光環繞太乙通流」對聯，寨中數以百計的建於宋至明清的宗祠、府第、書齋和宮廟，在街巷左右一字排開，有的府第庭院達八進、十進之深，其中包括北宋探花姚宏中，明朝布政使劉子興、御史夏懋學、詩人黃衍啟等一大批名人的府第，以及潮汕唯一文狀元林大欽的出生地，以惡作劇「瞎胡來」著稱的窮秀才夏雨來（應是普通話「瞎胡來」的音譯）的故居等。

　　龍湖寨歷史上以重文崇教著稱，全寨書齋數量不少於 30 處。著名的有黃姓的「江夏家塾」和「讀我書屋」，以及「梨花吟館」、「抱經舍」、「雨花精廬」、「怡香書室」、「卯橋詩莊」等等，它們或為宗族所設，或為私塾，均配有雅緻的門聯，如「讀我書屋」有聯：「讀史方知司馬筆，我詩不讓杜陵篇」，「卯橋詩莊」有歲進士許促仙聯曰：「讀書常至卯，溪漲欲平橋」等等。甚至還有為女子設的私塾，明崇禎年間，龍湖寨「家資豐盈甲於潮州」的員外郎黃作雨，不僅在自家院落設立書樓，供男童讀書，還於中平巷頭設立了女書齋，供族內小姐們就讀。

　　龍湖寨北門，有一座祭先生王侗初的祠堂。明萬曆年間，王侗初和一謝姓弟子自福建到此開館授徒。二人將精力全用於教學上，以致沒有子女傳後，他們死後，學生們「哀其無後，而設專祠以祀」。此事後來為乾隆年間潮州知府周碩勳知道，周特為該祠撰《王生祠記》，對這種尊師重教之風大加讚賞。而龍湖寨也人才輩出，據不完全統計，龍湖寨歷史上曾走出53位進士和舉人。

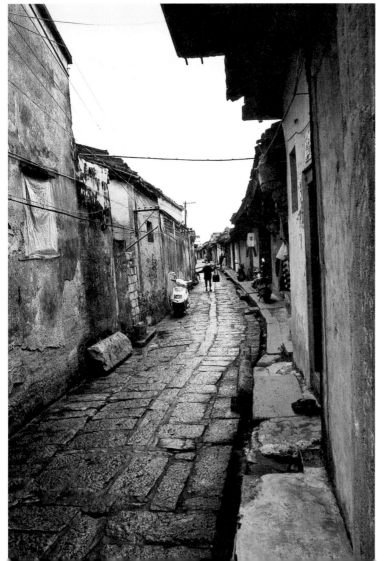

龍湖寨的街道以石鋪成，象徵龍身上的鱗片，以副「龍湖」之實。

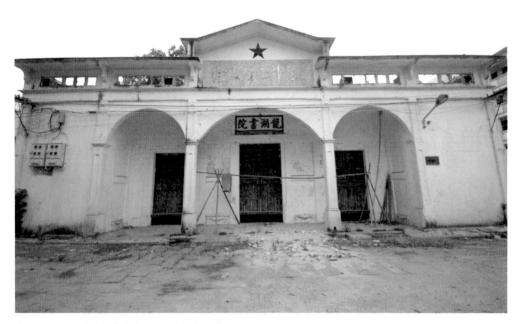

龍湖寨歷史上以重文崇教著稱，圖為龍湖書院。

龍湖寨悠深的巷道　　龍湖寨街道兩邊，有眾多府第民居。

永寧寨

　　位於澄海隆都前美村的永寧寨是一座四周有溝渠池塘護衛、明堂開闊、眾水匯聚的佔地超過一萬平方米的長方形巨寨。該寨為創鄉始祖陳家裒十二世孫、曾任清內閣中書的陳廷光於雍正十年（1732 年）所建，和毗鄰「陳慈黌故居」一樣，是陳家裒派下子孫鼎盛的歷史見證。

　　永寧寨建在四面有山高起、中心低陷的俗稱「鼎臍」（潮人稱鐵鍋為「鼎」，其中心凹陷處稱「鼎臍」）的低窪地上，過去常「做大水（水患）」。然而，「水」又是財。村中「三年不做水，豬母能戴金耳環」的俗語，就反映出村民對「水」的另一心理。因此，如何利用鼎臍的低窪位置使眾水歸堂，食正財運，而洪澇時又能有效抵禦洪水，是對建寨者的一大挑戰。

永寧寨寨門·渾樸厚重·固若金湯！

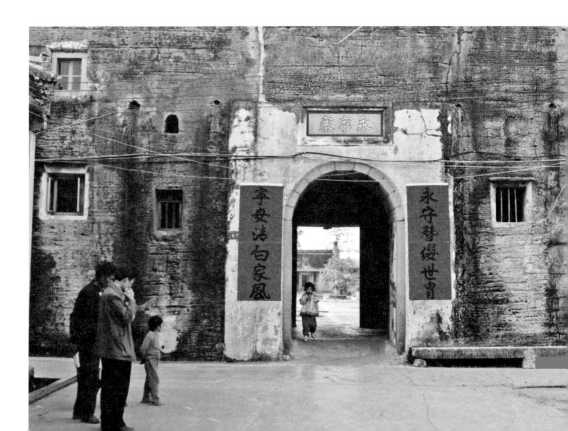

為解決這一問題，陳廷光特地請來了國師郭禹藩進行設計。首先在「理水」方面，是把護寨河和寨池挖深挖大，用挖出來的泥土墊高寨基，然後在水口兩端設置可通舟楫的水閘控制水位，並將寨牆加高加厚，特大洪澇時關閉寨門，利用護寨河提供補給。其次，是用三合土夯築堅固的厚達 80 公分的寨牆，再環倚寨牆建互相交聯的雙層樓閣，屋面上設逃生的通道，還挖了一口永不乾枯、井中有井的八卦形木壁古井……這些特殊的設計，讓永寧寨成為一個永絕水患、永享康寧的「水國干城」。

在風水上，永寧寨一反潮汕老厝背山面水、坐北朝南的傳統，而是坐西南朝向東北蓮花山，前寨牆的高度也被有意放低至僅有其餘三面 8 米高寨牆的一半，以讓主座「中翰第」能通過低矮的前寨牆吸納正前方蓮花峰的吉氣！當天高氣爽，從「中翰第」正門外望，含苞待放的蓮花峰佳氣蔥蘢，倒影浸在澄清的寨池之中，娟然如拭，「寨池澄清」是村中八景之一。

永寧寨前低後高的陽埕和後面平排的公廳，正中是以「三壁連」為主體的建築。

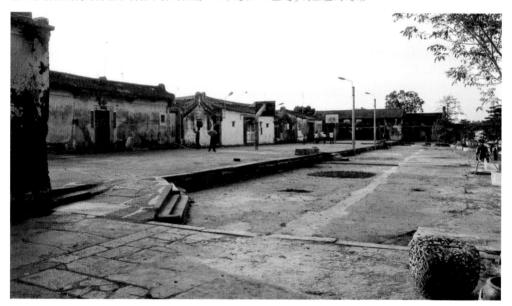

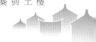

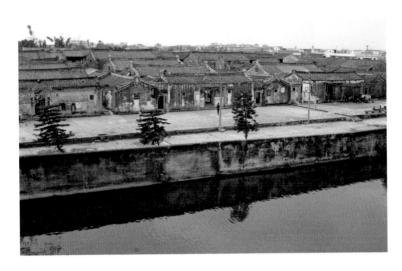

永寧寨正面一瞥

巨寨正中是一座俗稱「三壁連」的建築，中座祖堂「中翰第」大門兩側掛着一對「重宴鹿鳴」大燈籠，這是為了紀念陳廷光中舉後滿 60 甲子，經奏准為新科舉人所設之鹿鳴宴，以慶其中舉而高壽，故謂之重宴鹿鳴。正廳的松茂堂是村民祭祖敬神的地方，也是全寨的中心，寨裡所有 201 間廳房形成九條縱橫交錯的巷道圍着這個中心展開，形成前低後高、龍虎護衛的風水佳局。

永寧寨角樓

「三壁連」前闊敞明亮的陽埕，被分成三層，逐級降低，據說是為了在陽埕看戲時男女分開、互不干擾，但也可從風水學「階梯水」的角度來解釋。也許，正是眾多複雜的風水設計，使陳氏家族的後代在清末民初一度富可敵國！

永寧寨旁邊建築文園庭院一角，這是文人抒懷寄意的地方，故花木茂盛，景極清幽。

229

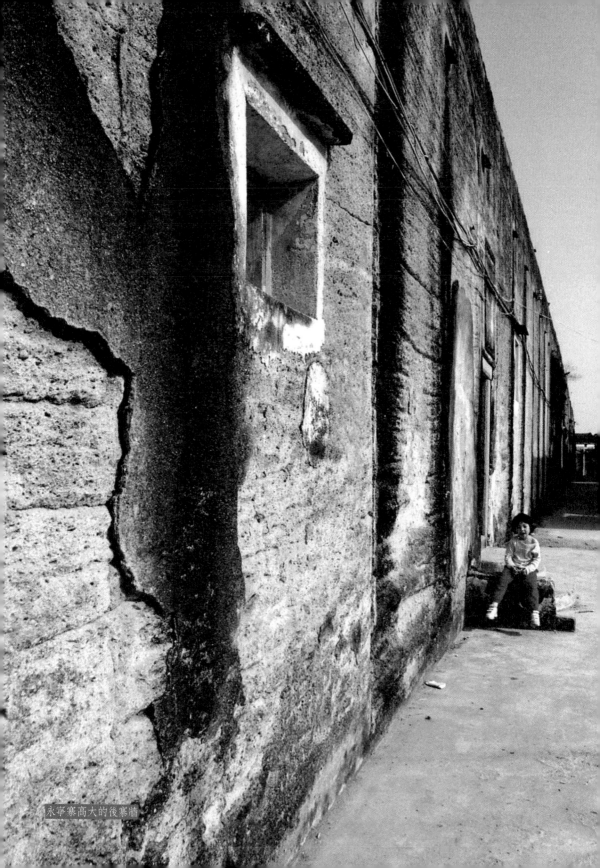

永寧寨高大的後寨牆

永寧寨旁邊建築文圍二
樓外望，可見屋頂上有用
紅色清水磚砌成的逃生
步道。

永寧寨西門外望

231

東里寨

　　位於潮陽沙隴鎮東仙村的東里寨也是一個典型的潮汕方寨。它那對稱、方正、威嚴的寨形，寨內排列整齊、鱗次櫛比的「府第式」民居，顯示出非凡的氣勢。

　　東里寨建於乾隆二十八年（1763 年），為當年航海巨商鄭毓宗所建，是一座佔地萬餘平方米的正方形巨寨，寨四周各有長近 113 米，厚 0.7 米的寨牆，四角建有更樓，共開北、東、西三門。寨裡面以三街六巷的「皇宮起」形式，整齊分佈着以家廟為中心的 22 座「四點金」，計有房 466 間。另外，在寨的四周還有 36 套二房一廳的護寨厝。

　　鄭毓宗建寨時聘請的地師是江西的吳和明，吳和明認為此地是虎地，不但要將寨建成方正的虎形，在寨牆兩旁建四個碼頭連接護寨河以象徵虎之四爪，還要在前門左右挖二圓窗象徵虎眼，甚至還有象徵虎珠的圓石。據說東里寨建成之後，對面鄉落每天不明不白死一個壯丁，說是餵了這隻老虎，於是趕緊把象徵虎眼的圓窗塞掉，故今日只能在寨前門左右見兩個圓窗的痕跡，寨前也沒人敢建屋居住，至今一馬平川，與寨後屋舍儼然形成對比。

東里寨正面俯視
（沙隴鎮東仙村委會
提供）

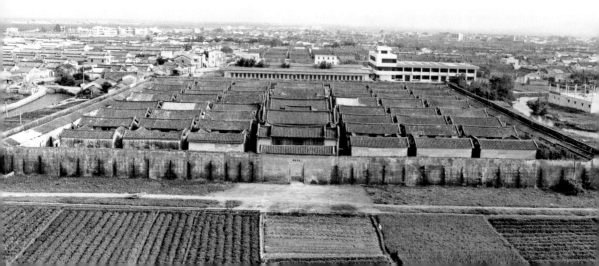

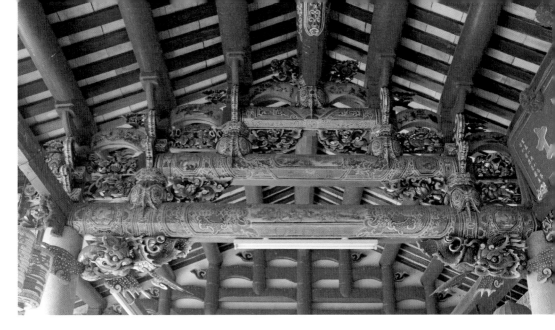

東里寨大宗祠樑架，為
五彩裝金、「紅楹綠桷」
的裝飾形式。

　　20 世紀 80 年代，祖籍東里的泰國僑領鄭午樓博士，思鄉心切，想在正面拍張全景照，但找不到制高點，最後只得花一萬多塊錢在寨前搭起一高台，請專業攝影師拍了一張俯視的全景照，拍後再把高台拆掉。這張全景照為僅存的一張。

　　地師吳和明認為，依江河來龍去脈，巨寨要坐東南向西北，坐空朝滿面向峽山的祥符塔才能得山川之靈氣；而「虎地」以祥符塔為文筆能出文武雙全的人。這樣，寨內最為高大的「七壁連」家廟，與寨門、祥符塔形成一直綫，美麗的塔影因風水的需要被「借」進了寨門，文筆被請進了廟裡，故「東里遠眺」是沙隴的一景。

　　清代末年，潮汕有「日出錢坑寨，日落東里鄭」的說法，指的是錢坑寨和東里寨的人多勢眾、民性強悍，威勢如日中天，敢於對抗官府，連被清廷賜予「展勇巴圖魯」的潮州總兵方耀也奈何不得，這可視為東里寨「虎威」對族人的影響。另如已故的東里鄉親，泰國中華總商會永遠名譽主席、京華銀行董事長鄭午樓博士，不但在商業上有巨大的成就，而且熱愛中國文化，擅長書法且精通中、英、泰文，晚年還在泰國創辦以弘揚中華文化為旨、擁有萬餘畝地產和數億泰銖基金的華僑崇聖大學，是東南亞著名的「儒商」。這又是東里人商文並重、文武兼善的見證。

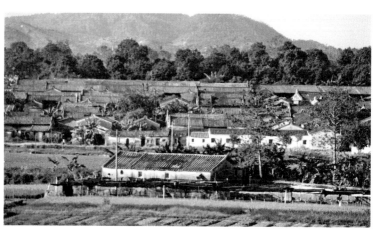

東里寨中巷道縱橫，一座座獨立的「四點金」通過幽深的巷道連接，一個個火式牆頭屋角，如勾戟利劍。

揭陽龍尾和白塔，有不少前低後高的梯形寨。

　　除上述圍寨外，潮汕還有一種防禦性極強、外圍封閉如倉庫的方形寨，因其格局似「圖」字，故稱圖庫寨（也寫成「塗庫寨」）。如位於揭陽仙橋永東鄉的塗庫村，就是一個規模較大的圖庫寨，主體建築是建於清雍正年間、佔地 2000 多平方米的大宗祠——古溪祠堂，該祠堂為三進，中軸綫上有三廳相互，前中廳進深三間，寬五間，後廳進深五間，寬三間，供着數以百千計的祖宗牌位。潮陽峽山鎮桃溪鄉塗庫寨則為兩層，四角有角樓，對外不開窗，但裡面巷道相通，洞門相連，有如地道。

　　此外，潮汕的老寨還有橢圓形寨（如潮州鐵舖的尚書寨）、梯形寨（在揭陽靠山的龍尾和白塔的眾多古寨中，可見這種前低後高的梯形寨）、月眉寨、六角形寨、散形寨和連體寨等等，這些形形色色、變化無窮的古寨構成了潮汕平原獨特的寨文化。

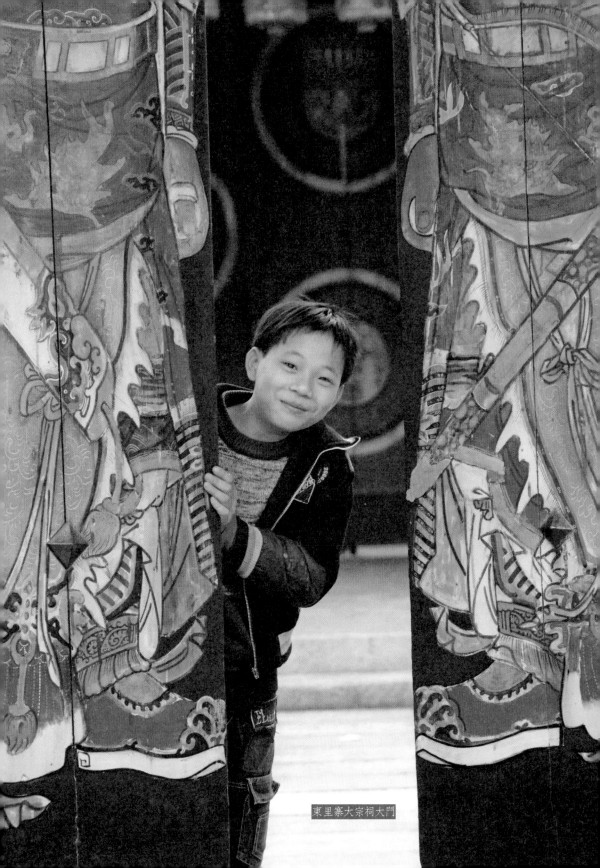

東里寨大宗祠大門

東里寨寨門

三饒道韻樓

　　潮州的饒平山區擁有六百多座土樓，其中以道韻樓名聲最着。

　　位於饒平縣三饒鎮南聯村的道韻樓建於明萬曆十五年（1587年），內切圓直徑 101.2 米，周長 328 米，總面積 1.5 萬平方米，是目前為止中國發現的最大的八角形土樓。

　　道韻樓的八角造型是仿八卦形狀而建的，樓裡每一卦長 39米，有樓 9 進，八卦共 72 間，卦與卦間用巷道隔開。每一樓間模仿三爻而設計成三進，一二進為平房，第三進連接外牆為三層半樓房，樓高 11.5 米，底層牆厚 1.6 米，由黃土夯築而成，牆基墊兩層青磚，固桷用竹釘，雖歷經多次大地震而完好如初。樓中兩戶合用一水井，還特意在中間陽埕空地上左右挖兩眼公用水井，以象徵太極兩儀陰陽魚之魚眼。還仿照諸葛八卦陣生門入、休門出的原理，在大門一側另開一休門以出寨。

　　據說建樓的黃氏先祖原來打算將道韻樓建為圓樓，但屢建屢倒，不得不擇地另建，後有高人言此地乃「蟹地」，須建八卦樓才能穩住，黃氏先祖於是倒轉回來，依八卦之形才順利建成，故該樓原名「倒穩」，後因潮語「倒穩」與「道韻」音近而改為今名，並請饒平黃氏宗親、明禮部尚書黃錦題額。

道韻樓俯瞰（黃曉雄攝）

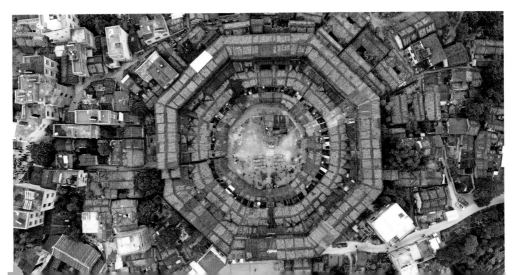

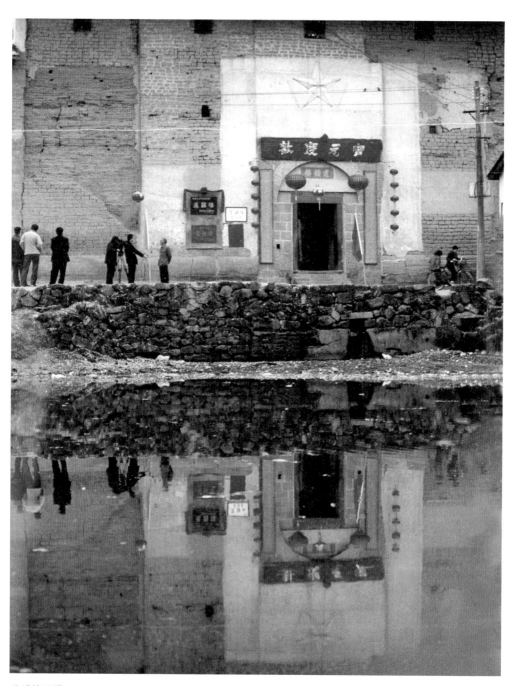

道韻樓正門

　　為了提振文風，道韻樓特坐南朝北朝向北面的筆架山，而令人稱奇的是樓中八卦的每一卦各出過一個舉人，全樓剛好有八人中過舉！而與全樓共享數條樓梯的客家土樓不同，潮人居住的道韻樓為一戶一梯的多進形式，顯示出潮人對私密性和獨立性的重視。

　　在潮汕山區數百座土樓中，比較有名者如饒平縣上饒鎮馬坑的鎮福樓。該樓建於永樂十一年（1413 年），東西長 90 米，南北長 98 米，是目前廣東最大的橢圓形土樓，它高 3 層，有 60 開間，圍牆厚達三米多。其他如建於明萬曆年間的饒平縣饒洋鎮赤棠村新彩樓，是樓高 14 米的四層土樓，也是潮汕最高的圓土樓。

　　在潮汕半山地帶，則有不少處於土樓與圍寨之間的「樓寨」。如建於清嘉慶年間的潮州鐵舖八角樓寨，外形為不等邊八角形，中間是一座兩進的公廳，住房圍繞寨一周共 27 間，每間分三進，堪稱一個小型道韻樓。此外，還有官塘象山鄉的長遠樓和儀鳳樓、磷溪區的保定樓等等，這些大大小小的樓寨構成了潮汕半山區地帶動人的建築樂章。

道韻樓仿諸葛亮八卦陣生門入、休門出的原理開二門，這是從生門進入樓內的村民。

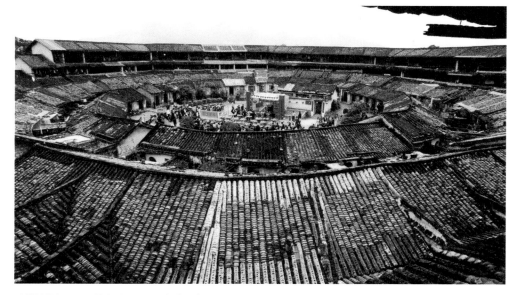

道韻樓俯視，可見樓中村民正在祖堂前空地上祭祖。

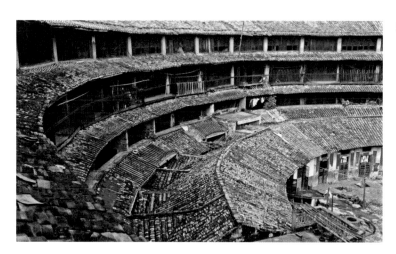

道韻樓內一角

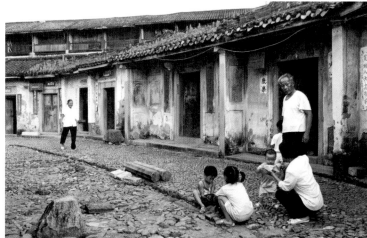

道韻樓每一卦，歷史上
均出過一個舉人。圖為道
韻樓裡人家。

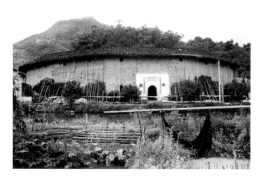

位於潮安縣鳳凰鎮的另一圓土樓 —— 纘美樓

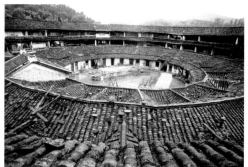

纘美樓為群山所環抱，圖為纘美樓內景。

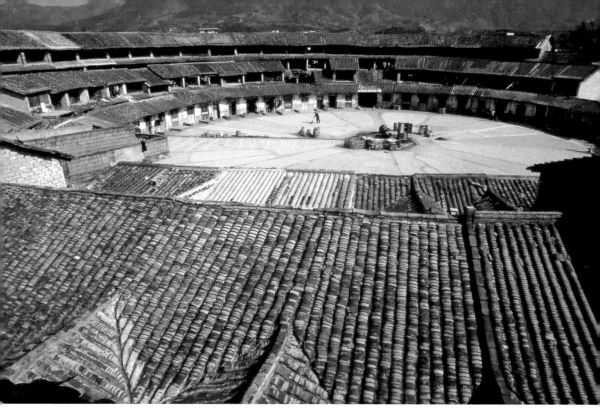

上饒鎮馬坑的鎮福樓，是饒平最大的橢圓形土樓。

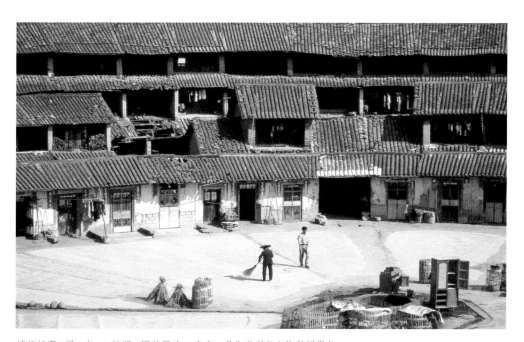

鎮福樓高3層，有60餘間，圍牆厚達3米多，現為廣東省文物保護單位。

圍寨的寨門

第五章

宗教建築

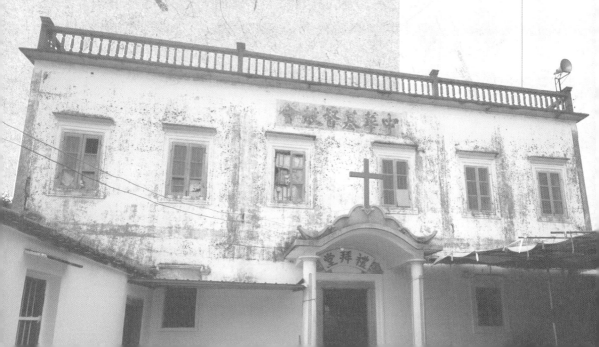

巍峨典重的儒家建築

　　自漢代董仲舒提出「罷黜百家，獨尊儒術」以來，儒家思想逐漸成為中國傳統社會的主流意識，成為實際上的國家宗教。與之相關的建築如文廟、學宮、書院、先賢祠等等，在崇文重教的潮汕均有不少遺存，它們或以規模巨大、歷史悠久，或以巍峨典重、含蓄溫蘊著稱。如揭陽市的揭陽學宮，其規模不但為華南諸學宮之冠，而且是全國同級學宮中的最大；潮州市的韓文公祠，是全國最早也是最著名的紀念唐代大儒韓愈的祠宇；與之同時誕生的韓山書院，也是廣東省第一所書院呢！今天，在韓山書院原址上設立的韓山師範學院，正在延續韓山書院的香火，如果不人為「斬斷」與歷史的聯繫，潮汕「大學」的歷史，能由此而溯至千年以上。

在崇文重教的潮汕，與儒家相關的建築均有不少遺存，圖為著名的宗山書院坊，為明代大儒王陽明弟子、先賢薛侃所建。

韓山書院幽靜的千年庭院

揭陽學宮

位於揭陽市榕城區韓祠路口的揭陽學宮，是一座初創於宋紹興十年（1140年）的縣級學宮，在清光緒二年（1876年）經過最後一次改建之後，終於形成面積超過兩萬平方米，三路五進，中路為祀孔子之「廟」，東西二路為習儒之「學」的廟學一體的巨大建築群落。

揭陽學宮採取中軸對稱、環抱圍合的格局與高台基殿堂式結構，由照壁、欞星門、泮池、大成門、大成殿、崇聖祠連成的中軸綫，左右配以由玉振門、金聲門、名宦祠、鄉賢祠、東西廡、東西齋連成的中路，與由忠孝祠、明倫堂、教諭署、文昌祠、文昌閣、享祠等組成的東西二路，構成一個起承轉合、前後呼應、氣勢非凡的空間，營造出一種巍峨典重而又整飭嚴謹的儒家文化氣氛，讓拜謁者產生敬畏。

揭陽學宮為華南學宮中較大的一座。

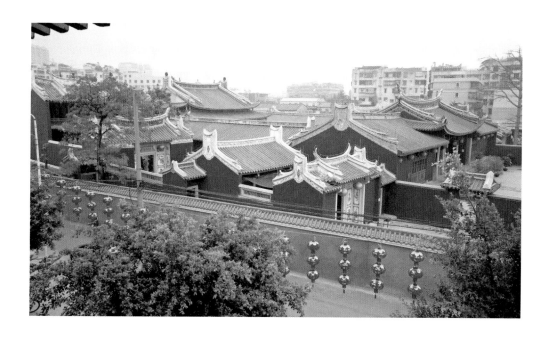

　　作為向孔子行禮習儀和施行教化的典範，廟學建築須以曲阜孔廟為範本而不能隨意改變，但揭陽學宮為了在建築中體現出個性和地方特色，還是在裝飾上下了些工夫，其做法是：在面向孔廟的「鯉躍禹門」照壁上，採用潮汕常見的嵌瓷與塑繪結合的形式；大成殿內金碧輝煌的神龕，以及四根石質金柱上盤繞的四條巨龍，也用玲瓏剔透的潮汕木雕。此外，學宮內外通透的圍廊，廣式陶塑與潮式灰塑相結合的屋脊裝飾，生動起翹的翼角，向上衝出的宏偉華麗的木火式牆頭等等，都是揭陽學宮的地方特色。

從揭陽學宮中軸的大成門看大成殿，有種莊嚴肅穆、巍峨典重的感覺。

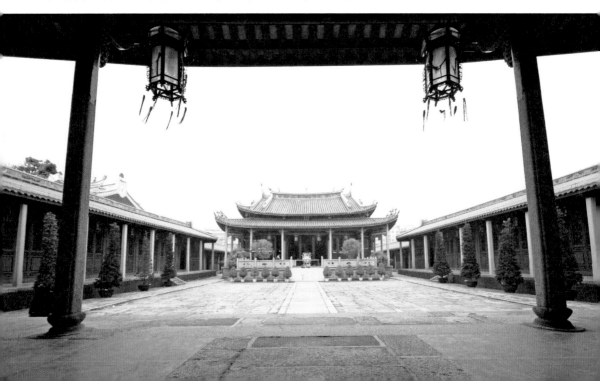

大成殿內金碧輝煌的神龕與孔聖人塑像　　　　　　石質金柱上盤繞着四條玲瓏剔透的木雕巨龍。

揭陽學宮大門前華麗的龍跳天門巨型浮雕照壁，採用嵌瓷和灰塑相結合的形式，是本地民間工藝影響官式建築的實例。

韓文公祠

　　潮汕地區有不少祭祀先賢名宦的祠宇，其中以位於潮州韓江東岸筆架山——韓山主峰下的潮州韓文公祠歷史最為悠久也最具代表性。

　　始建於北宋咸平二年（999 年）的韓文公祠是紀念「文起八代之衰，道濟天下之溺」的唐代大儒韓愈的。《永樂大典》卷五三四三引《三陽志》言：「州之有祠堂，自昌黎韓公始也。公刺潮凡八月，就有袁州之除，德澤在人，久而不磨，於是邦人祠之。」

　　韓愈於 819 年因諫迎佛骨被貶為潮州刺史。在路上，年已51 歲的韓愈以為到潮州這個「漲海連天，毒霧瘴氛，日夕發作」的地方，肯定是「死亡無日」。但到潮後，儒家積極的人生觀又讓他很快投入到建功立業的行動中去：驅鱷魚、會大顛、祭湖神、釋奴隸，起用本地文人趙德建立了州學，教誨士民，傳播正統的儒家文化，最後終於「澤遺濱海」而「贏得江山都姓韓」了。

位於潮州韓江東岸筆架山下的潮州韓文公祠，是一高低錯落、整齊有序的建築群落。

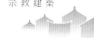

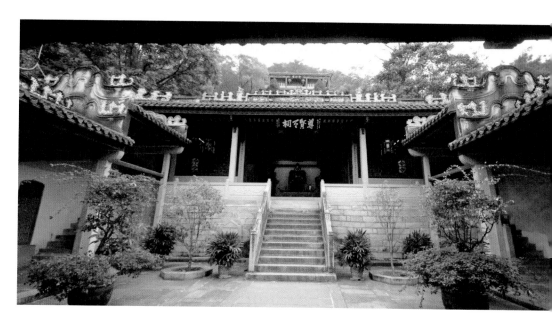

對韓公「獨信之深，思之至，焄蒿悽愴，若或見之」的潮人，其事公也，「飲食必祭，水旱疾疫，凡有求必禱焉」。而因為廟在刺史公堂之後，民以出入為艱，元祐五年（1090年），朝散郎王滌來潮當知州，遂遷廟於州城之南七里，並請蘇軾撰了《潮州韓文公廟碑》，對韓愈的道德、文章和政績作了高度讚頌。蘇軾此文，感情澎湃、氣勢磅礴，被譽為「千古奇觀也」（見黃震《三蘇文範》引）。

到南宋淳熙十六年（1189年），知州丁允元再遷韓祠於韓江對面的筆架山上。同年，又續建了連接州城和筆架山之間的廣濟橋[1]中的西橋——「丁公橋」。傳說當年韓公常登筆架山遊覽，但深感過江之苦，便請他的侄孫——八仙之一韓湘子和廣濟和尚一起造橋，故廣濟橋又稱湘子橋。韓公手植的橡木，到宋代已形如華蓋，皮如魚鱗，遮蔽屋檐。春夏之交，橡木花開，紅白相間，甚是美麗，潮人「以花之繁稀卜科名盛衰」（宋禮部尚書王大寶《韓木贊》），稱橡木為韓木，筆架山為韓山。

韓文公祠疊進的庭院，有一種蕭穆幽深的氣氛，令「學者仰之如泰山北斗」。

韓文公祠是紀念「文起八代之衰，道濟天下之溺」的唐代大儒韓愈。

[1] 世界上第一座啟閉式橋樑，與趙州橋、洛陽橋、盧溝橋並稱中國四大古橋。

韓公當年手植的橡木，
被稱為韓木。潮人「以花
之繁稀卜科名盛衰」，據
說極靈驗。圖為春天開
滿花之韓木，預示着潮
汕該年的科考也將喜結
碩果。

　　筆架山是潮州城的文峰，廣濟橋彷彿就是一支擱在筆架山
上的如椽巨筆，於是，偌大的潮州城就成了擺在韓文公面前的
一張巨大的九宮格紙庫，長流不息的韓江就如濡筆的墨水或洗
筆的清水，讓端坐於祠內的韓文公有一個遊目騁懷、自由揮灑
的空間；而緊靠筆架山主峰的韓文公祠，在左象山、右獅山的
環峙拱衛之下，通過利用高聳的山峰，陡峭的台階，迭進的庭
院，院落與亭廊的呼應與空間轉換，融合廣式潮式的建築風
格，營造出一種含蓄溫蘊、肅穆幽深而又和諧寧靜的韻味，使
「學者仰之如泰山北斗」。

從韓文公祠透過韓木外望潮州城和廣濟橋。

連接州城和筆架山之間的廣濟橋，是世界上第一座啟閉式橋樑，遠看有如一支攔在筆架山上的如椽巨筆。

以殿堂為中心的佛教建築

　　潮汕大地，寺廟林立，名僧輩出，惠照、大顛、惟嚴、道匡、慧元、大峰、道忞等等，都是不世出的高僧。其中唐代的大顛和尚和宋代的大峰祖師，是潮汕歷史上最著名的高僧。

　　大顛，俗名陳寶通，潮陽人，生於唐開元二十年（732年），惠照徒弟，曾與藥山、惟嚴同遊南嶽，得法於石頭希遷，後回潮創建白牛巖寺和靈山寺（潮汕第二大古剎，佔地 5000 平方米，為三廳六院九天井建築格局），弟子千餘人。韓愈被貶潮之後，與大顛結為莫逆，稱大顛「頗聰明，識道理」，走時還特意從州城趕到百里之外的潮陽靈山寺「留衣為別」，成為儒佛交往的一段佳話，而韓愈是否因大顛而「崇信佛法」，也成了中國文化史一大公案。故饒宗頤先生言：「潮人文化傳統之源頭，儒佛交輝，尤為不爭之事實。」[1]

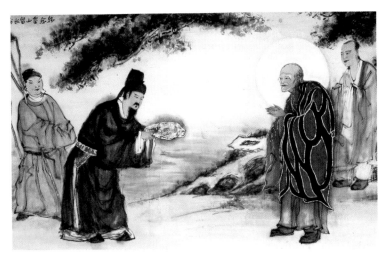

韓愈離開時還特意到潮陽靈山寺「留衣為別」，留下儒佛交往的一段佳話。（林凱龍畫）

[1] 見饒宗頤《潮人文化的傳統與發揚》，載《國際潮迅》1990 年 11 期。

和平原名蠔坪，南宋丞相文天祥為之改名「和平」。文天祥所題的和平里、和平橋石碑，至今仍立於和平橋橋頭。

大峰，俗名林靈噩，溫州人，生於北宋寶元二年（1039 年），紹聖二年（1095 年）登進士，任紹興縣令，後憤於朝政，棄官為僧，宣和二年（1120 年）雲遊至潮陽縣蠔坪（今和平），以精湛醫術為民治病。時蠔坪有練江橫截，水深流急，大峰發願建橋，因操勞過度，橋未成即圓寂，終年 88 歲。大峰涅槃後，被尊為本地慈善事業的始祖，後人建報德堂、祖師廟和善堂崇祀，影響遍及香港和東南亞各國。

大峰被尊為本地慈善事業的始祖，後人建報德堂等崇祀，圖為和平報德古堂。

宋大峰祖師像（林凱龍畫 · 蔡仰顏題）

就建築而言，潮汕地區規模較大、年代較早且有特色的佛寺有潮州開元寺、潮陽靈山寺、潮陽西岩寺、揭陽雙峰寺、澄海蓮花古寺、潮安甘露寺、澄海丹砂古寺等；然而，這些古寺無論大小，卻總能在潮汕民居中找到相應的建築格局，這是甚麼緣故？

原來，隨着佛教建築從以佛塔為中心的梵式向以佛殿為中心的漢式演變，古人發現傳統民居中空的天井，正好詮釋了佛教「四大皆空」的理念。於是，從魏晉開始，士族之間便風行「捨宅為寺」。據《建康實錄》載，自東晉康帝至簡文帝 30 年間，共置寺 12 所，其中由士族捨宅為寺的就有 7 所，其數竟過其半！

既然古代王公貴族的「府第」與寺廟之間是可以互換的，這就證明了它們結構上的相似性。而潮汕民居作為「府第」式民居的建築遺存，其格局與佛寺同構，也就不足為奇了。當代建築史學家傅熹年據《戒壇圖經》描述而繪的唐代律宗寺院，就與潮汕「駟馬拖車」平面如出一轍（見本書第 133 頁），而將「駟馬拖車」與有「粵東第一古剎」之稱的潮州開元寺比較，也不難看出其格局確有接近之處。

潮州開元寺是全國漢地佛教寺院同類殿宇中最大的建築。圖為面闊 11 間近 51 米的開元寺天王殿正面。

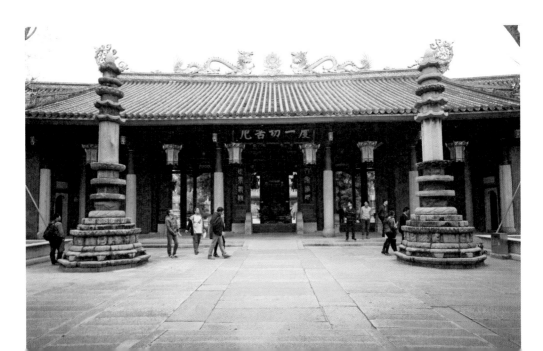

潮 州 開 元 寺

　　位於潮州市湘橋區開元路的潮州開元寺，前身為荔峰寺，唐開元二十六年（738 年），詔令全國挑選十大州郡各建大寺，以「開元」名之，潮州開元寺便是其一。

　　開元寺初置時佔地百畝，今存不足 60 畝。雖經十次大規模修建，仍保持中軸對稱、向心圍合的合院式格局。中軸綫為五進，即山門（金剛殿）、天王殿、大雄寶殿、藏經樓、玉佛樓，從天王殿至藏經樓兩側各有 60 餘米的東西廡廊（如民居中的巷道）連接觀音、地藏、諸天閣和知客堂、僧舍等次要建築，形成一個圍繞中軸綫展開，起承轉合、前呼後應的建築群落，宛如一曲生動的樂章。而位居中心的大雄寶殿，便是這樂章的最強音。

　　建於兩層殿基之上，寬 5 間、深 3 間、高 11.67 米的大雄寶殿是開元寺最高的核心建築。據說光緒元年（1875 年）重修時，主事的官紳認為開元寺佔了全城的風水氣脈，以至僧勝於俗，故刻意將大殿斗拱去掉三層，以示壓制。目前所見大雄寶殿屋脊微凹，屋頂坡度平緩，舒展挺拔，而上下兩層屋面距離較近，好像黏在一起，這種形制是否重修時刻意降低高度所致，抑或漢唐遺風？有待進一步考證。

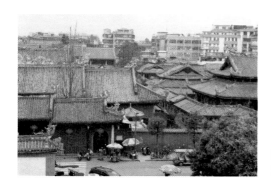

登高俯瞰，只見潮州開元寺的一角。

從天王殿至藏經樓兩側各有六十餘米的東西廊廡。

就建築價值而言，開元寺諸大殿中當以二進的天王殿為最。該殿高近十米，面闊 11 間近 51 米，進深 4 間 15 米多，是全國漢地同類殿宇中最大的建築，其寬 11 間的格局，在現存古建築中僅北京故宮太和殿及明長陵有此規格。此外，天王殿還有多達 12 層、高度幾佔柱高一半的疊樑斗拱，這種層層疊疊的絞打式疊斗，如人的脊樑一樣，能將應力分散而使構架處於一種「以柔克剛」的動態平衡中；這種在漢代《魯靈光殿賦》中被稱為「層櫨」的斗拱，使天王殿能夠抗禦本地經常性的地震和颱風襲擊，歷千年而不墜！

大雄寶殿是開元寺最高的核心建築，至今保留屋脊微凹、屋頂坡度平緩、出檐深遠等特點。

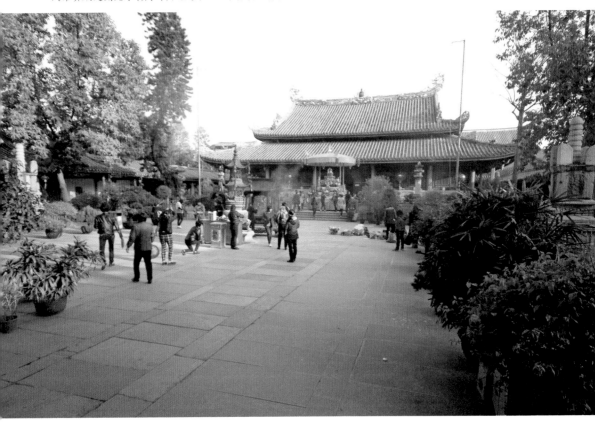

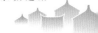

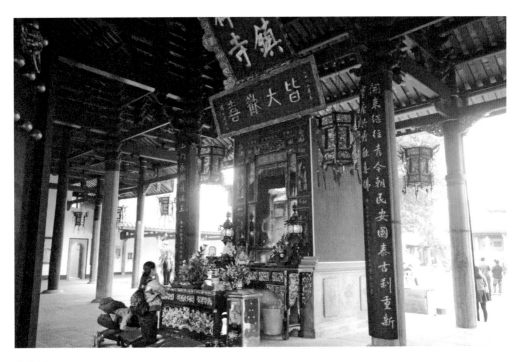

天王殿

天王殿多達 12 層的疊
斗，如人體的脊樑一樣，
能將應力分散而使構架
處於一種「以柔剋剛」
的動態平衡。

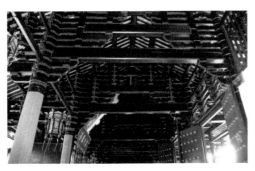

潮州天王殿不但規模大，而且形制古，這是在漢代被
稱為「層櫨」，在韓愈《進學解》中被稱為「薄櫨」
的潮州天王殿的斗拱——絞打疊斗。

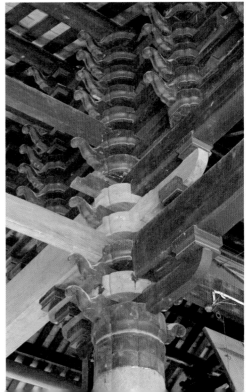

開元寺大雄寶殿唐代圍欄浮雕「佛日增輝，法輪常轉」刻石。在「法」字兩旁，有扛錫杖的僧侶和扛大刀的神猴，這可能是唐僧和孫悟空原型的最早造像，彌足珍貴。

當代著名建築學家龍慶忠教授經過縝密研究，斷定「天王殿至遲為宋代遺構，其平面佈置、立面構圖與樑架結構均保留了不少漢朝和南北朝時期的特點，為國內現存較少見之早期木構建築」[1]。而天王殿自宋代康定元年（1040 年）建成之後，雖經多次重修，特別是 20 世紀 80 年代初，由香港長江實業（集團）有限公司董事局主席李嘉誠先生以其母親名義獨資重修之後，依然保留原來的結構特點，真是不可多得的稀世之寶。

[1] 龍慶忠：《中國建築與中華民族》，華南理工大學出版社 1990 年版。

大雄寶殿前的神猴石雕，為唐代舊物。

開元寺殿前唐代石經幢，底座雖風化嚴重，仍顯示出大唐雄健的氣魄。

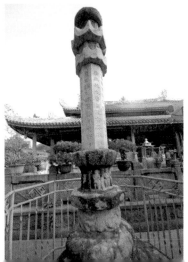

存心善堂

　　位於汕頭市外馬路 57 號的存心善堂，是聞名海內外的慈善機構。

　　清光緒二十五年（1899 年），汕頭暴發鼠疫，死亡枕藉。在汕打工的潮陽人趙進華（約 1851—1921 年）目睹慘狀，心生惻隱，從家鄉潮陽東山棉安善堂請來宋大峰祖師的香火，設壇供奉，並組織善社，司收葬之事。趙君以善社為己任，出納無私，分毫不苟，為合埠士紳所敬仰，得到官府和信眾支持，各界慷慨解囊，用三年時間，建成包括大峰祖師宮、三山國王廟、華陀仙師廟三座潮汕「四點金」式祠堂相連的 1000 多平方米的建築群落，名存心善堂，推舉趙君為善堂總理。

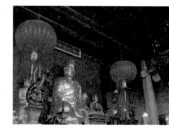

存心善堂奉祀的宋大峰祖師像

　　當時，有不少潮汕一流的工匠參與存心善堂的建設，鷗汀著名石雕師傅陳再欣負責門樓的雕刻，有「木雕狀元」之稱的黃開賢負責拜亭木雕和彩繪漆畫；嵌瓷則讓潮汕最負盛名的普寧何翔雲和潮陽吳丹成前來競藝，故存心善堂無論嵌瓷、木雕、石刻抑或漆繪，均代表着潮汕工藝美術的成就，惜慘遭「文革」破壞，雖經修復，未還舊觀。今天，倒塌的三山國王廟也未重建，華陀仙師廟已變為佛廟，只有祖師宮延續着宋大峰祖師的香火。

汕頭市存心善堂建築群俯瞰

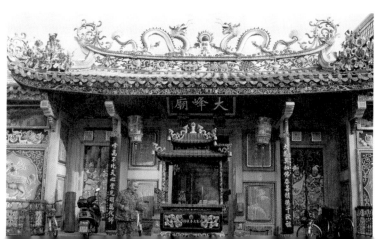

汕頭市存心善堂大峰廟正面

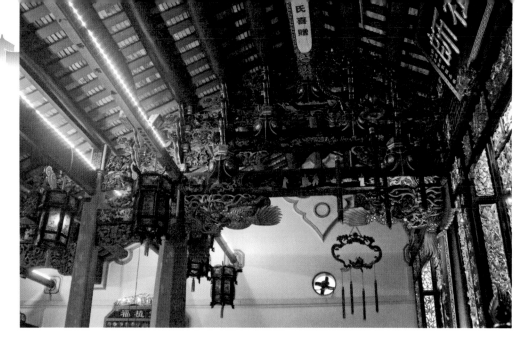

近年來重新修復的存心善堂樑架

　　民國十八年（1929 年），令毀天下淫祠，眼看存心善堂在劫
難逃，各界紛紛聯名列具宋大峰祖師功績，上書陳情，國民政
府行政院內政部核實之後，認為所呈「大峰祖師行善各節，考
之典籍，確有其人。綜其生平芳行，勸化為善不倦，實與各項
淫祠、神棍、巫祝之類不同」，故批令廣東民政廳「轉飭保護，
以誌景仰」云云（見《保護宋大峰祖師批令碑》），該文後被刊
於石上，石碑今存善堂內。

剛舉行完法事的存心善堂大峰祖師宮

每年正月初四子時神落天之時，存心善堂都會舉行
「扶乩」儀式為民祈福。

氣度恢弘的教堂建築

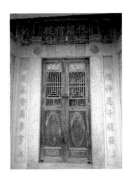

古溪鄉基督教徒自蓋的
住宅門上，配有很雅緻
的讚頌基督教的對聯：
「依賴神恩千般獲福，信
從基督萬事亨通」。

　　如前所述，同是一種外來的宗教，從東漢明帝時開始傳入中國的佛教及其寺廟建築，一直沒有停止漢化的步伐，最後從以佛塔為中心的印度式演變為以佛殿為中心的中國式建築；而基督教與天主教建築卻正好相反——從 19 世紀中葉開始正式傳入潮汕的教堂及相關建築，從一開始的藉助民居建造「中國式教堂」，到中西混合折中主義、西洋古典主義，最後是現代風格的新教堂，似乎在一步步有意識地「去中國化」，而且還潛移默化地改變潮汕人對居宅的觀念，影響當代潮汕民居的發展路徑。

　　傳教伊始，西方傳教士一般先租用民居，或建造簡單的中國式「教堂」。這些「教堂」，大多僅在民居的屋頂上立十字架作為象徵，裝飾也相對簡單，因為教會開設之初，民眾多不理解，故不得不採取利瑪竇時代與中國文化相調適的方針以接近民眾。

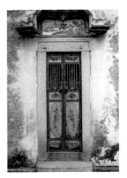

古溪鄉基督教徒住宅的
側門，上有「愛主更深」
的字樣。

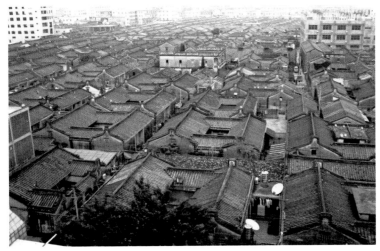

汕頭潮陽區古溪鄉有很多
基督教徒於 20 世紀 80
年代自蓋的住宅，其格局
是典型的潮汕民居。

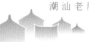

潮陽古溪鄉基督教徒住
宅的中廳，廳正中有「最
後的晚餐」彩畫。

　　隨着 1840 年第一次鴉片戰爭的爆發和隨後《天津條約》的簽訂，西方列強獲得了在中國內地自由傳教的權利。傳教士開始成批進入潮汕。因為這時是以征服者的姿態進入，他們並不諱言要以基督教文化改造中國文化。反映在建築上，就是各種風格的教堂開始大量出現。

揭西大洋鄉中有一處建於 20 世紀初、用當地石頭壘砌而成的「庭院式教堂」。

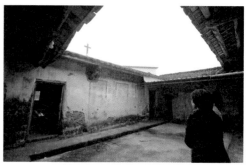

揭西大洋鄉這座「庭院式教堂」為當地民居的式樣，僅在民居的屋頂上立十字架作為象徵。

揭西五經富基督教堂傳為英國長老會的標誌性窗花。

潮陽古溪鄉基督教徒住宅的中廳上棟樑中間位置上有「信主安居」的字樣。

　　此時的基督教堂大多接受世界流行的「折中主義」建築風格，在西式建築為體的基礎上融入了一些潮汕民居元素，如建於 1881 年的鹽灶首座教堂即中西混合式。而天主教堂則大多採用西方古典主義的混合式樣，多從西方文化的單眼視場出發，用強烈的透視和立面變化，以高、直、尖和強烈向上的動勢來體現宗教寓意，如潮州天主教堂（俗稱時鐘樓）和澄海區西門外吳厝村的天主教堂等等。

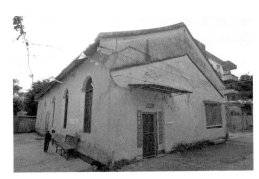

建於 1882 年的揭西五經富基督教堂

五經富基督教堂窗戶是西式的，但內部裝飾卻用了一些本地民居元素，如屋架上簡單的捲草紋飾。

傳統建築的包圍下傲然屹立的揭陽京崗基督教堂

潮陽古溪鄉新基督教堂

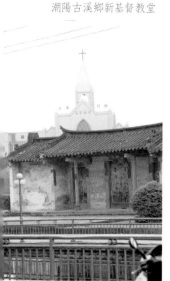

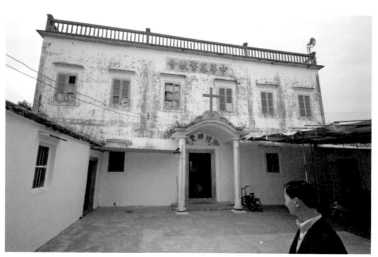

揭陽市榕城開發區的港尾中華基督教堂，外表為西式，但內部裝飾卻用了不少潮汕
民居元素。

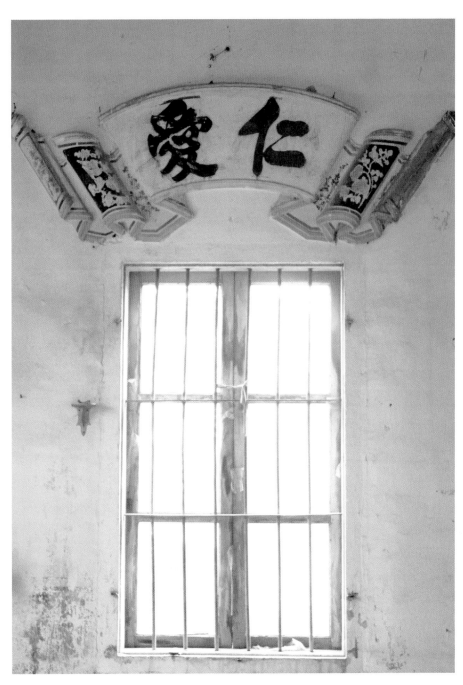

揭陽市榕城開發區的港尾中華基督教堂內部用潮汕民居的「捲書」作窗飾。

　　到了二十世紀二三十年代，隨着民族主義運動的興起，潮汕教堂建築普遍出現結合本地形式的趨勢，這些建築往往是在西方建築觀念的基礎上，加上一些已處理過的潮汕傳統建築元素（主要是屋頂），代表作是汕頭礐石基督教堂。

　　然而，強調「天人合一」、與自然融為一體的潮汕傳統建築，終究與居高臨下、傲視自然的西方宗教建築有着根本的不同，這便決定了它們的結合不可能長久；而近代以來，隨着中國文化的式微和西方文化勢力的逐漸增強，以教堂為代表的西式建築在和傳統建築分道揚鑣之後，便在潮汕大地上繁衍開來。於是，我們不難見到這樣的一幕：越來越多氣度恢弘、身姿偉岸、直指着穹的羅馬風、哥特式、巴洛克式等各式各樣的西式教堂，在和現代風格結合之後，如雨後春筍般地在潮汕大地出現，它們不但在傳統建築的包圍下傲然屹立，而且還多多少少引導着世俗建築快速向西方建築靠攏。這一點從潮汕最古老的基督教堂之一——澄海市鹽鴻鎮鹽灶中華基督教堂的沿革中可以得到見證。

鹽灶中華基督教堂

　　清道光二十八年（1848 年），德國巴色會國外佈道會牧師黎力基到汕頭南澳島佈道，不為當地所容。翌年二月，當他們乘坐的木筏隨風漂至與南澳島隔海相望的漁村鹽灶時，深信這是上帝的帶領，遂捨筏登岸，租得當地人林元章的佩蘭軒（俗稱「番書齋」）佈道傳教。

　　黎力基開始佈道時常受到抵制，因潮語「耶穌」和「撒沙」音近，一些無賴便往他身上撒沙，有的還威脅要將他活埋，這一切黎力基都忍受了，還常在週末宴請當地士紳，對碰到困難的村民也盡力相幫。後來，有位從泰國回鄉加入鹽灶教會的教友去世，黎力基率教友為他舉行安息禮拜，開鹽灶乃至潮汕基督教喪禮之先。可是，到了 1852 年，黎力基還是為潮州府尹所逐，但已有林旗（字續順）等 13 位本地人受洗，這是基督教傳入潮汕之肇始。

鹽灶基督徒出殯隊列，今天鹽灶教友仍沿用黎力基所傳喪禮，儘管有些儀式不免入鄉隨俗，但還是與世俗喪禮大不相同。

鹽灶是個文化傳統深厚的臨海小村，以暴力刺激的奇風異俗「拖神」著名。圖為正月二十二日鹽灶拖神場面。基督教能在這樣的地方扎根生存，堪稱奇跡。

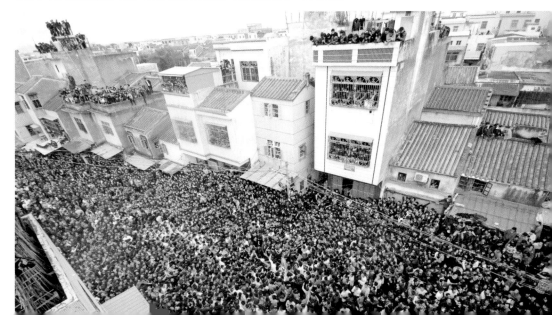

　　到了 1861 年春，又有英國長老會的賓為鄰牧師受林旗等教友之邀從汕頭來到鹽灶，仍租佩蘭軒佈道，並立林旗為長老，開辦了潮汕最早的教會學校，雖然賓為鄰半年後仍被驅逐，但隨着信徒逐漸增多，佩蘭軒已不敷使用，眾教友於是集資購得鹽灶上社太平廟前地塊，齊心協力，於光緒七年（1881 年）建成鹽灶第一座教堂，並舉行奉獻禮。

1881 年建成的鹽灶首座教堂，架構雖為西式，屋頂卻用潮式民居的單檐歇山頂（汕頭市基督教兩會提供）。

1924 年建成竣工的鹽灶中社的新堂（汕頭市基督教兩會提供）

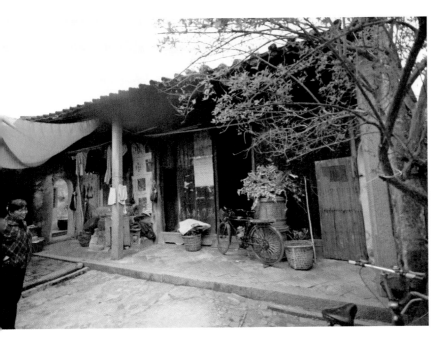

澄海市鹽鴻鎮港頭社「番書齋」—— 林元章佩蘭軒庭院

林元章佩蘭軒入口處

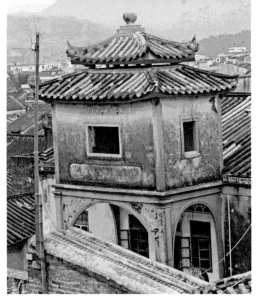

鹽灶村於 1994 年重建的一座現代大教堂

鹽灶首座教堂塔樓為中國式的四角起翹的重檐攢尖頂。是一種以西式建築為基礎，融入地方元素的「折中主義」建築。

　　這鹽灶的第一座教堂，將中國傳統建築元素與西方教堂建築中的塔樓、柱式、拱券、花窗、十字架等結合，架構雖為西式，屋頂卻用潮式民居的單檐歇山頂，塔樓則為四角起翹的重檐攢尖頂，別具趣味。1920 年以後，教會因需要再遷建於附近的鹽灶中社，這座教堂便成了教會學校——至上小學，並增建「林續順公紀念堂」為學校禮堂。

　　遷建於鹽灶中社的新堂於 1924 年 10 月竣工，建築面積 420 平方米。同時興建的還有兩側的「孤兒院」和「培德女校」宿舍，這些建築群落被統稱為「福音村」。1948 年又在主堂前面加建了三層的鐘樓，使之成為一座完整的西式教堂。

　　到了 1994 年，這座屹立於鹽灶村達 70 年的標誌性建築，才因年久破舊被推倒重建，今天，我們在原址上見到的已是一座身姿雄偉、寬敞明亮的現代大教堂了。

　　在中國基督教史上，一間堂會能有一百六十多年的歷史，實屬罕見；而鹽灶教堂從租用民居，到自建中西結合的教堂，到最後是完全現代的教堂，前後經歷四代，這足以成為潮汕基督教堂建設的縮影，也從一個角度印證了潮汕地區福音傳播的軌跡。

汕頭市基督教會礐石堂

　　位於汕頭市濠江區礐石風景區小礐石西 33 號的基督教會礐石堂，又名嶺東基督教紀念堂。「礐」本地讀如「角」，礐石因山多巨石而有此名。

　　礐石堂始建於 1863 年，由美國傳教士耶士摩來汕頭媽嶼島傳教四年後遷至礐石時所建，初為一平房，後建成教士樓，樓下辦女校（即明道女校）並做禮拜，堂旁有屋舍，供內地信徒來礐石禮拜住宿。至 1872 年方建成禮拜堂，1898 年經維修擴建之後，成為嶺東基督教浸信會的中心。其後由於信教者日眾，舊堂無法容納，遂於 1930 年春藉紀念嶺東浸信會入潮 70 周年之機舉行動工禮，在北美浸信會幫助下於翌年建成一座中西合璧的大教堂。

　　該堂高三層，屋面為中國式的重檐廡殿屋頂，覆以傳統的綠色琉璃瓦，正中門亭為國內極為罕見的三重檐廡殿頂，下開三個宮殿式石拱門，四周基座及牆體全部用整齊劃一的花崗岩砌築，中間留有十幾個巨大的彩色玻璃窗。整座建築總佔地面積約 4000 平方米，氣勢恢弘，莊嚴肅穆，是典型的以西方建築為「體」，以中國傳統建築構件為「用」的建築，也是潮汕地區回應當時建築界流行的民族主義思潮的傑作！

基督教會礐石堂是一座中西合璧的大型教堂，就外觀而言，應是一種以西方建築為「體」，以傳統元素為「用」的建築風格。

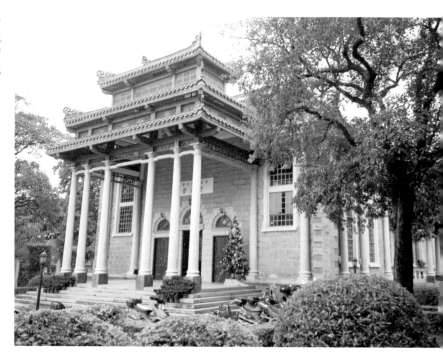

礐石堂正中門亭由六根花崗岩廊柱支撐，其主座及門廊的建築風格為西洋的多立克柱式。

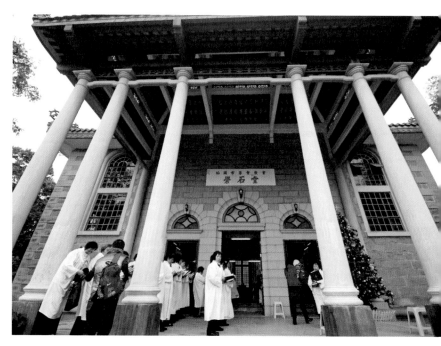

礐石堂屋頂的大樑和堂內
的棟樑用的也是當年專
門從西方運來的能抵抗
白蟻侵蝕的優質原木。圖
為 2013 年春天的一個星
期日早上，礐石堂內正在
舉行宗教活動。

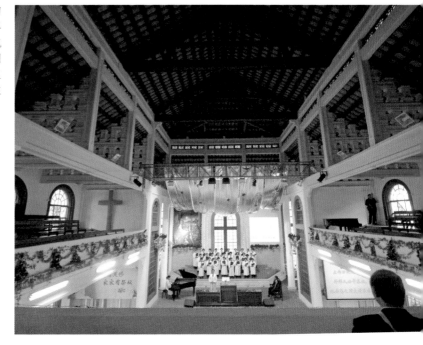

礐石堂四周基座及牆體以
花崗岩砌築而成，顯得厚
重而結實。

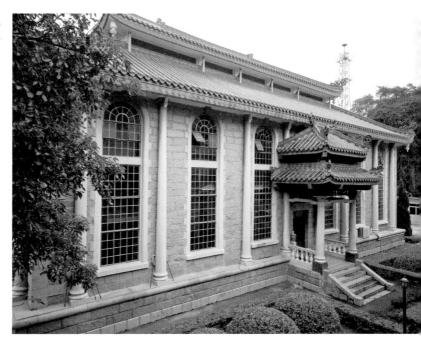

汕頭市基督教會鷗汀錫恩堂

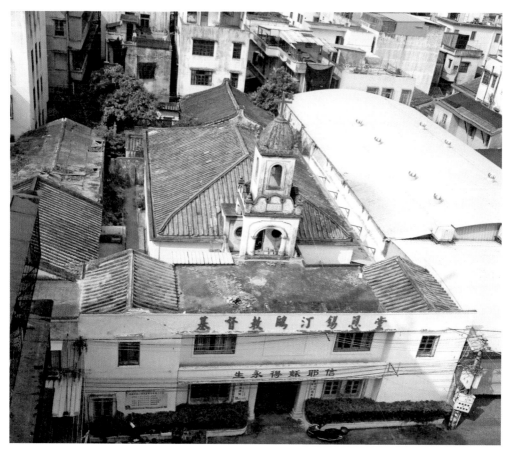

位於汕頭市鷗汀街道，建於 1936 年的汕頭市基督教會鷗汀錫恩堂，為陳益廷長老所捐建，以紀念其先嚴——嶺東長老會首擢牧師陳樹銓。

鷗汀錫恩堂為潮汕地區目前保存最完好的西式教堂，極其珍貴。

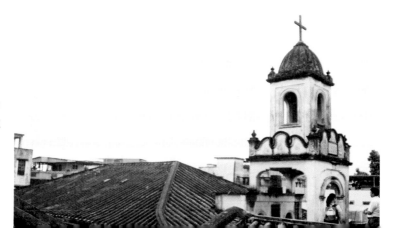

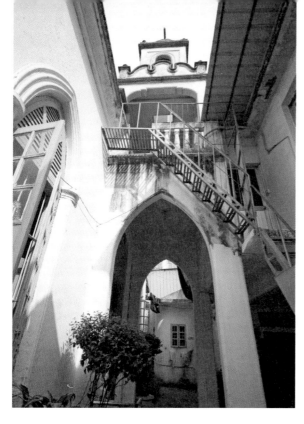

鷗汀錫恩堂傲然挺立、直
衝雲霄的鐘樓。

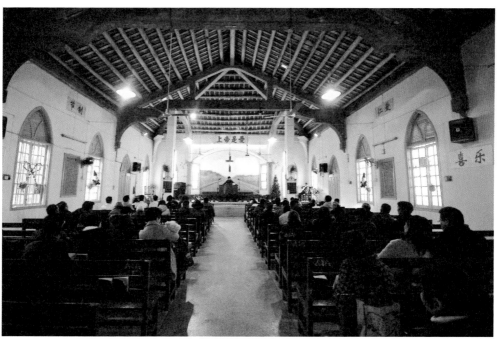

2012 年的最後一個星期天下午，鷗汀錫恩堂正在舉行傳道會，本次由黃勉文牧師宣講。

汕頭市基督教會恩典堂

1996 年，香港愛國人士
和一些基督教團體出資
重建了伯特利教堂，獻堂
名為「恩典堂」。

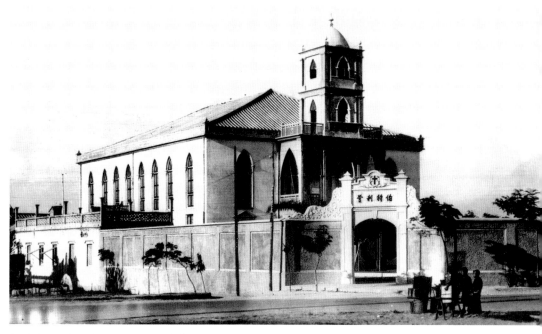

位於汕頭市外馬路的汕頭市基督教會「恩典堂」的前身是建於二十世紀初的伯特利教堂。此為伯特利教堂舊照片（照片為汕頭市基督教兩會提供）。

「恩典堂」是現代潮汕教堂建築中設備最好的一座，內部設計與音響效果可以媲美劇院。圖為恩典堂正在舉行一場規模盛大的婚禮。

潮州天主教堂

　　位於潮州市湘橋區環城西路的潮州天主教堂又稱聖母進教之佑大堂，俗稱時鐘樓，為當時潮州的標誌性建築，也是府城作為全潮天主教中樞之象徵，其規模在省內僅次於廣州石室聖心大教堂。

　　據教史所載，清雍正二年（1724年），潮州府城已有教堂之設，面積200方丈，後毀。1871年法籍神父丁熱力在府城購屋一間，作為教堂及公署。1875年，法籍劭神父來府城助教，廣設書齋，以3200元的價格買下高三老厝為教堂。[1] 到了光緒十一年（1885年），法籍神父布塞克經潮州府批准後，購得池塘一口填土建堂，後由法籍神父羅尚德主持，至光緒三十年（1904

潮州天主教堂。此圖為20世紀初法國印製的明信片。（見陳傳忠《汕頭舊影》，新加坡八邑會館出版，2011年10月）

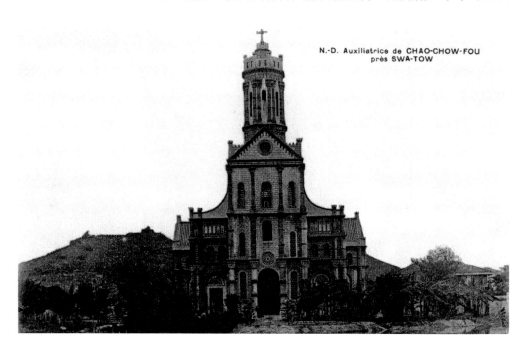

N.-D. Auxiliatrice de CHAO-CHOW-FOU près SWA-TOW

[1] 以上見袁中希等：《潮州天主教史述略》。

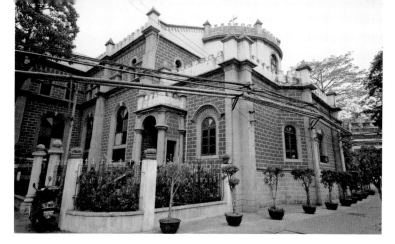

潮州天主教堂主樓後面
的附樓建築，如一歐洲
城堡。

年），歷時 19 年建成佔地面積 1242 平方米的天主教大教堂。

　　該教堂建築平面為巨大的「十」字型，因外表與俄國克里姆
林宮有些相似，故古城有「賢衰目花，時鐘樓看作莫斯科」的
俗語。其建築平面為一相交的十字，主樓高七層，今僅存下半
部，上半部鐘樓已毀，頂層原為六角平面半球形，上有十字架。
第六層有一比普通人還要高的大銅鐘，鑄有聖女「聖若翰納」像
並刻有拉丁文，配自動敲擊錘，每小時敲鐘兩次，深沉洪亮的鐘
聲響徹古城，惠及楓溪、意溪、涸溪三溪。在鐘樓建成的半個多
世紀裡，鐘聲伴隨着潮州人度過了難忘的歲月。可惜於 1966 年
「文革」開始時被砸毀，大時鐘也被拆下熔化，至今沒法恢復。

潮州天主教堂側面

潮州天主教堂內部空間寬敞，裝飾華麗。

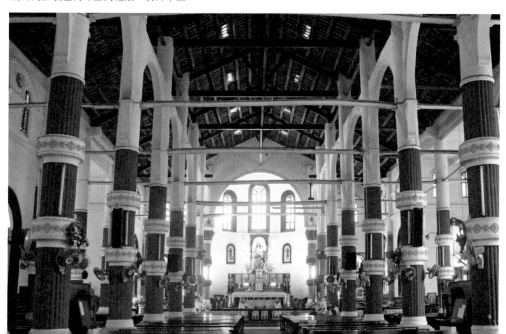

潮州天主教堂因奉聖母進教之佑為主保，故名為聖母進教之佑大堂。

澄海澄城天主教堂

　　位於汕頭市澄海區西門外吳厝村的天主堂，建於 1899 年，與潮州天主教堂一樣，由法國神父布塞克建造。該堂為典型的哥特式建築，傲然挺立，直刺青天，以強烈的上升感體現宗教寓意。

　　整座教堂建築面積 2200 平方米，其中主座教堂建築面積 906 平方米，高 20 米，內設聖堂、告解室、祭衣房、唱經樓。鐘樓內有 1889—1999 年天主教紀念大鐘一座。天主堂左側還有神父樓、姑娘室、小修院。整座教堂建築環境幽雅，立面變化豐富，至今保存完好，是澄海西方的標誌性建築之一，也是哥特式教堂的傑作。

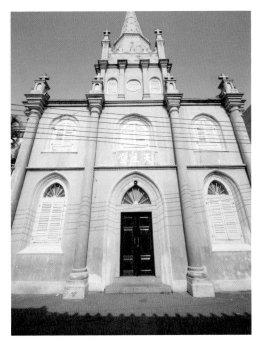

汕頭市澄海區澄城天主教堂正立面

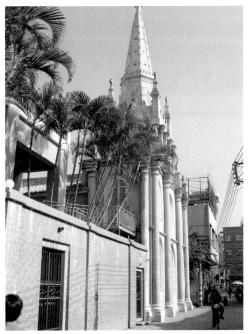

澄城天主教堂側立面

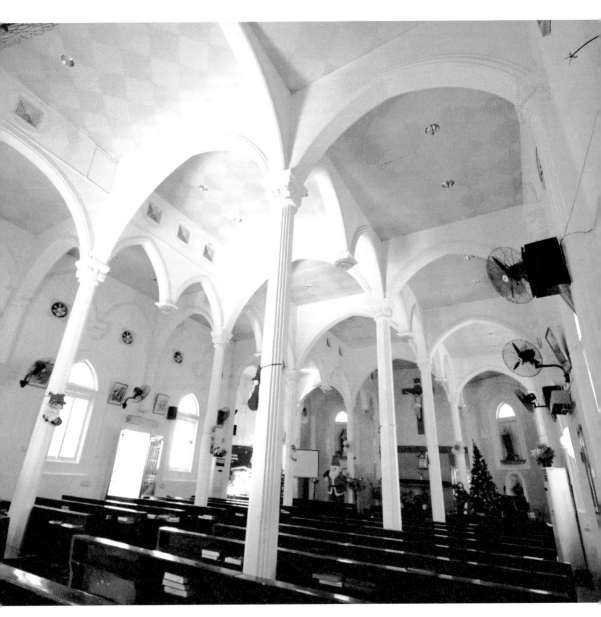

澄城天主教堂內景

古艷絢麗的裝飾

第六章

古老的築牆方式

　　潮汕老厝的牆體一般都是用「版築」（潮人稱為「舂牆」）的形式建造，這種築牆方式十分古老，《詩・小雅・斯干》中就有「築室百堵」而「約之閣閣，椓之橐橐」的詩句，其意言築牆之時，以繩子約束縛住夾板，束板「閣閣」作響，後投土於板內，以杵夯用力椓之使其結實，發出「橐橐」之聲。《孟子》在論述「天將降大任於斯人也，必先苦其心志，勞其筋骨……」之前，也先舉例說「傅說舉於版築之間」，言商朝名相傅說原是從事版築的苦力，後被舉以為相。宋代建築名著《營造法式》中對這種古老的夯土版築有詳盡的描述。這種築牆方式在中原流傳了相當長時間後，終於逐漸被砌磚所取代，以至於明清後日漸式微並失傳，但卻在潮汕延續了下來。

潮汕老厝牆體一般用「版築」的形式築成。以前在潮汕鄉村行走，經常可聽到「橐橐」的舂牆聲。

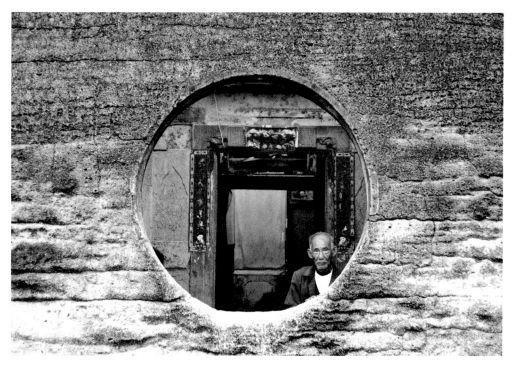

斑駁的寨牆和向外望的老人，貝灰沙版築而成的牆體構成了潮汕老厝的歷史年輪。

潮汕築牆主要材料是用貝灰、河沙、生土摻和而成的三合土「貝灰沙」，在盛產貝殼的潮汕平原，只要將海灘上的貝殼收集起來，經碾碎、燒製、發酵後即可製成一種黏合力非常強的「貝灰」，用於夯成堅固而且輕巧的「灰牆」，也可製成長 30 公分、高寬各 15 公分的「灰塗角」土磚用於壘牆。用「貝灰沙」築成的灰牆，再抹以灰泥，以石磨平，即可成為一種光潔平整、晶瑩如玉的「堅如金石」的「灰牆」，這些「灰牆」，「即遇颶風推仆，烈火焚餘，而牆垣卓立無崩塌者，界過惠州、嘉應，雖間有之，然不及潮州遠甚」（清乾隆《潮州府志》）。

在山區，「貝灰」難尋，只能用黏結力較差的紅土摻和竹筋和糯米汁等來築「土樓」，故其牆體粗糙厚重，甚或有過丈者，較之厚度最多只有幾十厘米的「灰牆」，其材質的優劣立等可見。

幽深的巷門和斑駁的灰牆，是潮汕鄉村隨處可見的景致。

灰牆上的古樸貼瓷，似乎在無言地訴說某個歷史故事，其質感與構成如一幅現代派繪畫。

那麼，熱衷於用貝灰沙築牆的潮人是否對磚牆不感興趣，抑或燒磚技術不行呢？考古學證明，在可能是漢代古揭陽縣縣治的澄海龜山，已有每塊長約 40 厘米、高 20 厘米、寬 5 厘米的紅磚青磚出土，製磚的技術十分高超。潮州歸湖鎮烏石嶺的東晉墓也有太元十一年（386 年）的紀年磚出現，揭陽新亨鎮落水金鐘山的龍東溪旁，更發現了唐代大型的磚瓦屋遺址，一些現存的宋元民居也有用磚的實例，可見潮人對於燒磚砌牆，非不能也，是不為也。

是甚麼原因使潮人捨磚牆而熱衷於版築呢？可能是燒磚要用質地較細的田土（俗稱「隔土」），既浪費大量沃土又耗費能源產生污染，這對人多地少，視土地為生命的潮人來說代價太高了。而「貝灰沙」卻是廢物利用，且對環境無害。自有記錄以來，潮汕平原畝產量一直高居全國榜首，水稻一年三熟，再加上水旱輪作、間種透種，最多可一年八熟！這些奇跡使潮人博得了「種田如繡花」的美譽，也使小小的潮汕平原能以全國千分之一的土地養活百分之一的人口。這應歸功於三合土「貝灰沙」的發明保護了農田的肥力，是聰慧的潮人對世界的貢獻。

澄海內隴鄉某祠牆上如
浮雕的貼瓷，工藝精湛，
美輪美奐。

小小的潮汕平原之所以能夠養活眾多人口，應歸功於「種田如繡花」的辛勤勞作，
同時，也是「三合土」的發明保護了潮汕農田的肥力。

外冷內熱的裝飾風格

　　用三合土「貝灰沙」築成的房子，開始時「晶瑩如玉」，但一經南方烈日暴曬和海風鹹雨侵蝕，年代一久就滿牆皺紋坑巴、滄桑斑駁，遠望之黑黝黝的一片，很容易隱沒在蒼山暮靄之中。又因為近海避風的原因，潮汕老厝一般較為低矮，其外表不但不能和徽州高大的馬頭牆相比，甚至和用紅色「雁火磚」砌成的閩南民居相比，也顯得低調、質樸、粗糙。

　　然而，這種粗糙而不起眼的外表，掩蓋的卻是內在的精彩絕艷和富麗堂皇。與其他民居相比，潮汕民居以內飾的精雕細

富麗堂皇的揭西棉湖。「愛祖祠」宅樑架。洪萬興當年以經營僑匯的批局發財。

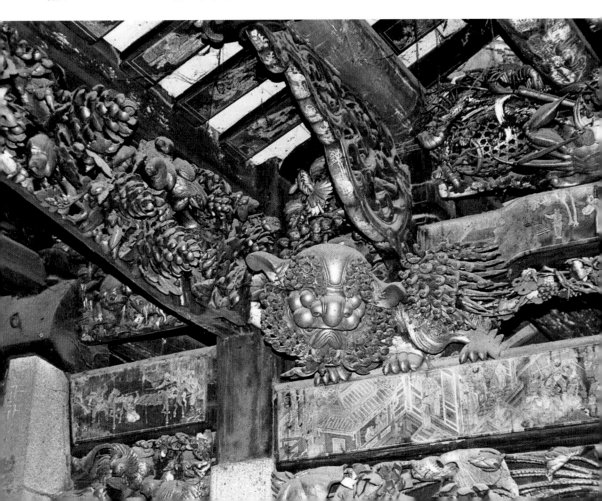

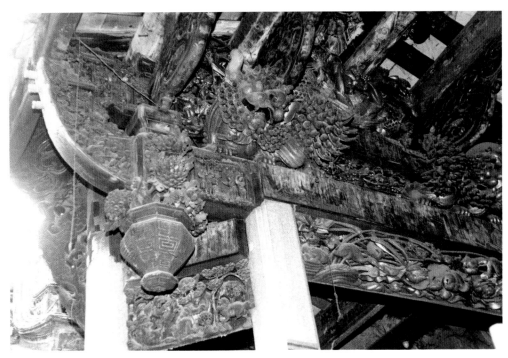

「愛祖祠」宅樑架雕飾，載下有很多江海水族題材木雕構件，這應是海洋文化在建築中的反映。

琢和熱鬧濃烈著稱。各宗族之間往往在內飾上爭奇鬥艷，競相綺麗。一般的祠堂屋架就有「三載五木瓜，五臟內十八塊花坯」（現代潮汕著名工藝師楊堅平和張鑒軒總結出來的口訣），舊《潮州府志》也言：「三陽及澄饒普惠七邑，閭閻饒裕，雖市鎮也多鳥革翬飛，家有千金，必構書齋，雕樑畫棟，綴以池台竹樹。」

這種外表粗糙、內飾精緻的外冷內熱的裝飾風格，塑造並影響了潮人「君子外魯內慧，小人外謹內詐」（見明嘉靖年間黃佐《廣東通志》）的內向而聰穎的性格。與其他地區的人相比，潮人在公眾場合一般不喜歡拋頭露面表現自己，崇尚「抑遏掩蔽，不使自露」與「真人不露相」的自抑和謙遜作風，但內在卻不乏火熱奔放的激情。他們深沉而含蓄，故往往能在最後成就大業。

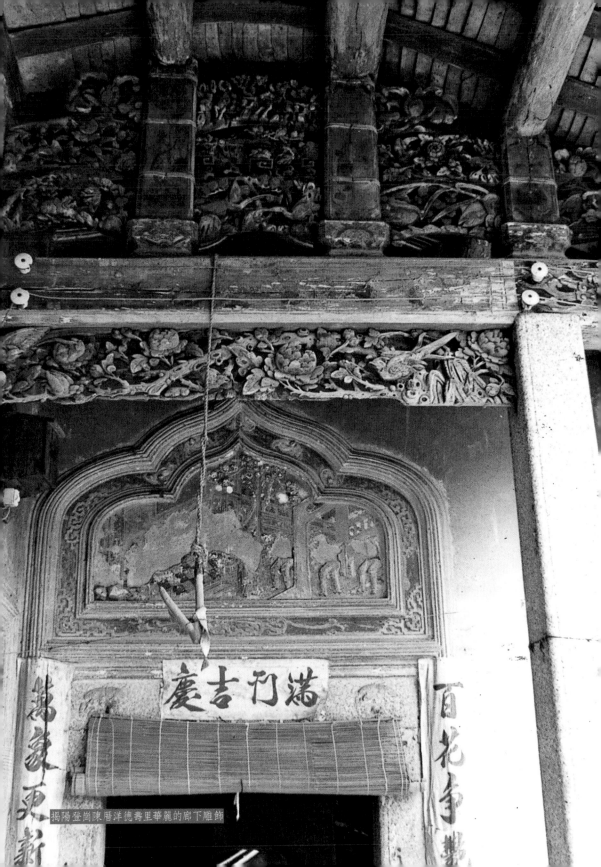

满门吉庆

揭阳登岗陈厝洋德寿里华丽的廊下雕饰

木 雕

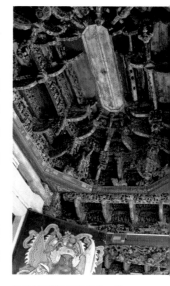

就材質言之，潮汕民居裝飾大體有木雕、石雕、壁畫、嵌瓷、灰塑；就形式言之，有通雕、平雕、半浮雕、泥金漆畫、水墨淺絳、大青綠設色；就題材言之，有戲曲人物、歷史故實、神話故事、山水花鳥、蟲魚走獸等等。這各種各樣的裝飾，都是為了與粗糙質樸的外牆形成對比和反差，從而達到古艷滄桑、深沉含蓄的目的。

在這些裝飾門類中，最為世人所稱道的就是聞名遐邇的潮州木雕。潮汕民居內樑架、額枋、檐角、門窗、屏風、隔扇等與人朝夕相處的陳設和裝飾，都大量採用木材，並有黑漆裝金、五彩裝金、本色素雕和著名的「金漆木雕」等多種油漆方法。

揭陽榕城關帝廟藻井，以精雕細刻著稱。

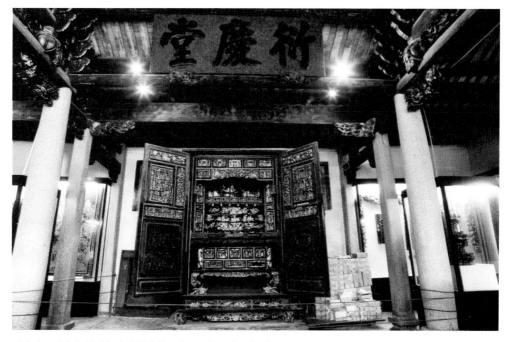

現為全國文物保護單位的潮州鐵巷己略黃公祠以木雕精美著稱。

潮汕民居現存最早的木雕裝飾是許駙馬府斗拱上的草尾遺構，象埔寨陳氏大宗祠與潮陽趙厝祠等也殘存有一些宋明遺風，其特點是木瓜肥大無飾，圖案粗獷簡單。後來，技法日漸成熟，圖案日漸繁複，到清末民初，隨着華僑經濟的興起，潮州木雕更趨玲瓏剔透，尤其是多達五層的通雕藝術，可謂鬼斧神工。題材也空前廣泛，創造了具有海洋文化特徵的江海水族，如曾獲國際博覽會金獎的蝦蟹簍等；構圖上則借鑒了國畫與戲曲虛擬空間的手法，善於把不同時空發生的事件組織成一個完整的畫面，在形象刻畫、刀法運用上也有卓越的創造，發展成為世界著名的工藝品種。

在裝飾過程中，為了最大限度地發揮工匠的積極性，主人常請來多班藝人進行競爭，並留下佔總造價約三分之一的獎金，獎勵給優勝者。各班藝人在施工時各自用竹篾隔開，互不窺視，竣工之日才揭去竹篾，讓族人評判，勝者名利俱獲。今天在潮汕祠堂，左右樑架爭奇鬥艷，即是兩班藝人競爭的結果。

己略黃公祠拜亭樑架上的木雕金鳳凰，將原來沉重的樑架化為輕盈，這是建築力學和美學相結合的成功範例。

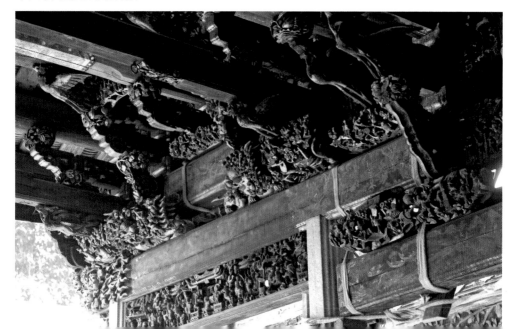

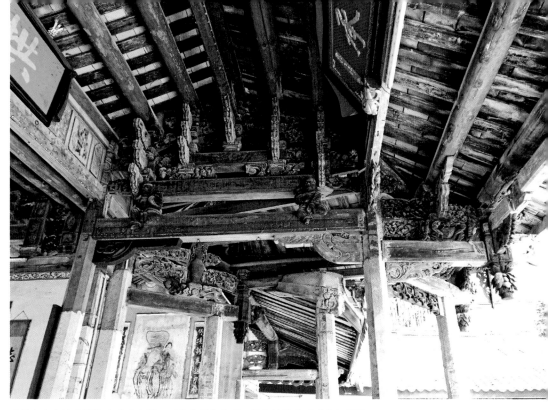

潮州向來有饒平城隍大過府之說，可見其規格之高。圖為始建於明成化年間的三饒城隍廟木雕樑架。

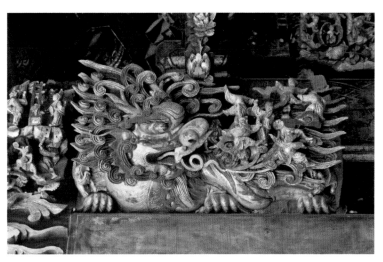

己略黃公祠樑架上不同的木雕獅子，是兩班師父競爭的結果。

揭陽仙橋古溪祠堂樑架上的胡人挑樑木雕

潮汕最具代表性的木雕建築是位於潮州市鐵巷的己略黃公祠。該祠建於清光緒十三年（1887 年），是一座二進祠堂。從外面看，這座二進的家祠並不太起眼，但裡面卻滿架輝煌，樑枋、樑桁和柱間佈滿了精美絕倫的金漆木雕裝飾。這些雕飾繁而不雜，每一個細部都處理得十分妥當熨帖，故雖雕樑畫棟、金碧輝煌而無俗氣，精巧玲瓏而不小氣，顯得華貴雍容、雅緻多姿，尤其是拜亭下頭頂樑架、振翅翱翔的 18 隻金鳳凰，既起到斗拱的作用，又將原來沉重的樑架化得輕盈飛動，誠為不可多見的傑作！

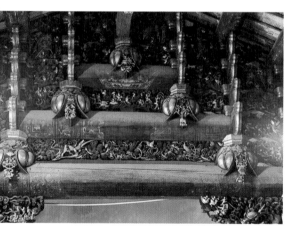

己略黃公祠樑枋、樑桁和柱間佈滿了精美絕倫的金漆木雕裝飾。

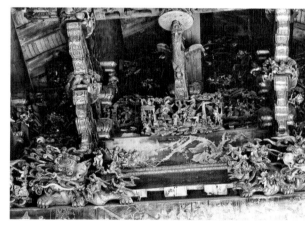

己略黃公祠繁複的裝飾是清代木雕的典型風格

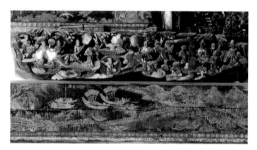

己略黃公祠樑上的湘橋春漲漆畫

己略黃公祠繁複的拜亭裝飾

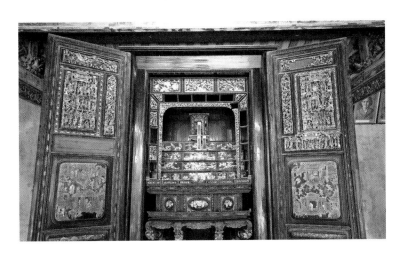

普寧某私祠正堂神龕，為
民國年間潮汕名藝人所
造，是潮汕民間藝術的傑
作，堪稱國寶。

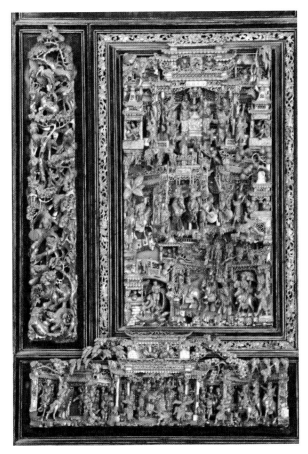

普寧某私祠神龕局部。其工藝精緻的程
度，可謂鬼斧神工。

石 雕

　　除土木外，潮人對石材也很感興趣，這和海洋文化有關。
因海風鹹濕，木材濕損易腐，且颱風時至，至則毀瓦撆屋，木
材的選用有一定的局限性；而長期「冒利輕生」的海商生活，
又使潮人的生活充滿不安定因素，因每次出海均生死難卜，生
命的叵測和人生的漂浮更增加他們對「永恆」的渴望。「生年不
滿百，常懷千歲憂」，他們只能把願望寄託在有生之年創造的
「器物」——建築的長存上。因而，與古希臘和古羅馬相似，他
們共同表現出對石頭的偏愛。於是，潮汕山區豐富的花崗石便
以耐用的特性逐漸取代木材，在民居的樑柱、門框、門肚、牆
裙、台階、露台、牌坊等處得到廣泛的應用。

己略黃公祠門斗上的「加官晉爵」石浮雕，極其質樸渾厚。

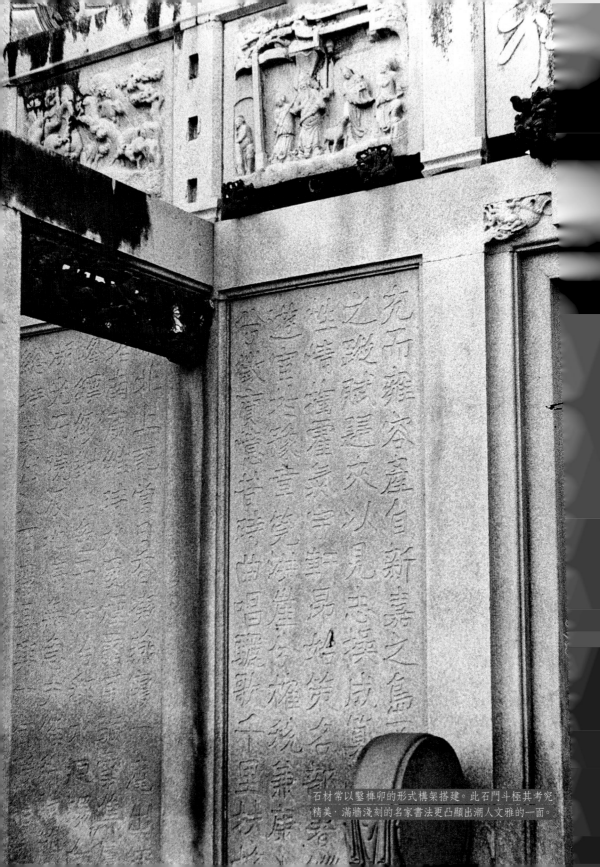

石材常以鑿榫卯的形式構架搭建。此石門斗極其考究精美，滿牆淺刻的名家書法更凸顯出潮人雅的一面。

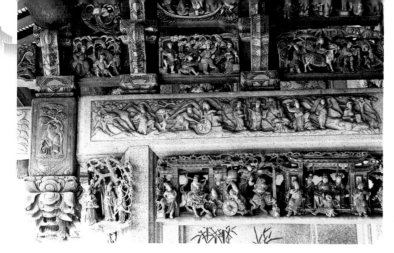

己略黃公祠精美的石門斗
樑架，上面石雕佈滿人物
故事，這些故事，大多來
自歷史故實或戲劇，比如
「姜子牙遇文王」、「薛仁
貴東征」等等。

　　石材在西方一般以疊砌的方式建造，疊砌的方式易
於向空中發展成高聳入雲的建築，以表達他們對天國的嚮
往（和「以人為本」的中華建築不同，這是一種「以神為
本」的建築），故西方建築多以個體的高大取勝；潮汕民居
的石材則和木材一樣以鑿榫卯的構架搭建，鑿榫卯的構架易
於做橫向連接，故它們往往以千門萬戶的群體結構取勝。
如果說，西方建築是由石頭組成的「凝固的音樂」（建築界
也常以這句話來比喻中國民居，這是十分不恰當的，因我
們的建築不大注重天際綫的起伏），那麼，中華建築則往往
是一幅「展開的卷軸畫」，大量使用石材的潮汕民居也是
如此。

汕頭市潮陽區金灶鎮某
宅的石樑上居然有孫中
山浮雕像（陳立強攝）

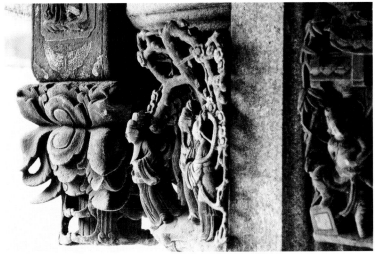

粗糙堅硬的石頭，也能
表達如此抒情的畫面。

這倒吊的蓮花和「公
仔」，造型之精美足以讓
當代很多「大師」擱筆。

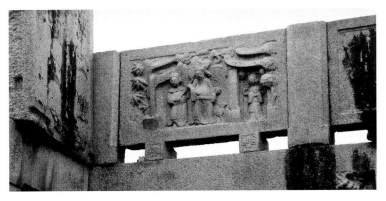

相對於西方疊砌的方式，
潮汕石材常以鑿榫卯的構
架建造。此石門斗曾遭日軍
轟炸，今僅存此斷壁殘垣。

潮陽深洋鄉梅祖祠以石雕工藝著稱於世，該第是陳炯明拜把兄弟陳梅生在民國興建的。此石柱頗具西洋氣息，而整個門樓也由幾塊巨石搭築雕鑿而成。

這被施以色彩的鏤空石雕彷彿是一幅宋元花鳥畫，中國的雕塑如繪畫，信然。

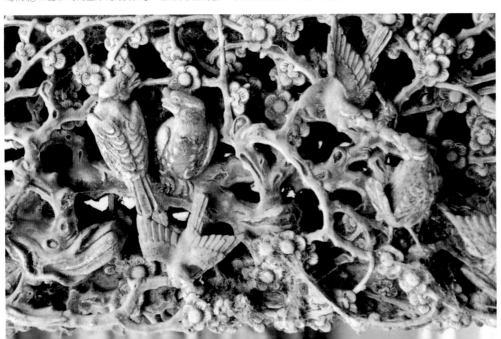

　　有些石雕構件最後還常常被塗上顏色，故意使人分不清是
石是木。實際上對木石承載構件的過度雕刻並非結構所需，相
反只能減弱構件的應力效應，對它們的塗彩上色也未必完全出
於防蟲防腐的考慮，要不然石材就無須塗紅抹綠了。潮汕民居
之所以對木與石一視同仁施以彩繪，是因為潮人高度重視這些
「紋飾」對人潛移默化的影響，這可能就是潮人一般都顯得溫文
爾雅和文質彬彬的內在原因吧。

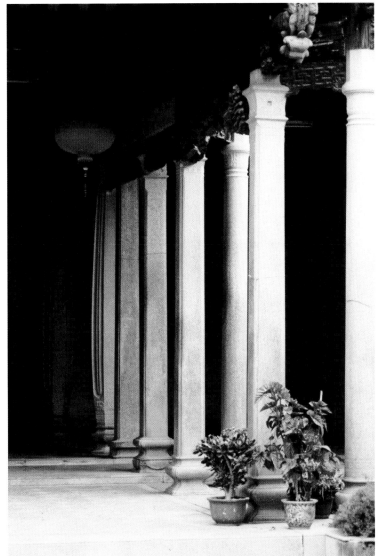

梅祖祠內石柱式樣，極
為豐富多彩，幾乎是一柱
一式。

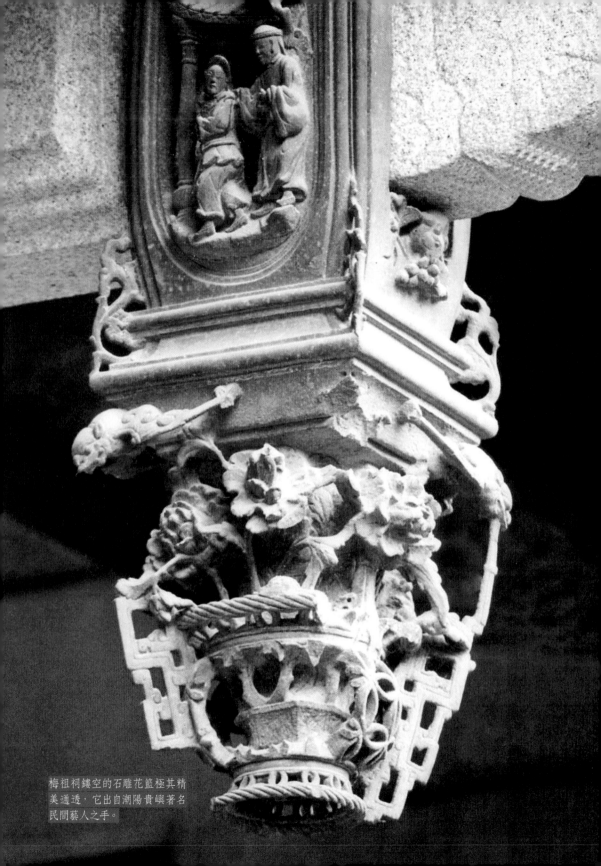

梅祖祠鏤空的石雕花籃極其精
美通透，它出自潮陽貴嶼著名
民間藝人之手。

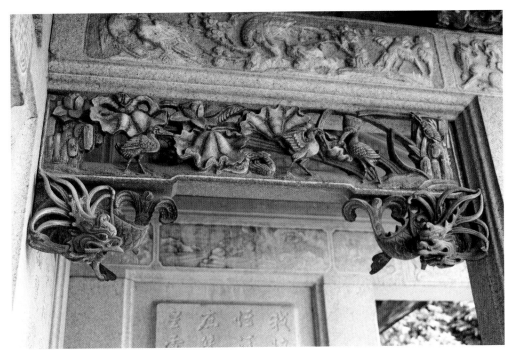

此建於民國初年的普寧燎原鎮泥溝村親仁里門樓架上的鼇魚（寓意獨佔鼇頭）和
荷堂白鷺（寓意一路榮華），工藝精湛，頗具特色。

石雕小品：品茗賦詩

石雕小品：雪中送炭

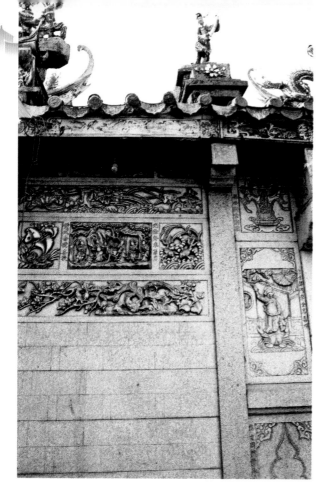

揭西棉湖永昌古廟牆裙石雕，幾乎佔牆高的一半。

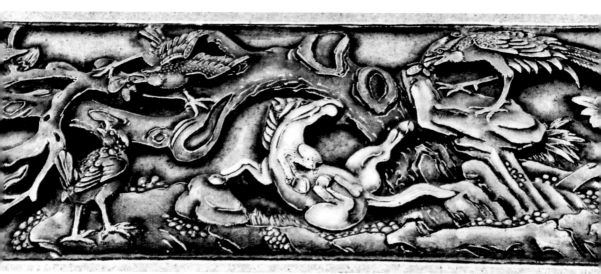

揭西棉湖永昌古廟石雕「白馬打滾」，在浮雕上施以彩繪，宛如一幅精緻的工筆花鳥畫。

此南澳某宮廟牆上的淺石雕，被施以濃烈的色彩，宛如四幅「高士圖」。

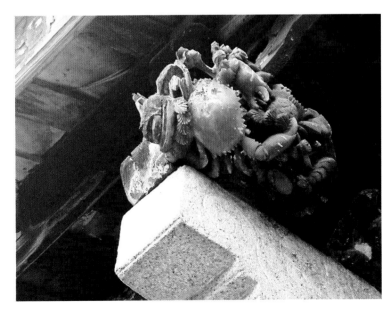

潮陽金灶鎮某宅的樑上
螃蟹，晶瑩剔透，極具質
感（陳立強攝）

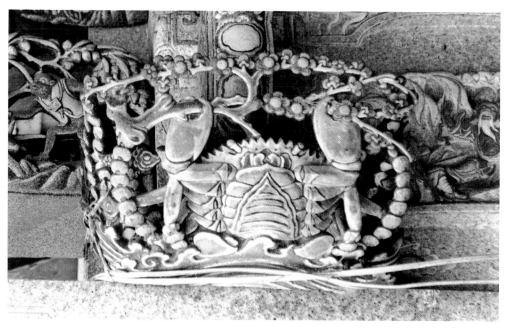

屋架上的石雕螃蟹，是本地的特色題材，同時，也寓意「科甲及第」，故民居中多用以裝飾。

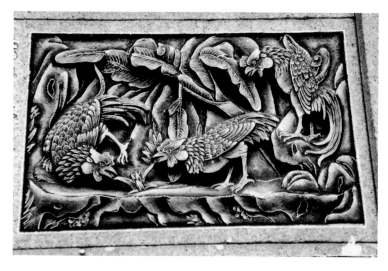

揭西棉湖永昌古廟石雕
群雞圖，極具生活氣息，
生動有趣。

屋 頂 和 嵌 瓷

　　潮汕老厝有名目繁多的屋脊，如龍鳳脊、鳥尾脊、捲草脊、草龍脊、博古脊等。潮人喜歡在屋脊和屋頂上塑置各種神靈瑞獸和戲曲人物，形成一個鳳舞龍翔、人神雜陳的「鳥革翬飛」的世界，這和王延壽《魯靈光殿賦》所描述的「虬龍騰壤」、「朱鳥舒翼」、「神仙嶽嶽」、「雜物奇怪，山神海靈」的漢代裝飾有一定的淵源關係。

　　由於屋頂上的塑像易受風雨侵蝕，聰明的潮汕藝人便用打碎的彩色瓷片，調上灰泥、糖水和桐油，將其黏在已塑好的粗坯上，使之成為晶瑩剔透的嵌瓷。它不但可抵禦風雨的侵蝕，而且經雨淋日曬之後，更顯得璀璨奪目和歷久彌新，與黝黑的屋面形成鮮明的對比。這種形式的創造和潮汕本地盛產彩瓷有關，在閩台和東南亞一帶，也有這種形式，不過潮汕的嵌瓷被公認最為精緻艷麗。

被打碎準備調上灰泥、以製作嵌瓷的瓷片。

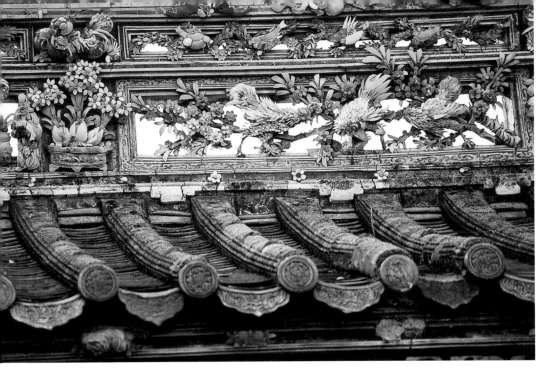

汕頭溝南許地世祜許公祠玲瓏剔透的屋脊嵌瓷，雖飽經歲月滄桑，依然璀璨奪目。

　　當代潮汕最著名的嵌瓷家是普寧人何翔雲（1880—1953年）。何翔雲少時跟從名匠陳武州學藝，清光緒二十五年（1899年），汕頭興建存心善堂，主事人特邀當時潮汕嵌瓷兩大流派代表人物吳丹成和陳武州前來競藝。當時，陳武州年事已高，年方 19 歲的何翔雲便挑起了大樑，在師傅指導下，匠心獨運，在屋頂上創作出大型嵌瓷《雙鳳朝牡丹》，獲得一致讚揚。吳丹成受到刺激，發奮努力，嘔心瀝血三個月，終於塑出了《雙龍戲寶》嵌瓷，與《雙鳳朝牡丹》成為雙璧。

　　何翔雲後來還帶着徒弟前往台灣製作嵌瓷，一幹六年，台南著名的「學甲慈濟宮」、「佳里金唐殿」及台中市的「天后宮」等嵌瓷均出其手，嵌瓷在台灣被稱為「剪貼」，台灣至今仍有「剪貼師傅出潮汕」的說法。

　　與何翔雲齊名的是吳丹成的高徒許石泉。許石泉是潮陽縣成田鎮大寮村人，民國年間，萬金油大王胡文虎在香港興建虎

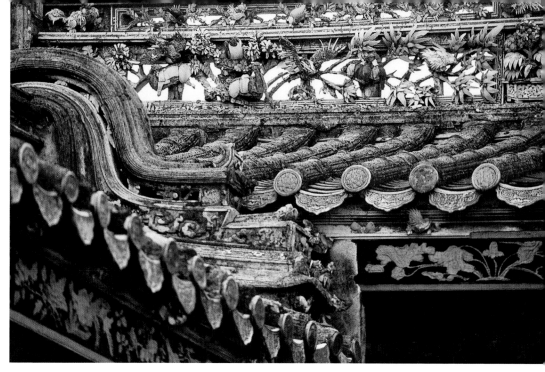

溝南許地世祐許公祠屋脊嵌瓷局部。日光下的嵌瓷，顯得極為空靈剔透，是本地嵌瓷的代表。

豹別墅，特邀許石泉前往製作嵌瓷，許石泉帶着子弟赴香港精
心創作一年多才完成作品，備受讚揚。此外，潮州鳳塘鎮鶴隴
鄉蘇氏家族也是有名的嵌瓷世家，蘇寶樓、蘇鎮湘父子曾主持
潮州開元寺的修復和潮州湘子橋天后宮、饒宗頤學術館的嵌瓷
工程，享有很高的聲譽。

潮州開元寺裡有不少精
緻華麗的嵌瓷裝飾，出自
潮州嵌瓷世家蘇寶樓、
蘇鎮湘父子之手。圖為
該寺門樓上的喜鵲登梅
嵌瓷。

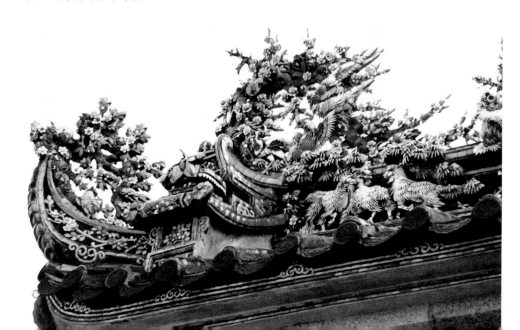

潮汕屋頂上塑置龍鳳的淵源

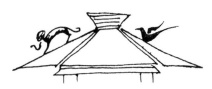

漢代至魏晉中原屋頂的龍鳳

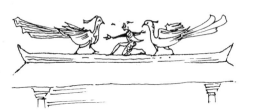

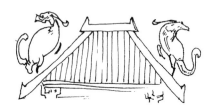

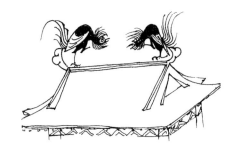

潮汕屋頂的龍鳳

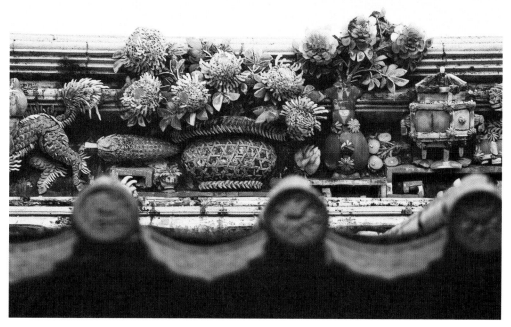

潮陽深洋梅祖祠高高在上的花籃與菊花嵌瓷，極為精彩逼真，特別是花籃旁的那
個玉米棒，在歲月淘洗下，彷彿被烤焦了一般。

揭西棉湖永昌古廟屋頂上的雙龍戲寶和雙鳳朝牡丹嵌瓷雕飾

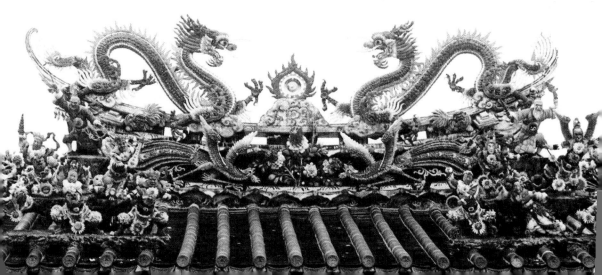

這幅牆角嵌瓷小景，也趣味盎然，可以說是一幅嵌瓷小品寫意畫。

厝角嵌瓷小景，與粗糙的牆面形成對比，有種古艷絢麗之美。

潮汕屋頂上塑神靈瑞獸的淵源

漢代至魏晉中原屋頂的神靈瑞獸

潮汕屋頂的神靈瑞獸

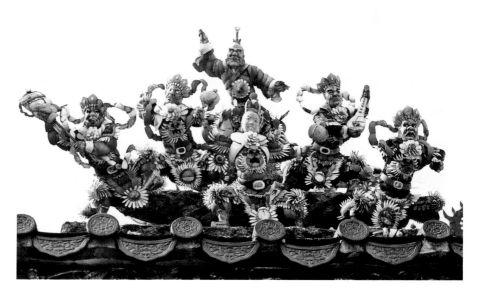

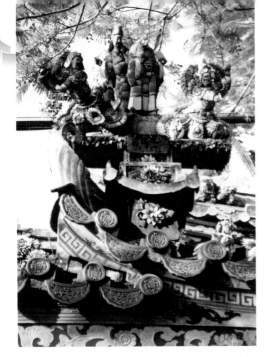

汕頭老媽宮的嵌瓷。老媽宮是當時出洋潮人必到的祈求平安的海神廟。

揭西棉湖永昌古廟屋頂上的牡丹嵌瓷，飽滿、厚重，頗有幾分吳昌碩大寫的筆意。

潮陽深洋梅祖祠芭蕉下的哈巴狗屋脊嵌瓷，應是當時時髦之作。

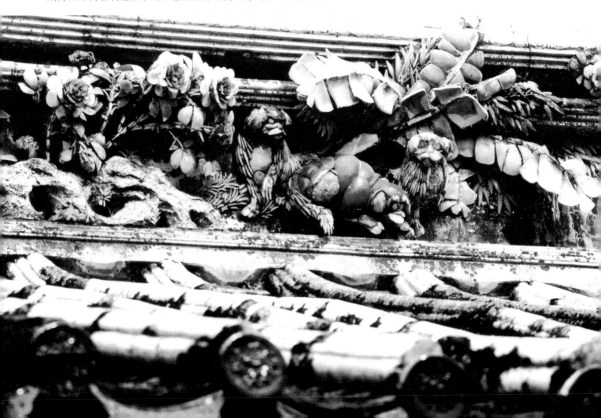

潮汕老厝脊頭「草尾」圖案之源

上古時代玉器圖案

戰國至漢代圖案

潮汕老厝脊頭「草尾」

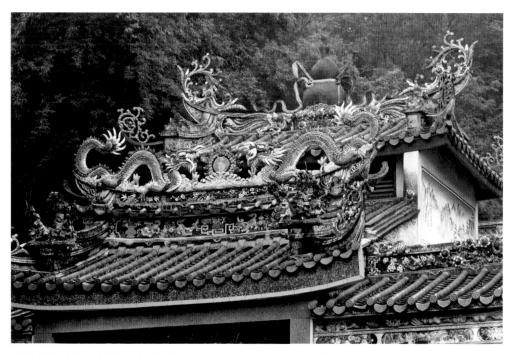

此為揭東炮台覺世善堂老厝脊頭「草尾」圖案，作於二十世紀八九十年代，是當時工藝所能達到的最高水平。

潮汕老屋中的灰塑

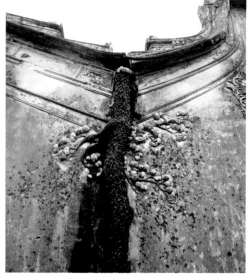

落水道以松樹嵌瓷形式處理，極為巧妙，是藝術與實用相結合的範例。

高聳挺拔的山牆

　　山牆本地俗稱「厝角頭」。氣勢恢弘、高聳挺拔的「厝角頭」是潮汕民居的顯眼之處。一進入潮汕，首先映入眼簾的就是那比屋連瓦、如群山迭起向上衝出的牆頭。巨大的牆頭是潮人認家的標誌之一。

　　牆頭是中原漢晉遺風和古越族文化相結合的產物。古越族人本來就有在屋頂上豎柱安角的習俗，《隋書‧東夷傳》載：「流求國，居海島之中……王之所居，壁下多聚髑髏為佳，人間門戶上必安頭骨角。」古流求國，即今台灣，其族源與潮汕原住民同為古越族人。在甲骨文中，「角」寫如「且」，狀如「男根」，在門上安角因而是古越族人財富和權力的象徵，是雄性的代表。

夕陽下裝飾華麗的土式牆頭，充滿陽剛之氣。

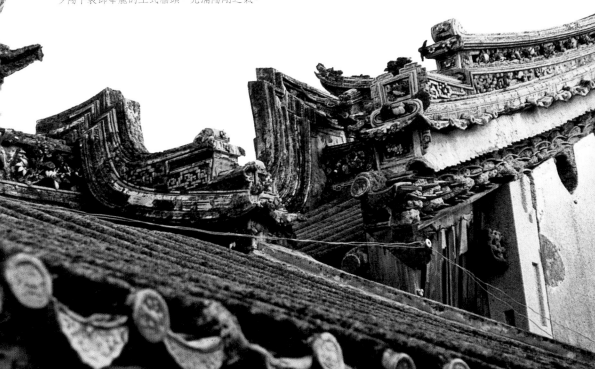

　　瀕海的地理位置和長期的捕撈生活造就出潮人重追蹤和重捕捉的視覺習慣。這些高聳衝出的牆頭，與西方哥特式建築一樣，易於將視綫引向蒼穹，可能是狩獵捕撈民族視覺習慣的反映。它們顯然又帶有海洋文化的特徵，有趣的是愈近海者「厝角頭」愈大，內陸山區則往往小多了。

牆頭和「楚花」裝飾

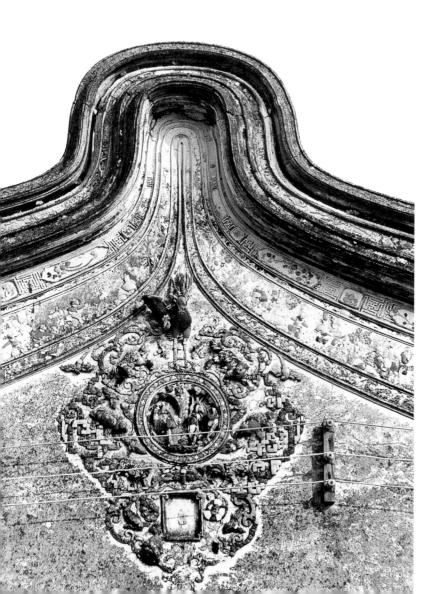

雄壯華麗、氣勢非凡的金式牆頭，彷彿如一個挺身而立的潮汕大丈夫。

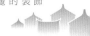

　　潮汕山牆按形狀的不同可分為金、木、水、火、土各式，它
們的命名和堪輿學中山形的命名是一致的，具體是「金形圓而
足闊」，「木形圓而身直」，「水形平而生浪」、「平行則如生蛇過
水」，「火形尖而足闊」，「土形平而體秀」，此外還有大幅水、
龍頭、楚花、火星式（多用於祠廟）等變體。

　　至於甚麼地方須用何種「厝角頭」，也由堪輿家視環境和主
人的八字而定。如火太多，就會考慮用「大幅水」式，取水剋火
或「水火既濟」之意。總之，是一種相生相剋的五行關係，有些
關係不好的鄉落鄰居，其「厝角頭」往往是相剋的；反之則相
生。一座大厝的「厝角頭」，也必須相生並最終生至主座，如祠
堂和寺廟因主座多取火局，其他次要建築就須用木局，因為木
能生火，這樣香火才會旺。

　　山牆的裝飾重點集中在上半部。流暢的板綫模綫沿左右兩邊
傾瀉而下，綫與綫之間留下一個個被稱為「肚」的裝飾空間，裡
面綴以精緻的嵌瓷。其下還有被稱為「楚花」的團花，其造型與
楚漆器中循環飛動的紋樣極為相似。

和大海一樣波瀾壯闊的水式牆頭

潮汕各式牆頭的淵源

漢代至魏晉中原各式牆頭造型

潮汕屋頂牆頭

「五行」與潮汕各式牆頭

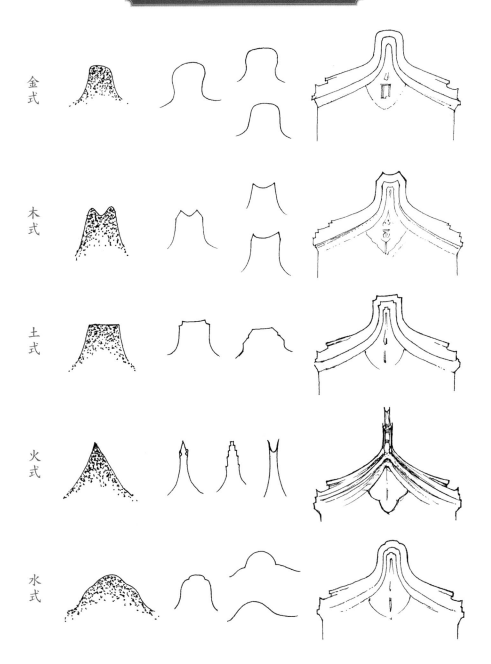

金式

木式

土式

火式

水式

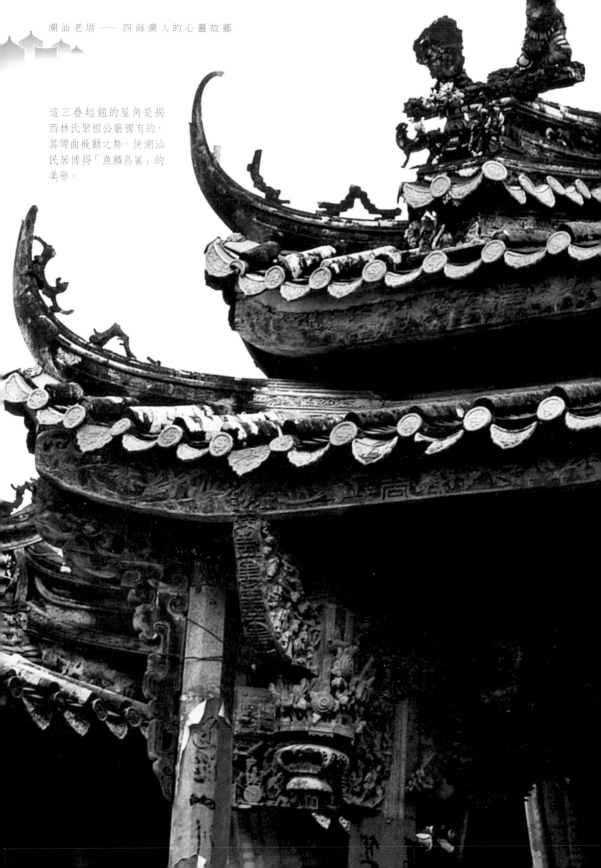

這三疊起翹的屋角是揭
西林氏聚祖公廳獨有的，
其彎曲飛動之勢，使潮汕
民居博得「魚鱗鳥翼」的
美譽。

古代潮人對「厝角頭」的重視程度簡
直可以說以「身家性命繫之」，鄰居之
間，你的「厝角頭」比我的大，是不允
許的。除非你家出個甚麼大官，要不就
是人多勢眾，為一方豪族。如果你家的
「厝角頭」傷着鄰居，可能會引起糾紛
和摩擦。這相鄰兩家採用相同的火式
牆頭以示平安相處。

獅不像獅，虎不像虎，狐
不像狐，狗不像狗，此乃
「四不像」。圖為有「四
不像」裝飾的屋脊。

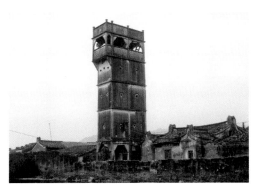

潮陽谷饒某鄉雄偉的碉樓與有木式牆頭民居，與遠
山互相呼應。

兩角為尖的木式牆頭，古樸、簡潔、大方，頗有當代
藝術的味道。

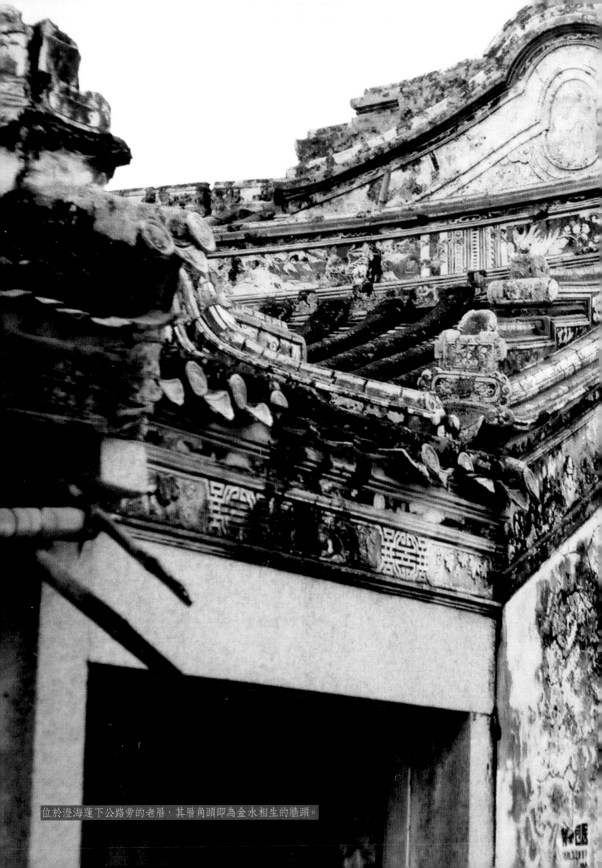

位於澄海蓮下公路旁的老厝，其厝角頭即為金水相生的牆頭。

門面和彩繪

　　和古代門閥士族重視門第和郡望的風尚相似，為了突出門第和地位，潮人在住宅的門面上做足了功夫。宅門的大小、門檻的高低、裝飾的繁簡，直接反映出家族的身份，故不惜資財，在選料、工藝、式樣等各方面都盡力經營。有的將大門做成牌坊式，有的通過重檐來增加門樓氣勢，如揭西棉湖的清代康熙壬辰進士、曾入翰林的林景拔故居「翰林第」，即以門樓正中高聳，兩旁略低，蓋上瓦檐，別具一格而成為遠近聞名的和「大樓部」與「二樓吳」並列的「三山門樓林」。普通居民就連一般的折綫型大門也要分為金、木、水、火、土各式。

　　在民居和祠堂中，最常見的是凹斗式大門。這種逐級縮進的大門可以如漏斗般吸納吉氣，又增加了層次，且為裝飾藝術留下空間。門斗上方的匾額，一般請名人書丹。門匾兩側，多有琳琅滿目的詩詞書畫，它們或為灰塑，或彩繪，或石刻，多請名家為之，如董其昌、陳繼儒、張瑞圖、王鐸、傅山以至近現代的陸潤庠、譚延闓、于右任等的書法刻石都有，簡直就是潮人學書的字帖。

此位於揭東京崗村的圓洞門和橢圓形巷門相得益彰，形成一個空靈通透的空間。

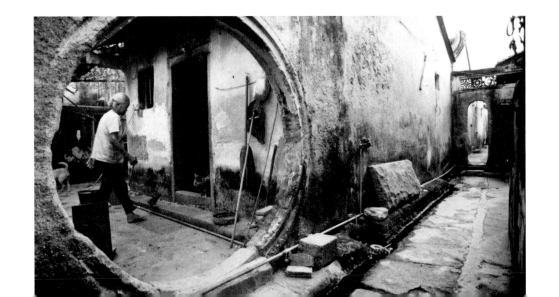

　　門斗上方還有一對「閥閱」。因作用和形狀與婦女髮簪近似，「閥閱」又被稱為「門簪」，這是一種最遲可溯至魏晉的建築形制。潮汕「入門看人意，出門看閥字」、「門風相對，閥閱相當」的俗語，就是門閥仕族觀念的殘存。潮汕早期建築的「閥閱」「門簪」多為圓形，如宋許駙馬府，後衍變為方方正正的官印式，上面刻有九疊篆諸如「元亨利貞」、「光前裕後」、「詩禮傳家」、「富貴平安」、「文章華國」之類的吉語，每個字的筆畫要摺疊多達九至十層，填滿畫面，且抹彩貼金，務求閃亮。這樣，小小的門斗，就「詩書畫印」四樣皆全了。

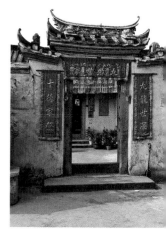

棉湖清代翰林林景拔「翰林第」，是遠近聞名的「三山門樓」。

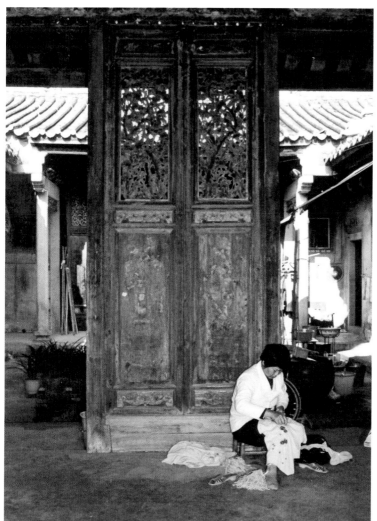

屏風有遮擋、聚氣的作用，攝於澄海侯邦七落。

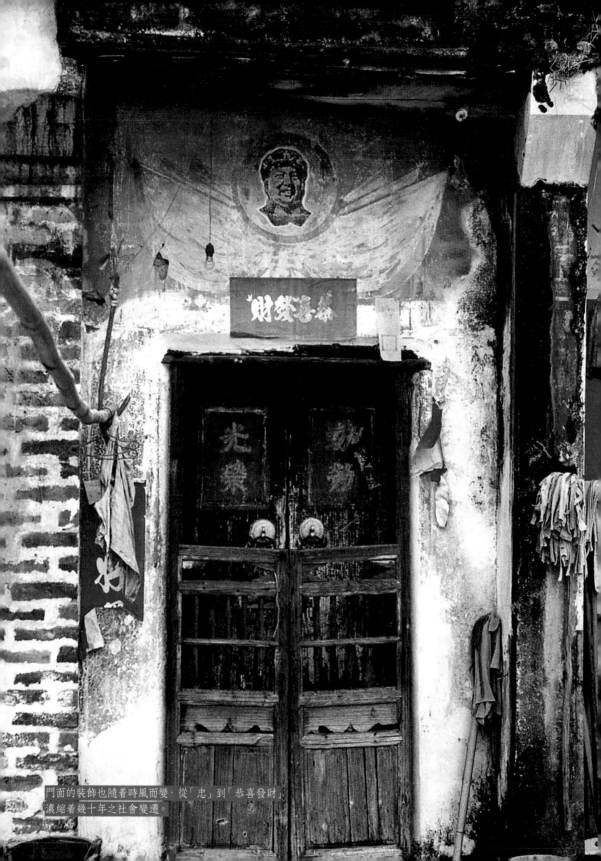

門面的裝飾也隨著時風而變，從「忠」到「恭喜發財」，
濃縮著幾十年之社會變遷。

有八卦守門、配有門聯的澄海前美鄉儒
林第雅緻的門面。

潮汕凹斗門樓，為一逐漸縮進大門，也為一宅之「氣口」，既可以如漏斗般吸納吉氣，又為建築裝飾留下空間。

　　與北方的固守法規、不可隨意創作的官式彩繪系統不同，潮汕彩繪仍保留了一整套古代彩繪的類型和制度，並且常常接受流行畫風的影響，表現出一種較為自由和活潑的裝飾風格。

　　室內彩繪以樑枋為主，按部位尺寸因材施彩，一般將楹木漆成紅色，將椽子漆成藍色，稱「紅楹藍椽」。枋被分成三部分，中間作為重心的「堵仁」約佔全長三分之一，是重中之重，裡面塗繪圖畫，題材不限，手法各異，或水墨彩繪，或「貼古板金」，或黑地泥金漆畫（其法是先將金箔和膠水混合研成粉，掃貼在已畫好的紋路上，由於用金量比「貼古板金」多出九倍，故有「九泥金」的別稱）。這些特殊的工藝使潮汕民居內飾金碧輝煌，從而獲得了「雕樑畫棟」的評價。

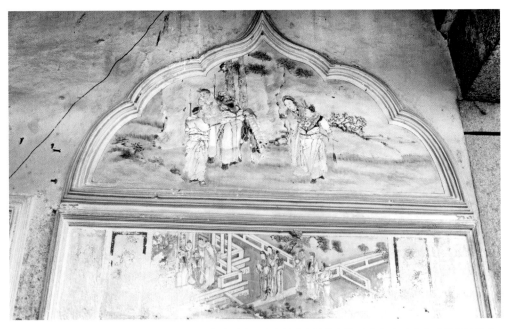

潮汕的民間壁畫，常受當時畫風的影響而有多種形式，此為揭陽烏美村東鄉受清末海派人物畫影響的壁畫「風塵三俠」。

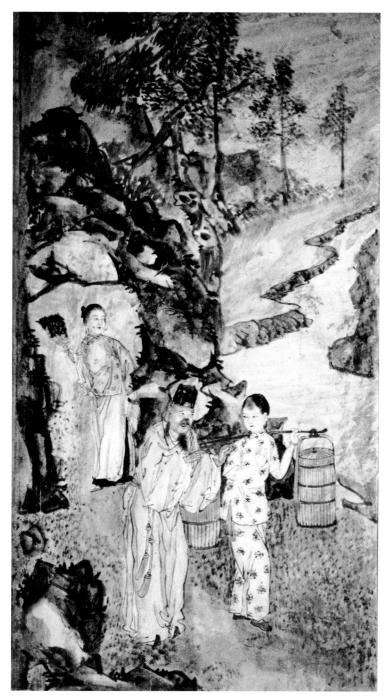

本地的戲曲人物故事，常
被畫進壁畫中，成為民眾
喜聞樂見的藝術形式。

潮汕門神之淵源

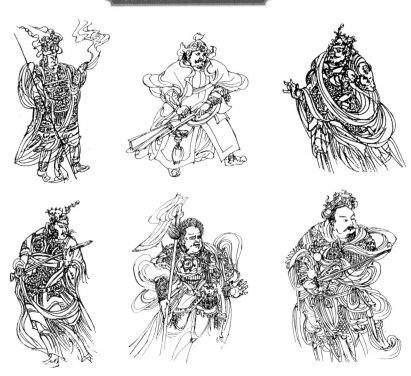

中原從唐至元代武士造型

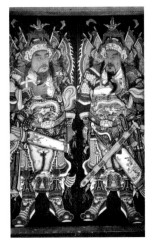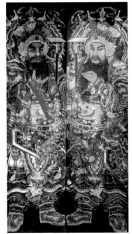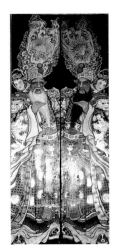

潮汕祠廟中的門神

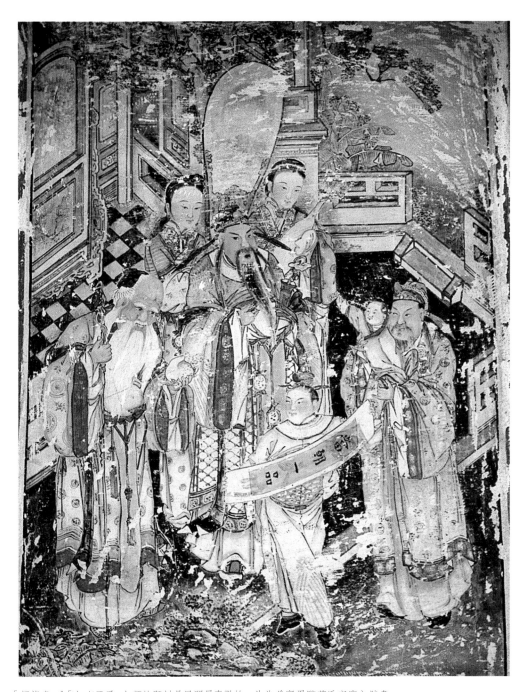

「福祿壽」和「加官晉爵」之類的題材是民間最喜歡的。此為普寧果隴莊氏家廟之壁畫。

揭東縣炮台桃山村淡如
居廳楣上的金地漆畫，
畫的是外國馬戲團表演的
場面。

揭東縣登崗鎮陳厝洋德
壽里圍牆上的壁畫，筆法
精妙，造型生動。

貼上古板金的漆畫，古樸華麗，金碧輝煌，是典型的潮式風格。

金碧輝煌的漆畫和古樸素雅的壁畫
是內熱外冷的潮汕裝飾觀念的體
現。此揭陽炮台桃山淡如居樑架上
的山水人物（左圖）和澄海與登崗
的畫壁（右圖）是最好的見證。

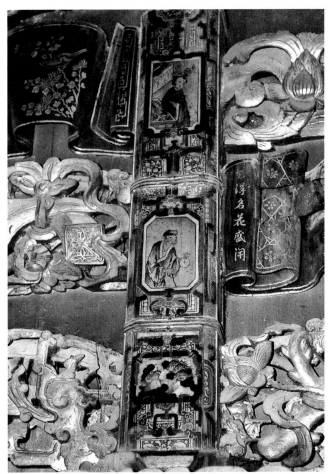

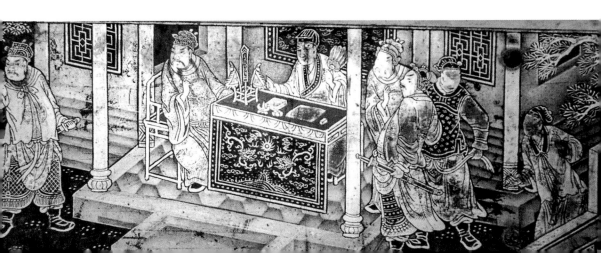

在牆壁上揮灑自如地畫上水墨淋漓的中國畫，可見潮汕藝人不凡的修養與手藝。

古樸華麗、金碧輝煌的潮汕漆畫，既保留古代彩繪類型和制度，又常常接受流行
畫風的影響，表現出一種較為自由和活潑的裝飾風格。

新韻樓

書齋與園林

潮汕地區向有重文崇教的傳統，民國三十三年（1944 年）的《廣東年鑑》中就言潮汕「富貴之家，住屋必有家廟及書齋」，書齋和家廟並重。

書齋和園林作為正統儒家禮制建築的補充，體現了「擇勝地，立精舍，以修學業」的進取和有為的思想，但在具體的處理手法上則多受道家思想的影響，和處處講究規矩的住宅不同，它多少擺脫了宗法的束縛而有文人自己的審美品位，因而在「雕樑畫棟」之餘，又往往「綴以池台竹樹」。它們不求軒昂而存幽雅，不求均衡對稱而求空靈活潑。在熱鬧濃烈之外多了一些「儒雅之氣」，本地就稱那些精緻雅麗之建築為「儒氣」。一些文人還親躬其事，在這方面，位於潮州下東城區東平路中段淞廬中的蓴園是其代表。

不求軒昂而存幽雅的潮汕書齋，進門的荷花有納吉之意，也寓意「出污泥而不染」。

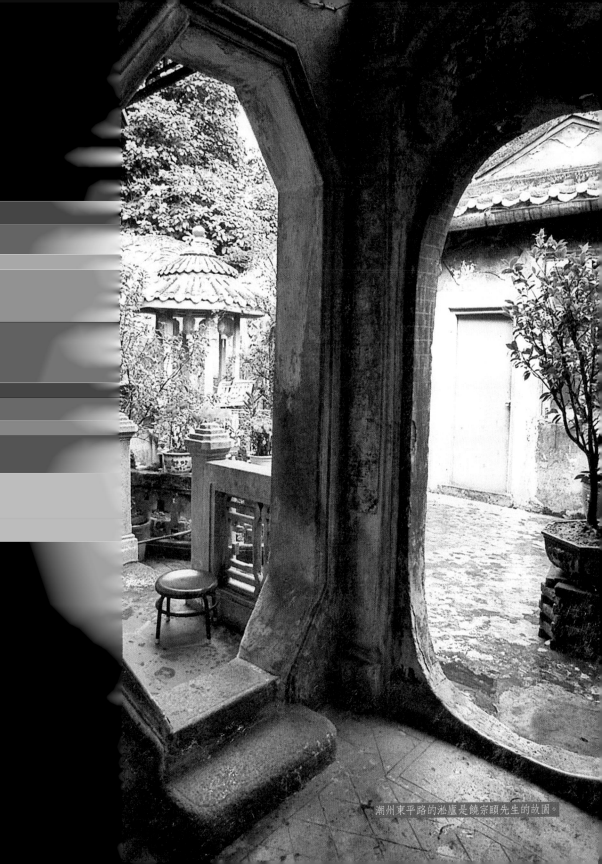

潮州東平路的蓴蘆是饒宗頤先生的故園。

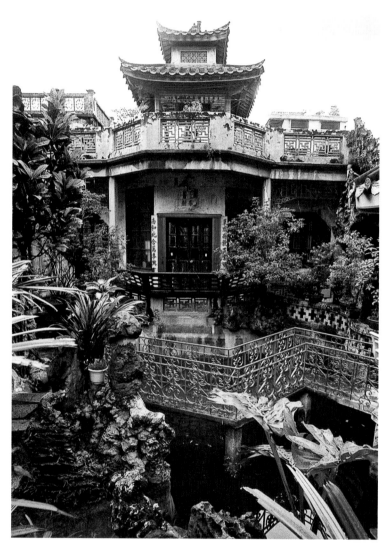

蓴園藏書樓「天嘯樓」外
的假山和小橋流水

　　蓴園為潮籍國際漢學大師、學界泰斗饒宗頤先生的故園，為
饒先生的父親饒鍔所建，竣工於 1930 年，園大不及畝，但小橋
流水，涼亭假山，錯落有致，別具洞天。當年，年方 14 的饒宗
頤即為「畫中遊」一景撰書楹聯：「山不在高，洞宜深，石宜怪；
園須脫俗，樹欲古，竹欲疏。」

莼園之客廳，至今仍保留着清末民初的裝飾風格。

過去潮人讀書的好去處之一——位於澄海冠山腳下冠山書院清幽的景致。

　　園中還有饒鍔所作的《莼園記》，由饒宗頤先生書丹而鐫之於壁上，其略云：「今幸獲有斯園以居，優遊偃息，俯仰從容，無所繫於其中，而浩然有以自足。其於為天下國家，固非吾今者之事也，而修身養氣、強勉問學，則敢不惟日孜孜？蓋余自是將屏人事絕嗜慾，發樓上之藏書而耽玩之，以蘄由學進而知道之味，如《詩》之『采茆』之譬。」

園大不及畝，但有小橋流水和涼亭假山、別具洞天的　澄海樟林西塘的大門
蓴園一角。

該廬還闢建三層的「天嘯樓」以藏書，饒鍔老先生居頂層，室名「書巢」，藏書十萬卷，是粵東最具盛名的藏書樓。饒鍔過世後，饒宗頤繼承先父未竟之志，用兩年時間，於 18 歲時完成了《潮州藝文志》的編撰，天嘯樓豐富的藏書為這位學貫中西的大學者打下良好的基礎。

潮汕民居特殊而完善的裝飾體系最後完成的是民居潤色工作，使它在質、形、色、文方面達到了高度的統一。一座考究的潮汕民居，從周圍環境到外形的正、側面，再到屋面的起伏變化和色彩的配搭，本身就是一件藝術品，一個民居聚落就是一座民間藝術館。在這藝術館裡，那裝金貼銀的富貴氣勢和幽淡素雅的文人氣息長期並存，又互相滲透，共同陶冶和培育了潮人既重商又重文的「儒商」性格，這又是孟子所說的「居移氣，養移體」的絕好註腳。

潮汕另一著名的園林——澄海樟林的西塘，雖年久失修，但風韻猶存。圖為西塘「秋水長天」一景。

融蘇式園林和潮式建築為一體的澄海西塘內景一角（翁志雄攝）

後記

　　我常常想起 2001 年秋天，香港潮州商會莊學山會長與時任國際潮青會會長的高永文醫生，一同來汕頭為將在香港中環遮打花園舉行的「香港潮州節」尋找合適的展覽項目，輾轉找到了我，看了我拍攝的大量民居照片之後，當即邀請我赴港參展並為展會撰文，我欣然命筆，將十多年研究心得濃縮成一數千字的短文，配合照片一併展出。沒想到展出之後，在鄉親中反映熱烈，好評如潮，在他們的鼓勵下，我順勢將展覽內容擴充成書，這便是這本《潮汕老厝》的肇始！

　　到了 2013 年，恰好又是一個蛇年的秋天，由李嘉誠基金會策劃贊助，汕頭大學主辦，李嘉誠基金會羅慧芳博士和時任香港中文大學建築學院長何培斌教授任顧問，同樣由我提供文字和圖片的《潮汕老厝巡禮》在第十七屆國際潮團聯誼年會展出。該展的文字和圖片取自我的新着《潮汕老厝：四海潮人的心靈故鄉》（汕頭大學基督教研究中心與三聯書店聯合出版）。因為有十二年的不斷充實，這個大型民居專題展內容豐富，場面浩大，頗具衝擊力，在各國潮團中引起轟動，紛紛表示願意看到本書在海外出版，於是，便有了今日這海外版的《潮汕老厝》！

　　令人感歎的是，隨着不可逆的城市化進程，潮汕老厝正在快速地被一棟棟鋼筋水泥高樓大廈取代，很多國寶級的古宅，一夜之間就變成廢墟，如當我在書稿中感歎建於宋代的朝陽棉城趙匡美子孫居住的銅門閭，在它的前輩「上門閭」被粗暴強拆之際，依然能抵擋各種誘惑傲然挺立於棉城鬧市之時，即傳出該門閭也被列為拆遷單位很快進入拆遷程序的消息。為此，我放下手頭工作，和朋友們一起利用微信、微博平台，為這棟古宅極力呼籲，最後竟然驚動了政府「應急辦」，而將已動工拆去屋頂一角的古

宅保了下來，終於為千年古城留下一絲文化血脈！通過這次事件，我更堅定了以影像記錄潮汕老厝的決心，同時，也為自己近三十年來全力投入潮汕文化研究的選擇感到欣慰！

香港，海外潮人的主要聚居地之一，無論在文化或經濟領域，均有非凡的成就，李嘉誠、饒宗頤是潮人的翹楚與楷模；而本書也源於「香港潮州節」之牛刀小試，故今日這本書海外版的推出，可以說是感恩，也是回饋！當然，也可藉此機會，向關心此書的旅港及所有海外鄉親，以及出版此書的香港中和出版有限公司表達謝意！

當然，最應感謝的還是創造這些寶貴文化遺產的我們的祖先，沒有他們留下的這些屹立於潮汕大地上的偉大藝術品，一切都無從談起！

2016.1.3

修訂版後記

　　白雲蒼狗，世事播遷，距本書海外繁體版的首梓，不覺已過了六年。這六年裡，幸得海內外人士特別是海外僑胞之厚愛，拙著在海內外產生了一定的影響，連推二版均已售罄。本次修訂便以 2018 年的二版為底本做進一步修訂潤色，增加潮南「泗水周氏大宗祠與桃溪寨」一節，並替換及增加了數十幅照片，特別是翁志雄、黃曉雄、黃偉雄、黃彥勇、許少鈿等好友提供的精彩的饒平樓寨航拍照片，為本修訂版生色不少。

　　此數年間，常有機會帶學生或陪中外嘉賓再訪老厝，重遊舊地，卻總是忐忑不安，生怕那些使人夢魂縈繞的古風韻味不再——或灰飛煙滅，僅存遺址；或破敗不堪，淪為殘跡；或描頭畫角，塗脂抹粉，重修得俗不可耐！而不幸的是，這些憂慮常常成為現實：品味的低下、美感的缺失、快餐文化的流行、施工者對利潤最大化的追逐，往往給了這些老態龍鍾的建築致命一擊！

　　所幸者，近年來從海外傳來一則振奮人心的佳訊——由林家「走仔」（女兒）玉裳負責策劃修復的馬來西亞檳榔嶼韓江家廟，由於按照國際標準，保留原來的材料、結構、手工藝，恢復原有的光彩與風貌（如砌上了 20 世紀中期因改為學校而開的兩個前窗，恢復白牆等等），而獲得聯合國教科文組織「亞太區文化遺產保護獎」，這是目前唯一獲得該大獎的潮汕建築。這件事不但開啟了潮汕女子修家廟的歷史，更重要的是作為潮式建築的典範，韓江家廟為當代潮汕老厝的修復立下了標杆，也再次證明了本書由海外遊子帶走的文化種子，在異域開花結果後對祖居地進行反哺的論述！

　　而在提交給聯合國的視頻資料中，林女士特意引用拙著「四點金」手繪圖與風水觀念，闡明要將韓江家廟前窗封掉，使之如

葫蘆般更藏風聚氣的道理。「到今天，沒有人敢動我們那兩幅白牆。」林女士驕傲地說！

　　遺憾的是，由於地域所限，本次修訂未能加入韓江家廟的內容；而實際上，我更期待的是，在廣袤的潮汕大地上，能有眾多如韓江家廟那樣保有祖宗光彩和風貌的潮汕老厝屹立，為子孫後代留下真正代表潮汕最高成就的文化藝術遺產！

2023.5.5

責任編輯	許琼英
書籍設計	霍明志
責任校對	江蓉甫
排 版	周 榮
印 務	馮政光

書 名	潮汕老厝——四海潮人的心靈故鄉 (修訂版)
作 者	林凱龍
出 版	香港中和出版有限公司 Hong Kong Open Page Publishing Co., Ltd. 香港北角英皇道 499 號北角工業大廈 18 樓 http://www.hkopenpage.com http://www.facebook.com/hkopenpage http://weibo.com/hkopenpage
香港發行	香港聯合書刊物流有限公司 香港新界大埔汀麗路 36 號 3 字樓
印 刷	深圳市德信美印刷有限公司 深圳市龍崗區南灣街道聯創科技園二期 20 棟 1 樓 2 號門
版 次	2023 年 6 月香港第 1 版第 1 次印刷
規 格	16 開 (168mm×230mm) 352 面
國際書號	ISBN 978-988-8812-03-5